U0085848

入伍證明書

姓　　名	
出生年月日	年　　　月　　　日生
戶　籍　地	
使用的貝士	
貝士經歷	
特殊專長	

照片

憑著這張「入伍證明書」，即獲得進入本部隊的許可。

地獄的目標
內容

The Inferno 1
一擊　新兵大奮戰　【基礎練習集】

The Inferno 2
彈擊　確實執行Slap戰略　【Slap練習集】

The Inferno 3
斬擊　多根手指撥弦彈奏大作戰　【多根手指撥弦練習集】

The Inferno 4
射擊 點弦浴血戰 【點弦練習集】

The Inferno 5
電擊 地獄島大逃亡 【綜合練習曲】

關於 CD TRACK

本書附贈收錄 DISC1 演奏示範以及 DISC2 純粹伴奏的等 2 張光碟。
各個練習的 CD TRACK 號碼與 DISC1&DISC2 相同。

地獄軍營

關於本書內容

首先，介紹各篇練習頁面的閱讀方法。我很瞭解各位急著想要開始練習的心情，但是為了能讓彈奏訓練更有效率及效果，請務必先牢記本書的內容結構！

練習內容的結構

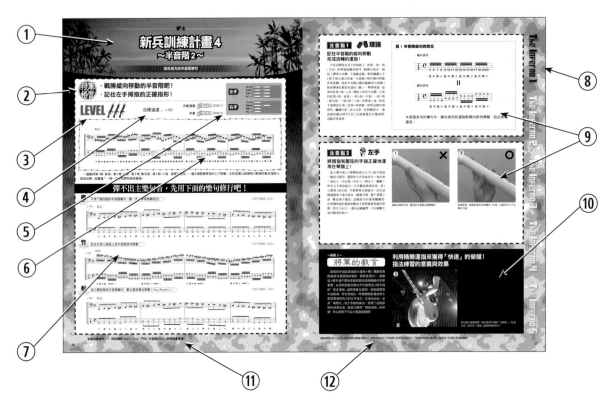

① **樂句標題**：由筆者所寫下，富含機智意味的主標及正確傳達樂句內容的副標。

② **將軍的格言**：整理了彈奏該篇樂句必須注意的事項及利用彈奏該練習能鍛鍊的技巧。

③ **LEVEL**：說明該篇樂句的難易程度。總共分成五種等級，槍的數目越多，代表難度越高。

④ **目標速度**：終極彈奏速度。附贈CD內的示範演奏即是按照這個速度彈奏。

⑤ **技巧圖解**：說明彈奏主樂句時，左手及右手的訓練重點（詳細內容請參考右頁）。

⑥ **主樂句**：每篇主題中難度最高的樂句。

⑦ **練習樂句**：用來掌握主樂句的3種練習樂句。難易度從初學者的「梅」提高至「竹」、「松」。

⑧ **章節**

⑨ **注意事項**：解說主樂句。分成：左手、右手及理論等三類，並以圖示說明（詳細內容請參考右頁）。

⑩ **專欄**：介紹主樂句應用的技巧、理論以及貝士達人們的知名唱片。

⑪ **關連樂句**：介紹與本主題相關，在地獄系列第一集「超絕貝士地獄訓練所」＆第二集典絃未出版的「超絕貝士地獄訓練所-兇速DVD特殺DIE侵略篇」的練習（地獄系列的詳細內容請參考P.127）。想要更精進自我技巧的人，請翻閱之前地獄系列的該篇內容。

⑫ **備註欄**：關鍵字解說。將音樂用語到格言記錄在備註欄中。

關於技巧圖解

技巧圖解是說明彈奏主樂句的訓練重點，共分成3種等級，隨著數值增加難度越高，你可以將該項目視為重點來加強訓練，當作找出自我弱點的參考。

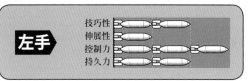

技巧性：代表滑弦、搥弦、勾弦等技巧的使用程度。
伸展性：伸展幅度與頻率。
控制力：撥弦的準確程度。
持久力：左手指力使用程度。

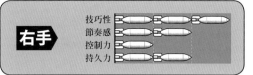

技巧性：3指撥弦奏法以及點弦等技巧的使用程度。
節奏感：節奏的複雜程度。
控制力：撥弦的準確程度。
持久力：右手指力使用程度。

關於注意事項圖示

各練習樂句的解說分成：左手、右手以及理論3種，以不同圖示表示，藉此瞭解樂句中左手、右手與理論的重點，便練習者能較容易抓到練習焦點。因此，閱讀解說時，請一併確認這些圖示。

說明主樂句中使用的指法、滑弦、搥弦、勾弦等彈奏技巧。

說明主樂句使用的撥弦技巧。

說明主樂句使用的音階、和弦以及掌握節奏的方法。

CD 的示範演奏 及下載網站上的 MIDI Data

附贈CD中收錄作者MASAKI老師的示範演奏(DISC1)和伴奏(DISC2)。希望藉由聽取示範演奏，讓讀者理解從譜面上無法體會的節奏以及細膩的音準。

附贈的CD中，DISC1和DISC2都以下列的方式收錄內容
○Count→○示範演奏→○Count→○梅樂句→○Count→○竹樂句→○Count→○松樂句

此外，從Rittor Music網站（http://www.rittor-music.co.jp/）介紹本書的網頁中，可以下載所有主樂句節奏音軌的MIDI Data。下載MIDI Data之後，可以自行設定樂句的速度，對練習非常有幫助，電腦可以處理MIDI Data的讀者請務必善加利用。附帶一提，MIDI Data的格式是Standard MIDI File（smf）。

請按此選項

進入Rittor Music的網站後，點選左邊【書籍】內的【ベース教則】，在下一頁點選＜ベース・マガジン・ムック＞的「ベース・マガジン 地獄のメカニカル・トレーニング・フレーズ 決死の入隊編」，就能進入介紹本書的頁面。

※本網頁畫面及進入方法為本書發行時的內容。

關於閱讀本書

本書的結構能讓讀者配合自身程度來閱讀。基本上，為了要掌握最難的主樂句，從「梅」樂句開始練習比較適合。建議初學者先單獨練習每一頁的「梅」樂句；相對地，對於自我技巧很有自信的人，可以直接練習難度最高的主樂句。另外，也建議各位不必按照樂句的順序來彈奏，先選擇自我弱點的樂句進行訓練。由於本書與地獄系列第一集和第二集相關的樂句很多，已經購買過的讀者，如果連同本書一併練習的話，可以早一步提昇自我技巧（當然，沒有購買過第一、二集的讀者也可以充分享受學習的樂趣。只是，有上進心的讀者請務必買回家一起練習）。本書收錄很多高度伸展與運指複雜的樂句，練習前請務必先暖指，避免造成肌腱炎等傷害。

地獄作戰

練習指南

在此介紹符合各位目標的練習目錄。光是埋頭練習是難以進步的，進行適合自己目標風格的訓練，才能有效提高等級。

1 想要紮實學會基礎彈奏法！

想要在以「超絕貝士」為名的激烈戰場生存下去，就必須先紮實地鞏固身為貝士手的基礎技巧。首先，得提高左手與右手的靈活度和精準性。利用半音階等音階彈法以及伸展系練習、琶音系樂句，確實鍛鍊雙手。接著，

還要努力進行可稱為發展性技巧試煉的Slap以及掃弦撥法的基礎練習。如果小看了基礎練習，日後一定會嚐到苦果喔！這裡一定要有耐心，不要著急,踏實地進行修行！

STEP 1
確認基礎！
P.10 新兵訓練計畫1～單指撥弦～
P.14 新兵訓練計畫3～半音階1～
P.20 新兵訓練計畫6～各種音階～
P.36 超攻擊導彈 "Thumbing" 1號

STEP 2
應用練習！
P.16 新兵訓練計畫4～半音階2～
P.18 新兵訓練計畫5～大調&小調音階～
P.26 新兵訓練計畫9～大伸展～
P.74 電擊和弦作戰" 泛音"

STEP 3
挑戰發展技巧！
P.30 新兵訓練計畫11～琶音～
P.42 在目標敲進Slap！二彈
P.60 使用必殺掃弦撥法戰勝挑戰！第1發
P.112 那是我的初戀……地獄

2 想要提高節奏感以及律動感！

貝士手身上賦予著與鼓手一同支撐樂團基礎的重責大任，因此對於以技巧性彈奏為信條的「超絕貝士手」來說，也必須精準配合節奏，製造出最佳律動。請一邊熟練地彈奏出8 Beat、16 Beat、Shuffle等各種節奏類型，一邊

學習可以製造出節拍起伏的悶音、具有特殊風格的Slap以及律動性的敲擊點弦（percussive tapping），以掌握住律動！

STEP 1
確認基礎！
P.12 新兵訓練計畫2～2指撥弦～
P.22 新兵訓練計畫7～斷音～
P.24 新兵訓練計畫8～shuffle～
P.38 超攻擊導彈 "Thumbing" 2號

STEP 2
應用練習！
P.32 新兵訓練計畫12～16Beat～
P.40 在目標敲進Slap！初彈
P.44 就是這個，黃金左手！
P.72 電擊和弦作戰 "Bossa nova"

STEP 3
挑戰發展技巧！
P.46 吃我一拳！拇指的鐵拳
P.94 雙手連擊的破壞性攻擊！第一擊
P.96 雙手連擊的破壞性攻擊！第二擊
P.100 激門！Separate Style

3 想要戰勝高速樂句！

對於以「超絕」為目標的本書讀者而言，「速度」是一項永遠的課題。首先，你必須掌握住貝士裡高速撥弦的代名詞，宛如「殺死吉他」的必殺技－3指撥弦撥弦奏法！此外，還要練習用一次的撥弦動作可以使數根弦發音的掃弦撥法，以及5指撥弦掃弦等技巧，學會減少多餘的撥弦動作。高速彈奏是在雙手動作同步之後才算成立，所以為了要精準配合雙手的時間點，一定要從慢速度開始踏實地進行練習。

STEP 1
確認基礎！
P.28 新兵訓練計畫10～封閉指型～
P.54 無敵殺手“3指撥弦”NO.1
P.56 無敵殺手“3指撥弦”NO.2
P.58 無敵殺手“3指撥弦”NO.3

STEP 2
應用練習！
P.62 使用必殺掃弦撥法戰勝挑戰！第2發
P.64 使用必殺掃弦撥法戰勝挑戰！第3發
P.66 灼熱的合體攻擊！
P.102 燃起熱情！魂之右手 一擊

STEP 3
挑戰發展技巧！
P.68 最兇兵器“3指撥弦Z”1號
P.70 最兇兵器“3指撥弦Z”2號
P.104 燃起熱情！魂之右手 二擊
P.116 熱氣地獄澡堂

4 想要彈奏出華麗的技巧！

為了打倒其他貝士手，成為獨一無二的超強貝士手，非得打破既有概念，學會多元豐富的奏法。藉由旋律、右手、雙手等各種點弦，以及運用3次勾弦（3 Pull）＆4次勾弦（4 Pull）的發展性Slap，甚至是彈奏和弦等高難度練習，徹底磨練自己的技巧，增加身為貝士手的能力！不要厭煩，利用挑戰各種技巧，可以學會除了技巧之外，面對任何困難都不服輸的強勁韌性。

STEP 1
確認基礎！
P.84 轟炸戰場的雙手和聲演奏 一號
P.88 穿破天際的叛逆旋律 之一
P.90 穿破天際的叛逆旋律 之二
P.98 總司令官“Big Both Hand”的逆襲

STEP 2
應用練習！
P.50 憤怒的Slap掃蕩作戰
P.78 火焰特殊部隊“指法4課”
P.106 燃起熱情！魂之右手 三擊
P.108 燃起熱情！魂之右手 四擊

STEP 3
挑戰發展技巧！
P.48 具有威脅性的連續攻擊
P.80 奇蹟特殊部隊“指法5課”
P.92 穿破天際的叛逆旋律 之三
P.120 綻放地獄之花

給進入地獄訓練營的貝士手
～序～

　　「超絕地獄訓練所」第一集是將筆者所會的技巧，直接坦率地帶給讀者震撼衝擊的一集。其中收錄了3指撥弦、點弦、佛朗明哥奏法等大量的特殊技巧，內容充滿著對「貝士的熱愛」。

　　推出了第一集之後，獲得熱烈的迴響，讀者紛紛反應希望能從影片裡，觀摩筆者的特殊技巧。為了回應讀者的期盼，而製作了第二集「極速DVD特殺DIE侵略篇」。裡頭主要以第一集的人氣練習為主，並收錄了全新創作的樂句以及綜合練習曲。

　　第三集「破壞與重生之古典名曲篇」則是以「如何用貝士彈奏古典樂曲？」為主題，即使是貝士也能完美表現出古典樂曲雄偉的氣勢。由於在某種程度上，希望能呈現媲美古典專輯的品質，因此這集的難度是所有系列之中最高的。

　　接著出版了第四集，也就是本書「決死的入伍篇」。從第一集出版之後，經過了四年的歲月，筆者確定了一件事，那就是日本的貝士手對於「技巧」的興趣變得更濃厚了。認為光是一步一步打穩基礎的作法並不夠，希望追求「更精進技巧」的貝士手驟增許多。時代已經不同了，這樣說一點也不為過。因此，這次針對想要提昇自我技巧的貝士們，筆者想要回歸到原點，從MASAKI流技巧最初階的部分切入說明。超絕技巧的原點就在這裡，請再一次集中精神來挑戰吧！！

The Inferno 1

一擊

新兵大奮戰

【基礎練習集】

想成為超絕貝士手的菜鳥們，歡迎來到地獄的戰場！

從此刻開始，即將展開賭上你們「性命」的戰爭，你們的心臟跟手指準備好了嗎？

如果不會貝士的基本彈奏法，很難在這場戰爭裡生存下去。

首先是單指、2指撥弦彈奏練習以及半音階樂句等，

學習身為貝士手的基礎技巧。

可別因為是初級練習就掉以輕心，務必盡全力修行！

新兵訓練計畫1
～單指～

8 Beat 的單指練習

- ·要學會基本技巧的單指彈法！
- ·用右手記住悶音！

LEVEL

目標速度 ♩=124

示範演奏 **TRACK 1** (DISC1)
伴奏 **TRACK 1** (DISC2)

	左手	
技巧性		
伸展性		
控制力		
持久力		

	右手	
技巧性		
節奏感		
控制力		
持久力		

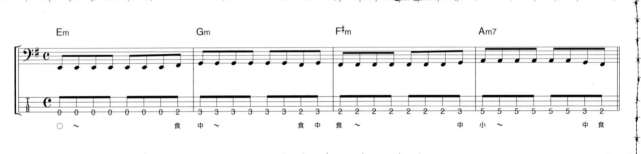

只用單指奏法彈奏的 8 Beat 樂句。使用單指撥弦時，聲音顆粒很容易整齊一致，可以彈奏出用 pick 彈奏般的持續音感。你也可以試著用 2 指撥弦彈奏看看，確認這二種彈法的特色差異。

彈不出主樂句者，先用下面的樂句修行吧！

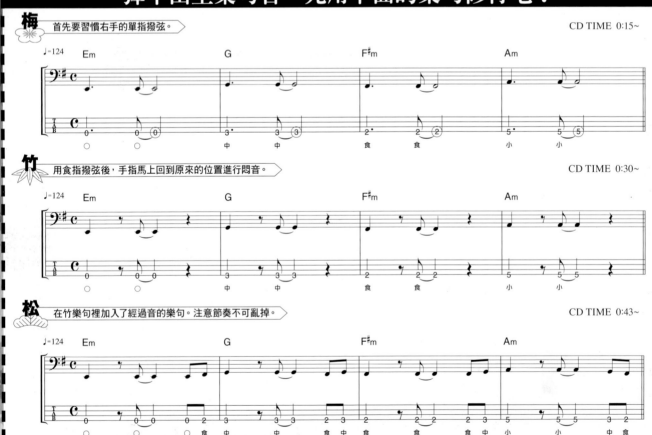

梅 首先要習慣右手的單指撥弦。　　　　　　　　　　　　　　　CD TIME 0:15～

竹 用食指撥弦後，手指馬上回到原來的位置進行悶音。　　　　　　CD TIME 0:30～

松 在竹樂句裡加入了經過音的樂句。注意節奏不可亂掉。　　　　　　CD TIME 0:43～

本篇相關樂句…… 同時練習 PART.1 P.52「所謂「8」的王道」經驗值會激增！

注意點1　👋 右手

撥弦之後食指立刻回到原本的位置！

基本上，搖滾貝士手通常會把音延長而不會切短，因此用pick彈奏時，只會用下刷來演奏，而不用交替撥弦。如果是指彈，使用單指奏法應該可以產生類似用pick下刷般的搖滾節奏（2指撥弦奏法總會自然地加上悶音，不過若用單指彈奏，可以製造出「嘎吱嗯、嘎吱嗯」具有**持續**【註】味道的聲音）。希望各位在演奏時能留意，撥弦之後，要讓食指快速回到原本的位置，並馬上移往下次撥弦。（照片①～④）單指是最適合慢～中板節奏的彈法，請務必要學會。

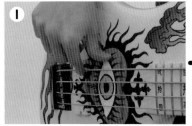

單指的基本動作。首先用食指碰弦……

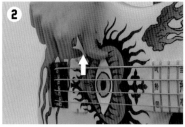

然後往上方撥弦。

撥弦之後，馬上讓手指向下。

再次讓手指碰弦。

注意點2　👋 右手

必須用手指觸弦 正確加入休止符！

首先，必須讓手指記住單指撥弦的基本彈法。在梅樂句中，確實地延伸各個音來撥弦即可，而竹樂句是在梅樂句裡加上休止符的樂句，撥弦之後，立刻讓手指回到原本的位置，然後觸弦加入止弦以完成休止符（照片⑤～⑧）。此時，請注意要確實留下休止符停留的「時間」。松樂句是在竹樂句裡加入經過音的樂句。主樂句裡也有加入經過音，小心節奏不要拖拍，確實用單指彈奏，也別忘記演奏時要注重律動！

用單指向上撥弦之後…

馬上讓食指回到原本的位置。

用食指觸碰第四弦，讓聲音停住。

完成休止符的拍值之後，再次撥弦。

～專欄1～ 將軍的戲言

超絕之道並非一蹴可及！ 務必再次確認基礎的重要性

如同「江山易改，本性難移」這句成語，在磨練樂器技術時，基礎非常重要。因為基礎不穩固，就會衍生出煩惱或是撞牆期。若以運動來比喻華麗點弦以及速彈的話，這些就像是奧林匹克級的技巧。不過，就算是奧林匹克的選手，也是從累積基礎練習，一點一滴突破自己的極限，達到優於常人的境界。剛開始接觸貝士的人，必須先鞏固基礎。如果是有經驗的貝士手，請回歸原點，紮實地再次檢視基礎技巧！

⑨

鬆懈基礎練習無法展開「超絕」之道，請務必利用本書來鞏固基礎！

【持續】完整地讓音延長等同拍值。在樂譜上，會在音符上加註「-」的記號。此外，切短音稱為Staccato，音符上會加上「‧」記號。

新兵訓練計畫2
～2指撥弦～

使用了移弦的2指撥弦練習

 ・確實使聲音顆粒一致！
・移弦時要確實移動拇指！

目標速度 ♩=164

示範演奏 TRACK 2 (DISC1)
伴奏 TRACK 2 (DISC2)

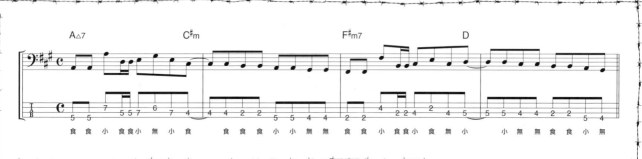

　第1小節第1～2拍是跳弦撥弦。為了避免撥第二弦時誤使第四弦發出聲響，因此要用拇指在第四弦上做悶音動作，還得留意進第2＆4小節時切分音的切入時機，這點非常重要。

彈不出主樂句者，先用下面的樂句修行吧！

梅 使用右手的食指與中指彈奏2指撥弦奏法。　　　　　　　　　　　CD TIME 0:12～

竹 正宗搖滾樂的標準樂句，特色是2個音為一組。　　　　　　　　　CD TIME 0:26～

松 有效利用切分音替樂句增添氣勢。　　　　　　　　　　　　　　　CD TIME 0:39～

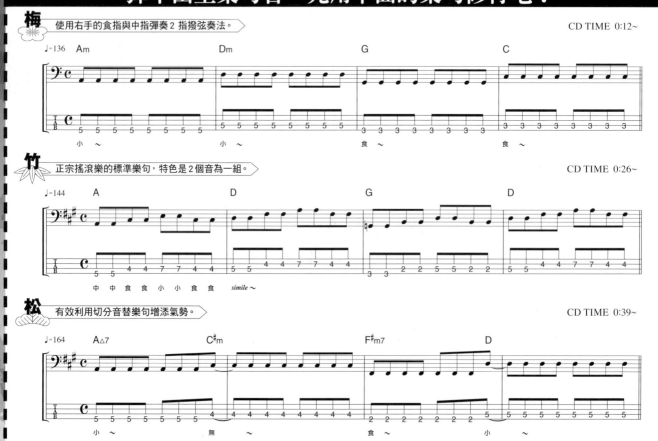

本篇相關樂句⋯⋯ 同時練習 PART.1 P.54「切切切拼命的切吧！」經驗值會激增！

注意點1　✋右手

確實對齊右手食指與中指的位置

在 P.10 練習了單指撥弦，這裡來進行 2 指撥弦撥弦練習吧！在 2 指撥弦奏法中，首先會碰到的困難就是聲音會參差不齊，要解決這個問題，可以考慮使用 Compressor 和 Limiter【註】等效果器。不過，即使不依賴效果器，只要確實學會撥弦技巧，就能解決音量不一致的困擾。指彈會因食指和中指的指長不同而產生問題，當右手筆直往下時，中指就會比食指還往下突出（照片①），在這種狀態下撥弦的話，會改變觸弦的手指深度，而造成音量不一致。若將食指與中指靠近琴橋側，就能讓對著琴弦的 2 隻手指位置一致（照片②）。將食指與中指的位置對齊之後，接著讓右手手肘確實靠在琴身上（照片③）。如果手肘離開琴身的話，會形成只有拇指支撐手腕的情況，而導致撥弦不穩定，這點請留意！（照片④）

若手指垂直往下降，中指的位置比食指還下面。在這種情況下，聲音顆粒會不一致。

將食指與中指往琴橋側延伸，注意讓手指的位置一致。

為了提高彈奏的穩定度，將手肘確實靠在琴身上，這點非常重要。

如果手肘沒有靠在琴身上的話，右手會不穩定，導致彈奏困難，因此注意別變成這種姿勢。

注意點2　🤚右手

配合移弦來移動之正確拇指使用方法

在撥弦的同時，也必須注意右手拇指的位置。基本上，指彈是用左手和右手拇指來將不要的音悶掉。以主樂句第 1 小節 1&2 拍為例，在彈奏第四弦第 5 格（A 音）之後，一口氣移動到 8 度音上的第二弦第 7 格（A 音），這裡如果將拇指固定在拾音器（pick up）之上，彈奏第二弦時，就會殘留第四弦的餘音。因此，彈奏第二弦時，將拇指移動到第四弦之上來觸弦，就能一邊彈奏第二弦，一邊進行第四弦悶音（照片⑥）。雖然這個主樂句裡沒有出現以下所說的彈奏，不過彈奏第一弦時，你可以使用上述的技巧，將拇指放在第三弦，同時對第三弦與第四弦進行悶音（照片⑦）。無論手指的速度再快，如果雜音太多，仍無法成為超絕奏法，所以在這裡請確實學會用拇指悶音。

移動到第二弦之際，將拇指放在拾音器的話，無法進行第四弦悶音。

移動到第二弦的同時，拇指也移動到第四弦。如此一來，就可以防止第四弦出現雜音。

彈奏第一弦時，讓拇指移動到第三弦之上，並用姆指的側緣觸碰第四弦，確實執行低音弦悶音。

【Compressor 和 Limiter】Compressor 是壓縮聲音，調整輸出的效果器；Limiter 是抑制設定輸出值的效果器，現在兼具兩者功能的機種已經很普遍了。

新兵訓練計畫3
～半音階1～

密集移弦的半音階樂句

 ・謹遵「一格一指」的原則！
・學會避免不必要的運指！

 目標速度 ♩=110　示範演奏 TRACK 3 (DISC1)　伴奏 TRACK 3 (DISC2)

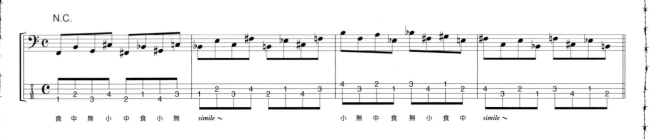

在彈奏每次一格的運指練習的同時穿插著上下移弦。由於得一邊在第1～4琴格上密集地移弦，一邊按住琴弦，因此必須柔軟且準確地控制左手，建議你利用鏡子來檢視自己的手指來練習。

彈不出主樂句者，先用下面的樂句修行吧！

梅 每個手指都能保持接近正面觸弦且無雜音，這點非常重要。請確實1個音1個音地彈奏出來！　CD TIME 0:16~

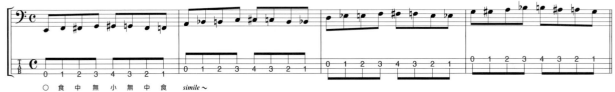

竹 從小指開始的半音階樂句，務必鍛鍊出壓弦力！　CD TIME 0:39~

松 使用跳格式來壓弦，是防止手指只能慣性彈每次移動一格的練習，請確實專心彈奏。　CD TIME 1:02~

本篇相關樂句……同時練習PART.1 P.10「鬥志！半音階NO.1」經驗值會激增！

14

注意點1　👋 左手

務必讓左手記住「一格一指」的原則！

　　本單元使用的是半音音階【註】樂句，彈奏時必須遵守「一格一指」的原則。主樂句中，使用了第1、2、3、4琴格，將食指、中指、無名指、小指固定在各個琴格上，並且維持這樣的運指直到最後（照片①&②）。如此一來，左手的4根手指頭就能平均移動，同時強化指力較弱的無名指以及小指。此時，不可忘記琴頸背面的拇指位置（照片③）。在現場演奏等站著表演時，雖然可以讓拇指伸出握住琴頸上方，不過像這裡的基礎練習，必須要將拇指放在琴頸的正後方，把那裡當作支點，讓食指～小指呈扇形狀打開，這樣是最理想的指形（照片④）。此外，你可以在正面放置一面鏡子，一邊確認自己的運指狀態，一邊來練習。如果bass的彈奏只從模仿曲子做為練習的開始，左手的運指往往容易變成強弱不一（特別是沒有鍛鍊小指的人），這樣將來容易遭受到非常大的打擊。人生猶如爬山，愈高的山岳，道路愈險峻，不要逃避自己的弱點，希望你們可以藉由這個練習確實做好準備。

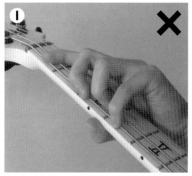

① ✕

拇指突出於琴頸上，左手手指無法呈扇形狀，會難以壓弦。

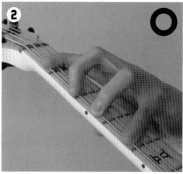

② ◯

將左手各手指對應在每個琴格上壓弦。如此可減輕手指力道訓練的難度。

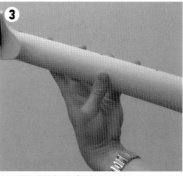

③

如同要撐住琴頸背面的感覺來壓住，注意拇指的方向朝上。

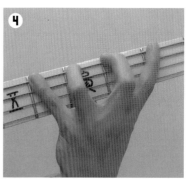

④

以琴頸背面的拇指當作支點，讓左手剩下的手指呈現扇形來壓弦即可。

注意點2　👋 左手

不可中途離弦！要學會正確的運指

　　彈奏使用了半音音階的樂句時，還有一個必須注意的重點，那就是「維持已壓弦的手指，並進行下一根手指的壓弦」。舉例來說，在進行食指→中指→無名指→小指的運指時，從食指依序彈奏到小指時，必須注意食指不可離弦，不可靠近小指的位置（照片⑤&⑥）。像這樣，食指離弦的話，會完全喪失運指練習的效果。不過，如果讓壓弦的手指放在原來的位置，接著進行下一指的壓弦動作，就能確實鍛鍊左手的運指力道。而且，各個聲音也不會中斷，確實發出聲音，所以必須確認正確壓住每一個音來明確運指！（照片⑦&⑧）

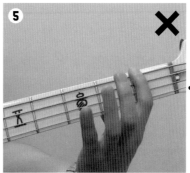

⑤ ✕

這是從食指開始運指的壓弦狀態。基本上，之後也應該維持食指的壓弦動作……

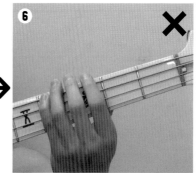

⑥ ✕

小指壓弦時，食指、中指、無名指皆離弦的話，就喪失了運指練習的效果，這點請注意。

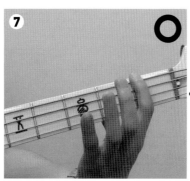

⑦ ◯

在食指壓弦時，意識到接下來是中指、無名指、小指的壓弦。

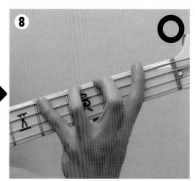

⑧ ◯

完成小指壓弦時，食指、中指、無名指也保持仍壓在各個琴格上。

【半音音階】在本書中代表半音階。在一個八度音程內所有的音由低到高階梯式排列的音階模式，由12個音所構成。由於非常適合當作運指練習的題材，所以請讀者也可以試著安排屬於自我風格的半音階練習樂句。

新兵訓練計畫4
～半音階2～

提高指力的半音階樂句

・戰勝縱向移動的半音階吧！
・記住左手拇指的正確指形！

LEVEL 🔫🔫🔫

目標速度 ♩=80

示範演奏 🔘TRACK 4（DISC1）
伴奏 🔘TRACK 4（DISC2）

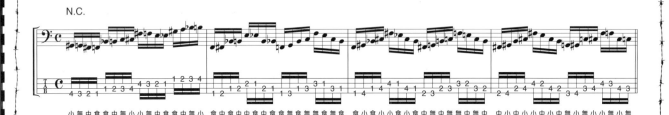

　一邊維持第1格：食指、第2格：中指、第3格：無名指、第4格：小指，這樣的把位，一邊正確對應琴弦的上下移動。尤其是要以訓練指力較弱的無名指和小指為目標，並謹遵「一格一指」的原則直到最後。

彈不出主樂句者，先用下面的樂句修行吧！

梅 只用了第四弦的半音階樂句，請一步一步來移動把位。

CD TIME 0:21～

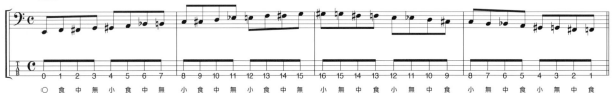

竹 記住在貝士指板上依半音階排列移動。

CD TIME 0:43～

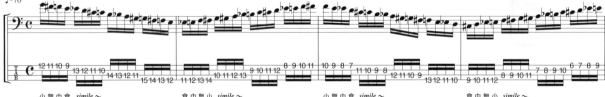

松 加入開放弦的半音階樂句，要注意到複合節奏（Poly-Rhythm）。

CD TIME 1:07～

本篇相關樂句…… 同時練習 PART.1 P.12「鬥志！半音階 NO.2」經驗值會激增！

注意點 1　理論

記住半音階的縱向移動完成流暢的運指！

　　半音音階是在貝士的指板上，按照一格一格（半音）的琴格移動來排列。梅樂句是在一根弦上彈奏半音階，不過像這樣，要持續讓左手4根手指正確且快速一次就做4格的橫向移動非常困難，因此半音階以縱向線條每次移動1格來彈奏比較容易達成（圖1）。舉例來說，從第四弦第5格（A音）開始上昇的半音階，以第四弦第5格（食指）→第6格（中指）→第7格（無名指）→第8格（小指）來彈奏之後，接著手指降弦往第三弦第4格移動，按照這樣的規律性，繼續往第二弦以及第一弦移動即可。像這樣的縱向排列【註】也要確實記在腦海裡，這點非常重要。

圖 1　半音階樂句的把位

・橫向排列

食中無小食中無小食中無小食中無小

＝

・縱向排列

食中無小食中無小食中無小食中無小

　　半音階系列的樂句中，縱向排列的運指較橫向排列順暢，因此容易達成。

注意點 2　左手

將拇指和壓弦的手指正確地運用在琴頸上！

　　從主樂句第2小節開始是以左手2根手指為一組的分節法，運指的方式是食&中→食&無→食&小→中&無→中&小→無&小，網羅了所有左手指的組合。尤其難度最高的是，第3小節第3拍以後，中指與無名指組合。由於這種運指很少會出現在一般樂句裡，還不習慣之前，壓弦會不穩定。這個部分的重要關鍵是，在琴頸背面的拇指和壓弦手要確實地握住琴頸（照片①&②），藉由這個練習，可以喚醒平常沉睡著的指力。

✕

拇指往琴頭方向，壓弦的手指無法確實壓好。

○

拇指朝前，這樣的指形比較穩定。此時，注意勿加入不必要的力道。

～專欄 2～　將軍的戲言

利用精簡運指來獲得「快速」的榮耀！指法練習的意義與效果

　　壓弦的手指從食指到小指有4根（偶爾有用拇指按住第四弦的情形，那算是例外），訓練這4根手指不要有多餘的壓弦或移動動作非常重要。必須特別留意無法平均運用這4根手指的「貧乏運指」通常會產生雜音，或是讓聲音中途斷掉。與吉他相比，琴格間隔較寬的貝士更需要強而有力的左手指力。正因為如此，必須「精簡化」減少多餘的指法，實現了這個原則的結果就是，能首次獲得「提高速度」的榮耀，所以絕對不可以小看運指練習！

努力進行運指練習，務必達到手指的「精簡化」。在這之前，請等待「超絕」這個頭銜的榮光！

【縱向排列】貝士以及吉他等弦樂器在樂器的構造上，會將相同的音（不同音高）安排在多個把位上。先把異弦同音的概念記在腦海裡，可以擴大指法的幅度。

17

新兵訓練計畫5
〜大調&小調音階〜

基礎音階練習1

・以3度音程瞭解和弦的構成及變化！
・要用多元性方式將音階記在腦裡！

LEVEL 🔫🔫🔫　　目標速度 ♩=82　　示範演奏 TRACK5（DISC1）　伴奏 TRACK5（DISC2）

A自然小調音階從第1小節小指、第2小節中指、第3小節食指開始的三種把位彈奏。即使是相同的音階型態，當改變彈奏的起始手指，把位也會產生變化。這3種把位可說是彈奏音階的「3種神器」，因此一定得記住。

彈不出主樂句者，先用下面的樂句修行吧！

梅　試著從第三弦第3格的中指開始彈奏C大調音階。　　CD TIME 0:21〜

竹　試著從第三弦第3格的中指開始彈奏C自然小調音階。　　CD TIME 0:38〜

松　試著從小指（第1小節）、中指（第2小節）、食指（第4小節）開始彈奏A大調音階。　　CD TIME 0:55〜

本篇相關樂句…… 同時練習 PART.1 P.14「世界音階觀摩紀行　第1集」經驗值會激增！

注意點1　🎵理論

記住決定和弦氣氛的3度音！

各位讀者在孩童時期的音樂課裡應該有學過，大調和弦的氣氛輕快；小調和弦的氣氛陰暗吧！決定這兩者呈現不同氣氛的因素是什麼呢？那就是與和弦根音相差3度音程的和弦第二個組成音。舉例來說，以C為根音，與C音相差大三度音程的音是E，差小三度音程的是將E降半度音程的Eb，藉由與根音C相差的音程，我們定義有大三音程E的為C和弦，而有小三音程Eb的為Cm和弦。（圖1）。因此，在確定和弦構成的時候，必須注意3度音的使用方法（在不熟悉和弦組成之前，無論是大小三和弦，我們可以只用和弦根音和5度來作為Bass伴奏）。首先，請先將根音和3度音的位置關係弄清楚。

圖1 大調和小調的和弦把位之比較

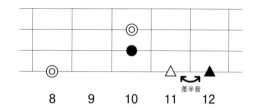

◎ 根音（C音）　● 5度音（G音）
△ 小三和弦的3度音（Eb音）　▲ 大三和弦的3度音（E音）

注意點2　✋左手

打破固有形式的音階活用法

如果目標成為頂尖的貝士手，就必須學會立刻找出和弦根音在指板上何處的能力，如此一來，就能夠自由彈奏即興演奏和伴奏。為了製造出更多元豐富的樂句，最好先記住，改變開始彈奏的手指所產生的3種音階把位（圖2）。這裡以具有濃厚搖滾風格的A自然小調音階來說明（右圖也提供大調音階當作參考）。我想在讀者之中，很多人是記住從食指開始彈奏的把位。不過，由於音階把位有好幾種，開始彈奏的手指也不光只有食指而已，所以請確實記住從中指和小指開始彈奏的把位。此外，A自然小調音階與C大調音階的構成音相同，這就是關係調【註】的想法。在Am和C、Bm和D、C#m和E等所有互為關係大、小調性的Key裡，自然小調音階和大調音階是成對的。比方說，Key是C的曲調中，在彈奏即興演奏時，不擅長C大調音階的人，也可以彈奏它的關係小調A小調自然音階。請記住多種音階把位，以避免樂句僵化。

圖2 利用開始彈奏的手指而產生變化的音階把位

① 從食指開始彈奏的把位　　　　◎主音（A音）

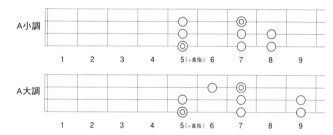

② 從中指開始彈奏的把位

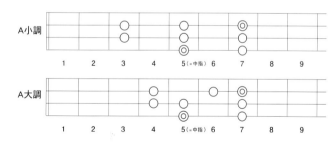

③ 從小指開始彈奏的把位

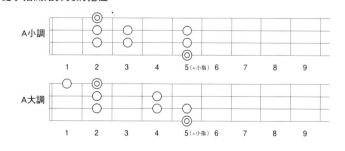

【關係大、小調】利用同一調號（在五線譜上，以接在高低音譜記號後面的#以及b等變化符號來表示調性）來顯示大調和小調。瞭解關係調之後，比較容易記住音階，指法的應用幅度也會更廣。

19

新兵訓練計畫6
～各種音階～

基礎音階練習2

 ・要在腦海裡記住各種音階！
・事先瞭解音符的劃分！

LEVEL

目標速度 ♩=150

示範演奏 TRACK6 (DISC1)
伴奏 TRACK6 (DISC2)

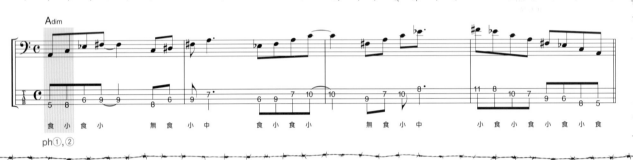

減音階是以各音差小3度音程的音階，因此在一根弦上是以每3個琴格來安排階音（比方說，第1格→第4格→第7格→第10格）。首先，必須將這個獨特的音階把位用手指記起來。

彈不出主樂句者，先用下面的樂句修行吧！

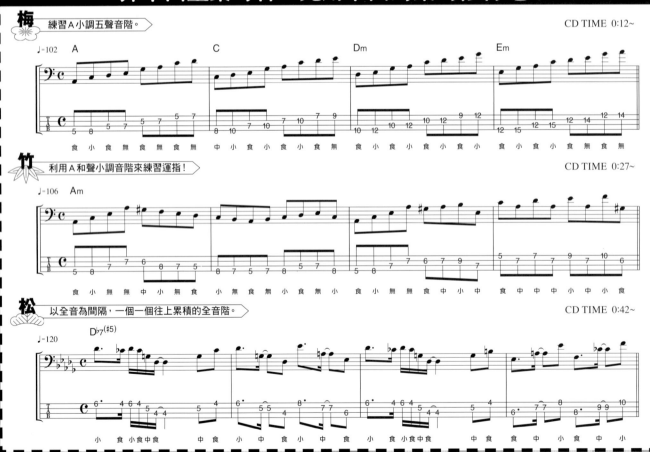

本篇相關樂句…… 同時練習PART.1 P.16「世界音階觀摩紀行　第2集」經驗值會激增！

注意點1　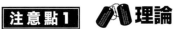理論

記住各種音階
醞釀出豐富的氣氛！

　　本頁的練習中，使用了大調、小調以外的音階（圖1）。構成主樂句的減音階具有恐怖的惡魔氣氛，從主音開始，以全音與半音反覆交替間隔。梅樂句是由小調五聲音階所構成，只有5個音構成的小調五聲音階是在演奏搖滾樂時，不可缺少的音階，給人猶如具有陽剛的男性氣慨。營造出古典氣息的竹樂句是和聲小調音階所構成的樂句。和聲小調是在P.19介紹過的自然小調中，把第7個音往上升半音所構成的音階。運指方式稍微有點獨特，最好先將把位多做幾次背誦再練習。松樂句是爵士樂等樂曲常會出現，由全音階構成的樂句，曲調裡散發出一種無法言喻的不安感，如同在電視的數理問答節目中，參賽者在思考答案時，如時間流逝般的音樂。這個音階全部都是以全音來間隔排列，所以把位非常好記。為了拓展指法的應用程度，必須將這四種音階牢記在腦袋裡。

圖1 四種音階圖

A減音階　　　　　　　　　　　　　　◎主音（A音）

A小調五聲音階

A和聲小調音階

A全音階

注意點2　理論

務必先正確理解樂句的劃分方式

　　如注意點1說明過，這個主樂句是由減音階構成，是以每4個音程做為一音型單位來運指，因此希望各位食指、中指、無名指和小指一指負責一琴格當作一組，做左手音型移動練習（照片①&②）。在做現在的音型的同時，隨著用眼睛追蹤下一個把位，就可以彈奏出流暢的指法。此外，第1～3小節是節奏音軌（Rhythm Trick）【註】（圖2），這個部分是以一小節半（以6拍為一單位）劃分成一個音（第1小節到第2小節第2拍為止，以及第2小節第3拍到第3小節結束是一個區塊）。在練習時，經常會受到節奏音軌伴奏拍子的擾亂，而無法正確掌握旋律線的進行，因此準確抓住4分音符的拍子就非常重要。為了確實學會減音階的獨特運指以及節奏音軌，請從慢速度開始仔細練習。

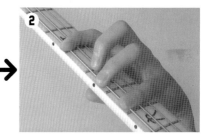

主樂句第1小節第1拍。首先，食指在第六弦第5格上壓弦……。

接著用小指壓第8格。在減音階中，會持續這種4琴格的間隔，因此要確實用左手指記住這種間隔。

圖2 節奏音軌

・主樂句第1～3小節

食 小 食 小　　無 食 小 中　　　　食 小 食 小　　無 食 小 中

一小節半樂句　　　　　　　　　一小節半樂句

以4分音符為數拍的時間點，一邊加入踏腳數拍，一邊演奏。

【節奏音軌】以8分音符和16分音符偶數為主體的樂句。如果加入奇數音的拍子做切割，可以替節奏增添變化。這種方式也可稱得上是一種複合節奏，簡單且非常有效果。

新兵訓練計畫7
～斷音～

鍛鍊右手悶音力量的節奏練習

- ・正確選擇撥弦方式！
- ・必須只用右手彈奏出斷音！

左手	
技巧性	
伸展性	
控制力	
持久力	

右手	
技巧性	
節奏感	
控制力	
持久力	

LEVEL

目標速度 ♩=152

示範演奏 TRACK7（DISC1）
伴奏 TRACK7（DISC2）

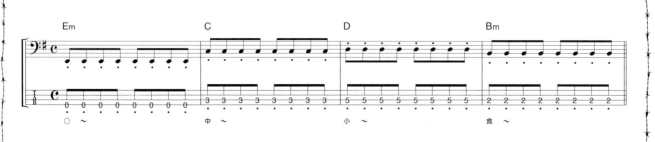

2指撥弦是，用食指撥弦→然後用中指停住那個音→再用觸弦的中指彈奏下一個音→接著用食指停住那個音……以這樣的動作所構成，藉此可以準確控制音符的長度。請特別注意斷音的確實，以緊湊的節拍來演奏吧！

彈不出主樂句者，先用下面的樂句修行吧！

梅 正確進行強拍撥弦，弱拍悶音。　　CD TIME 0:13～

竹 試著用斷音彈奏 8 Beat 樂句，務必清楚發音！　　CD TIME 0:31～

松 培養右手悶音技巧，注意8分和16分休止符。　　CD TIME 0:49～

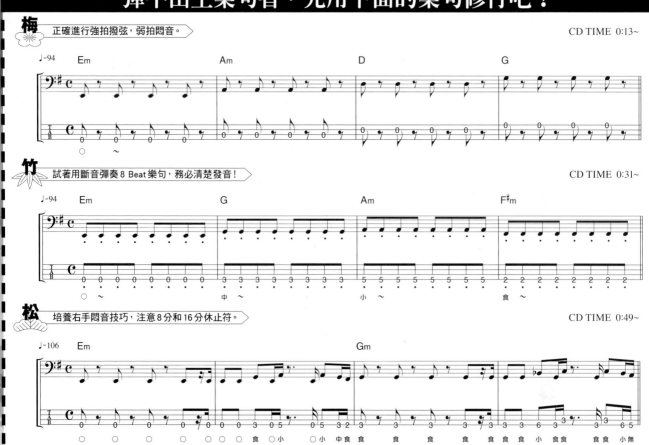

本篇相關樂句…… 同時練習 PART.1 P.30「人啊，繃緊神經很重要！」經驗值會激增！

注意點1 🎵**理論**

要隨時配合節拍來選擇彈奏方法！

　　貝士手必須立刻判斷出適合樂曲的律動，然後一邊改變彈奏風格，一邊演奏。舉例來說，如果想讓中板節奏的 8 Beat 聽起來很狂野，可以按照一般撥弦的方式來彈奏，不過不像主樂句這種，要求聲音聽起來要比較緊湊的情況，就必須使用斷音，清楚分明地演奏出來。節奏之中有「搶拍」、「拖拍【註】」、「跳躍味道」……等各種詮釋方法，這些都要從該如何精準彈奏每個音的正確拍值來做決定（圖1）。為了達到貝士手的桃花源「律動的世界」，得每日鍛鍊，才能自由自在地操控音符。

圖 1 拍子的差異

斷音聽起來很緊湊

聽起來是拖拍

聽起來是搶拍

注意點2 ✋**右手**

右手的快速悶音可以彈出清楚分明的聲音！

　　一般的悶音是使用左手和右手兩隻手，不過這裡要練習的是，只用右手悶音的斷音撥弦。基本上，撥弦方式是用食指和中指交替移動的交替撥弦，當食指撥完弦之後，接著用中指，中指撥完弦之後，再用食指讓聲音立即停止（照片①～④）。藉由準確重複執行這個動作，可以彈奏出斷音清楚乾淨的聲音。雖然讓右手手指記住「彈出聲音→停止→發音」這樣的順序很重要，不過反覆進行一般撥弦和斷音撥弦的彈奏練習，可以更加提昇完成度。

用食指撥弦，中指也先準備好。

用中指悶音，要確實抑制琴弦的振動！

用中指撥弦後，別忘了食指的準備動作。

用食指消音，要正確重複這些動作！

～專欄3～
將軍的戲言

正因為瞭解弱點才能進步！
指彈的優點與缺點

　　與 pick 彈奏相比，指彈比較容易切換擊弦（Slap）和點弦，也能輕易用右手悶音，因此彈奏起16拍類型的樂句非常容易，還可以使用數根手指以及運用掃弦撥法，所以也能輕鬆彈奏移弦激烈的樂句。不過，比起 pick 彈奏，指彈往往缺乏攻擊感（attack），還有持續感會變弱的問題，也很難像用 pick 彈奏交替撥弦般，聲音顆粒整齊且快速。雖然指彈有這些缺點，不過隨著努力程度，還是可以解決。所以請每日嚴格的鞭策自己，克服指彈的弱點吧！

如果能鍛鍊提昇右手的能力，即便是指彈也可以彈奏出不輸 pick 彈奏的能量和速度，不斷進步！

【「搶拍」、「拖拍」】相對於恰好的時間點，稍微提早發音稱為「搶拍」，略為延遲發音稱為「拖拍」。如果與該發音之處背離太多的話，聽起來會誤以為彈錯，這點請注意！

新兵訓練計畫8
〜shuffle〜

shuffle 節奏的硬式搖滾系 Riff

・正確彈奏出跳躍節奏！
・務必掌握重複撥弦！

LEVEL

目標速度 ♩=134

示範演奏 TRACK 8 (DISC1)
伴奏 TRACK 8 (DISC2)

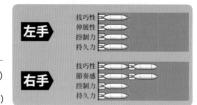

| 左手 | 技巧性 / 伸展性 / 控制力 / 持久力 |
| 右手 | 技巧性 / 節奏感 / 控制力 / 持久力 |

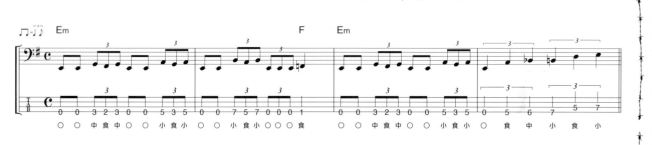

　　Shuffle 對於初學者來說，是非常難彈的節奏。首先，請試著用腳踏出4分音符的節拍，然後用嘴巴唱出3連音的節奏來彈奏。1拍內標示著2個音的8分音符不是用「咚咚」而是「咚（停）咚」來掌握節奏。第4小節的2拍3連音要平均保持各音的「間隔」。

彈不出主樂句者，先用下面的樂句修行吧！

梅 用8分音符組成的Shuffle類型，要掌握住跳躍的感覺！　　CD TIME 0:14〜

竹 試著用斷音彈奏梅樂句！務必彈奏出緊湊感。　　CD TIME 0:32〜

松 注意第4小節第3拍的8分休止符，節拍不可跑掉。　　CD TIME 0:50〜

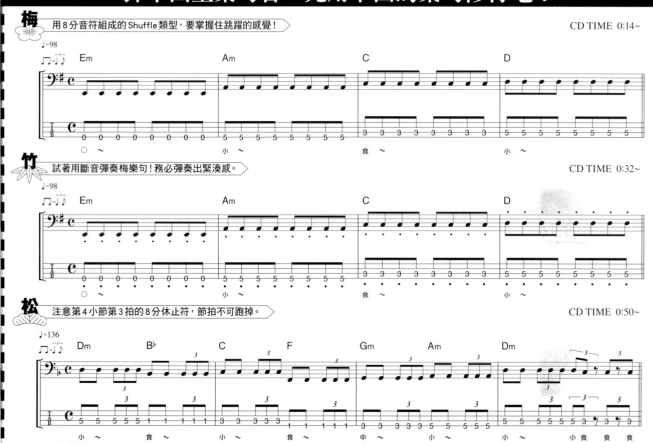

本篇相關樂句……同時練習 PART.1 P.64「祭典中有Shuffle」經驗值會激增！

注意點1　🎲理論

記住指法帶有跳躍感的 Shuffle！

這裡要練習的是，將1拍3連音裡，正中間的音抽掉之「Shuffle」節奏（圖1）。這種節奏經常用在藍調上，不過其實日本阿波舞的「恰嗯恰恰嗯恰、恰嗯恰恰嗯恰」這種節拍也是Shuffle的一種。由於初學者比較不容易掌握住拍子，就先用一般的3連音節奏，一邊唱著「市政府、市政府……」（原日文拼音是SiBuYa）」等，一邊把拍子記在身體裡，之後再彈奏松竹梅樂句，來習慣跳躍式節拍吧！此外，像Shuffle以及16 Beat般，具有搖擺感（swing）【註】的拍子，大部分稱為「跳躍」、「跳躍系」、「跳躍節奏」等。

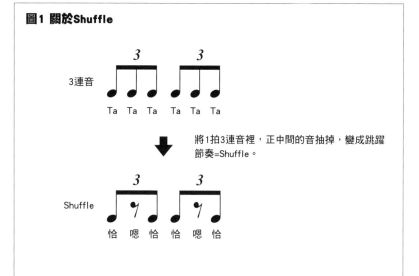

圖1　關於Shuffle

將1拍3連音裡，正中間的音抽掉，變成跳躍節奏=Shuffle。

注意點2　✋右手

要配合音數來改變右手的指順！

Shuffle的節奏類型有三種（圖2）。第一種是抽掉1拍3連音的正中間音之正統類型；第二種是持續彈奏3連音的類型；第三種是第1拍是Shuffle，第2拍是3連音。為了能彈奏出節拍正確的Shuffle，利用右手來加上強弱就變得非常重要。第一種類型的音數是偶數，所以使用2指撥弦彈奏交替撥弦就可以了！第二種類型使用交替撥弦，第三種使用第一拍同指重複撥弦的話，可以使彈奏重音的手指一致。希望各位能像這樣配合音數來改變手指順序，彈奏出節拍。

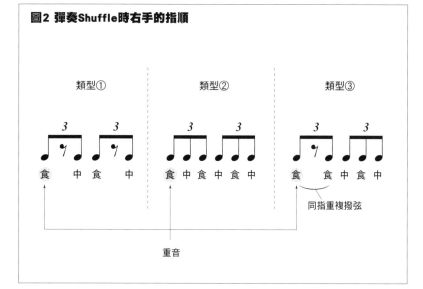

圖2　彈奏Shuffle時右手的指順

類型①　類型②　類型③

同指重複撥弦

重音

～專欄4～　將軍的戲言

如果想要完美地掌握節奏必須變成饒舌歌手！？

這裡要各位說明如何掌握好節奏。首先，決定與1拍裡放入的音符數相同字數的詞彙（圖3）。比方說，8分音符就用「南港」、3連音是「市政府」、16分音符是「台北車站」、5連音是「國父紀念館」、6連音是「南港軟體園區」等站名，之後一邊哼唱，一邊演奏。請試著把3連音配合4 Beat敲打的按壓音，像是唱饒舌歌般，唱出「市政府、市政府、市政府、市政府……」，如此一來，應該就能正確掌握住發音的時機。為了正確抓到節拍，請化成饒舌歌手來演奏吧！

圖3　對應節拍的詞彙配合法

4分音符　2分音符　16分音符　3連音　5連音　6連音

南港　台北車站　市政府　國父紀念館　南港軟體園區

【搖擺感】代表具有爵士風格的音樂跳動感。通常與節奏的跳躍之意相同，關鍵在於該如何配合歌曲調整跳躍程度。

新兵訓練計畫9
～大伸展～

培養持久力的大伸展練習

 ・在左手拇指上下功夫，張開手指！
・要以強勁力道來執行小指壓弦！

LEVEL 🔫🔫🔫　　目標速度 ♩=146　　示範演奏 🎵TRACK 9 (DISC1)
　　　　　　　　　　　　　　　　　伴奏 🎵TRACK 9 (DISC2)

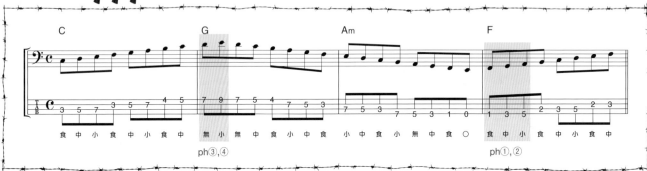

　這是一邊伸展彈奏C大調音階，一邊進行橫向移動的樂句。首先要確認音階把位，實際演奏時，得注意各個手指的伸展，確實將手落在目標琴隔上！由於移弦動作也很多，因此右手拇指的悶音也非常重要。

彈不出主樂句者，先用下面的樂句修行吧！

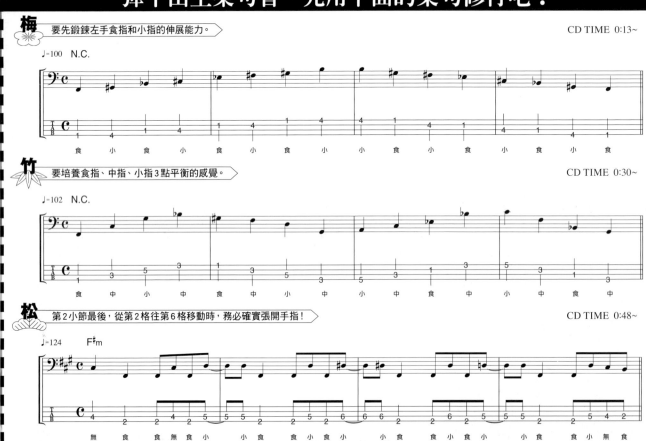

梅 要先鍛鍊左手食指和小指的伸展能力。　　CD TIME 0:13~

竹 要培養食指、中指、小指3點平衡的感覺。　　CD TIME 0:30~

松 第2小節最後，從第2格往第6格移動時，務必確實張開手指！　　CD TIME 0:48~

本篇相關樂句…… 同時練習 PART.1 P.26「儘量撐到快裂開為止！！」經驗值會激增！

注意點1 ✋ 左手

伸展的奧義就在拇指的用法！

　貝士的琴格間隔比吉他寬，所以伸展手指時非常辛苦。不過，與吉他一起高速合奏時，伸展是經常出現的技巧，因此目標成爲超絕貝士手的人，一定得先將手指的伸展度練得好。主樂句第4小節第1&2拍是屬於低把位的大伸展，爲了防止不必要的動作，要在食指固定於第四弦第1格的狀態下，以中指按第四弦第3格、小指按第四弦第7格（照片①&②）。注意琴頸背面的拇指位置和方向，試著將手指伸展至極限【註】。練習時要特別小心避免造成肌腱炎等傷害。

主樂句第4小節第1拍。首先用食指按住第四弦第1格。

第2拍的第四弦第5格在壓弦時（小指），要讓食指維持在第1格，中指在第3格上。

注意點2 ✋ 左手

要一邊伸展一邊流暢地移動小指！

　在主樂句第2小節第1拍中，用無名指壓住第一弦第7格，小指壓住第9格時，小指的壓弦力道容易變弱，因此要注意迅速確實地移動小指（照片③&④）。此時，關鍵在於要確實把手指撐開。在大幅伸展的第3小節第3&4拍之中，要用無名指壓住第四弦第5格、中指壓住第3格、食指壓住第1格，一邊參考注意點1，一邊試著盡量伸展手指。想能夠自由自在地演奏貝士，必須培養左手的伸展能力，不要著急，要盡全力努力練習。

主樂句第2小節第1拍。張開手指，用無名指壓住第一弦第7格。

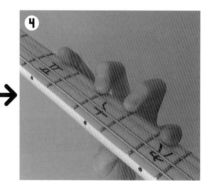

保持伸展指形，將小指移動到第一弦第9格。同時也要注意到左手拇指的方向，這點非常重要。

～專欄5～

將軍的戲言

吉他是縱向移動的主體，貝士是橫向移動的主體！？要記住把位的差異

要一口氣使用二個8度全音階彈奏A大調音階時，吉他通常是從食指按第六弦第5格開始，經過一個全音階上的第四弦第7格（中指），然後到第二弦第10個（無名指）。另一方面，貝士因為琴弦比吉他少，所以無法採取這種把位。以下是其中一種類型範例，第四弦是5→7→9→10格、第三弦是7→9→11→12格（這裡是一個全音階）、第二弦是9→11→12格，接著第一弦是9→11→13→14格（圖1）。貝士通常是這種橫向移動，所以要確實記住橫向移動的把位。

圖1 把位的比較（A大調音階）

◎主音（A音）

・吉他（縱向移動主體）　　　・貝士（橫向移動主體）

【手指伸展至極限】因挑戰伸展極限，而造成傷害反而得不償失。因此，練習之前，請確實進行準備動作來暖指。此外，最好不要突然就開始彈奏伸展技巧，從簡單的樂句開始練習比較適合。

新兵訓練計畫10
〜封閉指型〜

提高移弦應對能力的封閉指型練習

 ・使用封閉指型來呈現流暢的運指！
・要培養出能按壓數根弦的運指力！

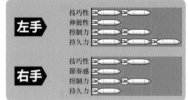

LEVEL 🔫🔫🔫　　　目標速度 ♩ = 160　　　示範演奏 🔵TRACK 10 (DISC1)
　　　　　　　　　　　　　　　　　　　　　　伴奏 🔵TRACK 10 (DISC2)

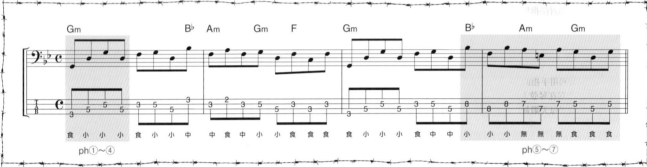

　　要彈奏快速樂句，必須將運指動作降至最精簡。因此，在這個樂句裡出現的異弦同位格可以使用一根手指以封閉指型方式來壓弦。在第3&4小節中，要確實進行左手各指的封閉指型！

彈不出主樂句者，先用下面的樂句修行吧！

梅 使用左手各手指來進行第四&三弦的封閉指型練習，注意聲音不要卡住。　　　　CD TIME 0:12〜

竹 使用封閉指型，精準進行密集的移弦。　　　　CD TIME 0:29〜

松 挑戰3根弦的封閉指型。要練習到3個音不會混濁，清楚發音。　　　　CD TIME 0:47〜

　　本篇相關樂句…… 同時練習 PART.1 P.18「Bar　四弦堂」經驗值會激增！

注意點1　🖐左手

要減少左手多餘的動作來掌握住封閉指型！

　想要成為超絕貝士手，除了前面一直不斷說明的左手各指平均移動的重要性，其實還有另一項重要關鍵，那就是使用**封閉指型**【註】的運指。舉例來說，連續彈奏根音→5度音→高8度根音等3個音時，5度音和高8度上的根音就變成異弦同位格。此時，不建議用食指壓住根音、無名指壓住5度音、小指壓住高8度上的根音（照片①），使用多根手指的話，會增加不必要的動作，最好避免。所以，要注意用食指壓住根音，小指使用封閉指型壓住5度音和高8度上的根音（照片②＆④）。不過，由於貝士的琴弦比較粗，無法像吉他一樣，輕鬆地使用封閉指型技巧，尤其是小指是非常吃力，因此下面就來介紹幾個封閉指型的技巧。用封閉指型壓住數根弦時，手指的關節縫如果恰壓在琴弦上，就會變得無法壓好那根弦，所以關鍵就在於，要稍微調整手指上下位置，讓關節縫不要恰壓在琴弦上。此外，不是用手指正面垂直壓住琴弦，而是利用手指的側面壓弦，這樣可以減少關節縫恰壓在琴弦上。貝士是非常需要指力的樂器，你得每天鍛鍊指力，不要輸給貝士了！

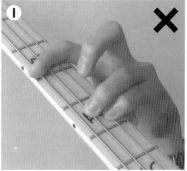 ✗

主樂句第1小節。如果用無名指按住第三弦第5格、小指按住第二弦第5格的話，會增加不必要的移動。

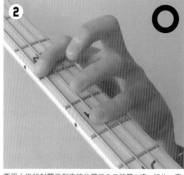 ○

要用小指的封閉指型來按住第三＆二弦第5格。如此一來，就可以變成流暢的指法。

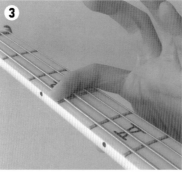

食指的封閉指型。使用手指的側面，將第四～第一弦全部按住。

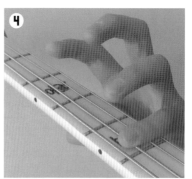

小指的封閉指型。這裡也使用手指的側面，確實按住第二＆三弦。

注意點2　🖐左手

鍛鍊指力戰勝連續封閉指型吧！

　主樂句的節拍掌握方法稍微有些變化。第1～2小節是將8分音符以4個→3個→2個→2個→2個→3個，第3～4小節是4個→3個→3個→3個→3個等組合來掌握。實際上演奏時，要注意用封閉指型按住異弦同位格，不要讓聲音打結。尤其是第3小節第4拍，由弱拍開始的8格→7格→5格，每3個音用封閉壓弦部分是小指→無名指→食指的連續動作，要集中注意在左手手指的移動上（照片⑤～⑦）。在注意點1也說明過，小指和無名指的指力比其他手指弱，因此可先以練習小指、無名指封閉動作的重點來鍛鍊。

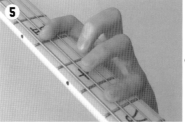

使用小指側面，封閉第8格。

→

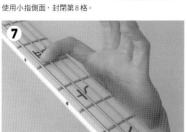

無名指的封閉指型。注意關節縫隙不要壓在琴弦上！

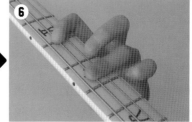

食指的封閉指型。去除不必要的施力也很重要。

【封閉指型】又稱Barre chords或ceja。如同對於吉他手而言，F的封閉和弦是一開始的門檻；對於貝士手來說，封閉和弦也是一大障礙，請一邊注意壓弦手指的位置和角度，一邊按住琴弦！

新兵訓練計畫11
〜琶音〜

密集跳弦的琶音樂句

・要有效運用琶音！
・整理右手指順來戰勝跳弦！

目標速度 ♩=154

示範演奏 TRACK 11 (DISC1)
伴奏 TRACK 11 (DISC2)

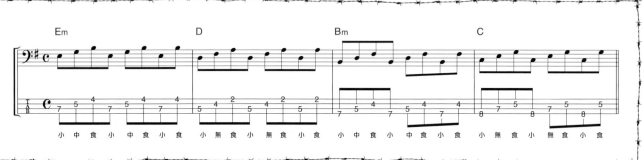

　由於出現了3根弦的琶音，如果沒有確實將左手和右手的彈奏時機配合好，就無法完美演奏。各小節的第2&4拍是跨越一弦的跳弦動作，為了避免誤觸中間的弦，必須讓右手巧妙地上下移動來撥弦。此外，確實按住和弦也非常重要。

彈不出主樂句者，先用下面的樂句修行吧！

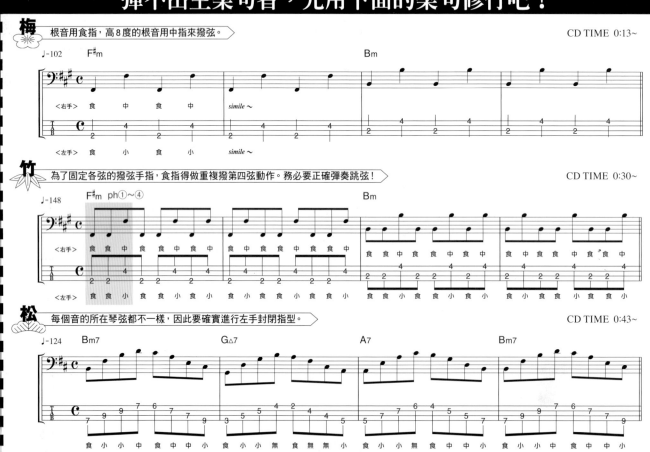

本篇相關樂句…… 同時練習 PART.1 P.32「跳過弦的高牆吧！」經驗值會激增！

注意點1 理論

搖滾貝士手使用琶音的意義

　　貝士手在何種情況下會彈奏琶音【註】？這有三種情況。第一種，與吉他一起合奏時，尤其是以古典金屬居多。第二種是在三人樂團中，吉他彈奏Solo的時候，貝士只彈奏根音的話，無法產生和弦伴奏，因此使用琶音比較有效果。第三種，速彈炫技的奏法時，的貝士Solo以及由貝士引導樂曲彈奏的先行旋律。由於貝士手必須能應對以上所述的各種場面，所以最好具有使用琶音演奏的能力（圖1）。趁此機會，也試著學習關於和弦組成的概念。

圖1 琶音把位

◎根音　△3度音　□5度音

Cmajor 和弦

Cm 和弦

依上面各個音來彈奏和弦琶音！

注意點2 右手

整理右手的指順之後
來彈奏跳弦式撥弦吧！

　　彈奏跳弦（Skipping）是指彈最大的困難點，關鍵在於要事先整理好右手的指順。用交替撥弦彈奏密集跳弦的竹樂句時，撥動第二弦的手指要固定同一指，否則聲音會產生參差不齊的音量。此外，從第四弦到第二弦有一定的距離，所以要精準持續彈奏跳弦也很困難。因此，可以用食指固定在第四弦，中指固定在第二弦來撥弦。不過，連續出現2次第四弦聲音的地方，必須注意食指要快速移動（照片①～④），小心避免食指與中指產生音量差異，有耐心地彈奏下去！

首先用食指撥第四弦。

接著也是用食指撥弦……

快速移動食指，撥第四弦。

第二弦的撥弦可固定用中指。

~專欄6~

將軍的戲言

　　3度音是決定該和弦是大和弦或小和弦的微妙之音。因此，使用3度音時，先正確掌握住彈奏的和弦是大和弦／小和弦非常重要（光是差半音就足以破壞掉演奏和諧）。相對而言，如果想用貝士彈奏出有和弦感的節奏，使用3度音居於很重要的關鍵。為了能靈活運用3度音，最好先瞭解琴格上的根音與3度音的位置關係（圖2）。與根音在同一弦上嗎？在一根弦上該如何加進3度音？要用高8度的3度音？等等，希望你們能配合樂句來進行調整。

產生和弦感的關鍵是「3度音」！
要記住根音與3度音的位置關係

圖2 根音與3度音的位置關係

◎根音（E音）　△小三度3rd（G音）　▲大三度3rd（G#音）

3　5　7　9　12　15

大、小3度音的位置可以以根音做為基準來記憶。

【琶音】指的是分散和弦及奏法。不是將和弦組成音同時彈出，而是依和弦指型連續由上往下撥弦或是從下往上回撥，必須各個音持續延長。

新兵訓練計畫12
～16 Beat～

提高律動感的 16 Beat 樂句

- 控制強弱製造出節拍起伏！
- 要學會搥弦與勾弦！

LEVEL

目標速度 ♩=130　　示範演奏 **TRACK 12** (DISC1)　　伴奏 **TRACK 12** (DISC2)

16Beat是節拍的命脈。一邊用踏腳掌握4分音符，一邊用身體感受16分音符。中途出現的搥弦與勾弦要注意維持音量的平均，這點很重要。彈第4小節第1&2拍的跳弦與封閉指型技巧時，節奏容易亂掉，要小心留意。

彈不出主樂句者，先用下面的樂句修行吧！

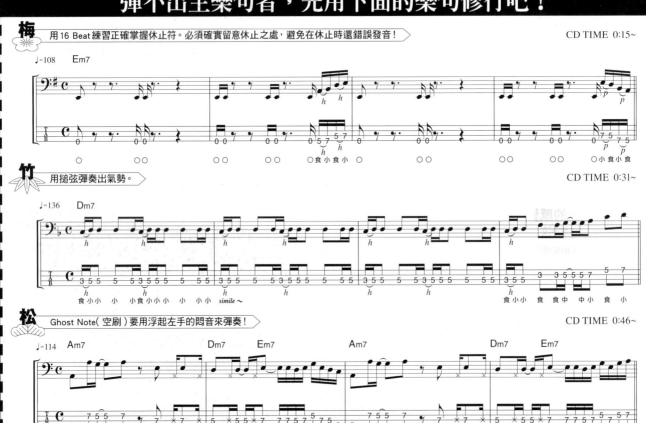

梅 用16 Beat練習正確掌握休止符。必須確實留意休止之處，避免在休止時還錯誤發音！　　CD TIME 0:15～

竹 用搥弦彈奏出氣勢。　　CD TIME 0:31～

松 Ghost Note(空刷)要用浮起左手的悶音來彈奏！　　CD TIME 0:46～

本篇相關樂句…… 同時練習 PART.1 P.20「打弦小子A隊」經驗值會激增！

注意點1　🎵理論

要使用全部的身體來掌握節奏！

　16 Beat對貝士手來說，是最能訓練律動的節奏，可稱為「黃金拍子」。不過，實際演奏時，除了要正確掌握音符和休止符之外，也必須清楚加上強弱。為了要製造出節拍強弱，最好在4分音符的時間點加入踏腳的動作「恰喀‧恰喀、恰喀‧恰喀……」，以及在16分音符之處，腦海裡想像著搖動鈴鼓的樣子（圖1）。此外，用腹部感受8分音符的弱拍等，以全身來掌握節奏的話，就能完成如銅牆鐵壁般的律動。4 Beat和8 Beat是縱拍【註】，16拍是橫拍，彈奏時務必將這點銘記於心。

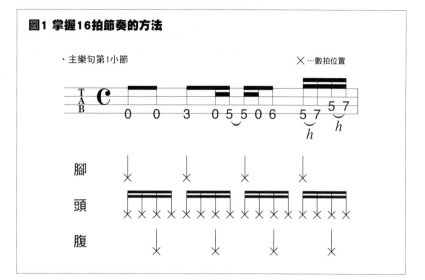

圖1 掌握16拍節奏的方法

・主樂句第1小節　　　　　　　　　×…數拍位置

腳
頭
腹

注意點2　✋左手

記住製造律動和高速化的搥弦技巧！

　搥弦（照片①&②）是製造律動的必備技巧之一。用Full-picking演奏時，通常會變成讓人感到「咔洌」的硬梆梆節拍，若使用搥弦的話，可以彈奏出連奏感以及流暢感的「音樂流動」。巧妙地運用這種「音樂流動」，能在節奏裡製造出「波浪」，這種節奏的波浪就變成了律動以及起伏。此外，使用搥弦的話，因為能簡化撥弦，所以也可以輕易增加音數。請掌握好搥弦，確實對應具有律動的樂句以及速彈。

搥弦的基本動作。首先，先在低把位壓弦……

用左手其他的手指敲擊指板來發音。注意手指要筆直往下撥。

注意點3　✋左手

以擦過指紋般的感覺
一邊勾起一邊離弦

　勾弦是將壓弦的手指從琴弦上離開發出聲音的技巧。不過，光是讓手指筆直離開琴弦，並無法清楚發出聲音，因此要用擦過指紋般的感覺，一邊勾過琴弦，一邊彈奏，這點很重要（圖2）。勾弦與搥弦一樣，可說是製造律動的重要技巧。此外，彈奏點弦等高階技巧時，也需要這兩種能力。這兩種技巧是今後各位讀者想要練就花式技巧的原型，因此請與搥弦一起仔細練習。首先，使用梅樂句的第4小節，讓手指記住勾弦的基本動作吧！

圖2 勾弦的彈法

①　　壓弦

②　　一邊抽掉手指的力量，一邊往斜上方勾弦。

③　　利用放開手指的方式，振動琴弦，發出聲音。

【縱拍】以垂直方向移動身體的節奏。自然產生撞頭動作的金屬系樂曲大多都屬於縱拍。另一方面，爵士以及R&B等具有律動感的節奏則稱為「橫拍」。

地獄的休息時間

就像自己的運動場！
聊聊關於筆者所屬的樂團

現在筆者有參與2個樂團，其中之一是在2002年與主唱＆吉他－LUKE TAKAMURA以及鼓手－雷電湯澤組成的CANTA。以訊息性強的歌詞及三重奏中高靈活度的彈奏風格為武器，製作出從華美的敘事曲到節拍激烈等豐富的樂曲。在2009年，發表了比過去更具強烈搖滾色彩的第六張創作專輯「Green Horn」。

另外，還有一個樂團是與「地獄系列」的作者－小林信一、鼓手Go、主唱NOV組成的地獄四重奏。「地獄系列」的奧義在於，以遊戲的感覺來戰勝4小節樂句。地獄四重奏的樂曲不只如此，在一首曲子裡，加入大量樂句，激烈地展開演奏，無論從哪一段擷取出來，都可成為練習的內容。筆者本身將這種地獄四重奏的音樂性定義為「Spin-off金屬」，可以提示出金屬樂的新可能性。2010年5月發行了第二張專輯「旋律的地獄遊戲」，各位一定要聽看看。

CANTA
『Green Horn』
這是一張可以學習到該如何有效地把本書介紹的技巧性彈奏「當作合奏方式來聆聽」的專輯。

地獄四重奏
『旋律的地獄遊戲』
第二張專輯收錄了比以往更多采多姿的樂曲。本書的讀者除了聆聽之外，也務必挑戰該如何演奏。

The Inferno 2

彈擊

確實執行Slap戰略

【Slap 練習集】

Slap= 來自於Thumbing 和Pull 的組合
如果能學會力道強勁的低音以及撕裂般的高音，
就能給聽眾壓倒性的衝擊。

在「The Inferno 2」單元之中，將Slap 技法從基本類型開始，
到應用型的Up&Down、3&4 樂句一一來傳授各位技巧。

超攻擊導彈 "Thumbing"
1號

基礎 Thumbing 練習

 將軍的格言
- 要記住 Thumbing 的基本動作！
- 必須緊湊地轉動手腕

 LEVEL

目標速度 ♩ = 114

示範演奏 TRACK **13** (DISC1)
伴奏 TRACK **13** (DISC2)

只使用右手拇指做 Thumbing 彈奏。Thumbing 是利用轉動手腕來快速擊弦，然後迅速將手指離弦的技巧，關鍵在於「Hit&Away」（敲擊、迅速離弦）。你可以想像用手握住門把，「喀嚓‧喀嚓」左右轉動的感覺來轉動手腕。

彈不出主樂句者，先用下面的樂句修行吧！

 梅 用 Thumbing 確實使各個弦發出聲音，以磨練右手的擊弦力！ CD TIME 0:16~

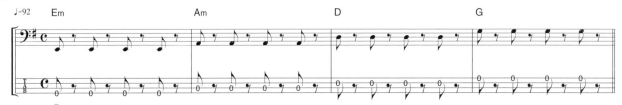

竹 連續 2 次 Thumbing。要注意，轉動的是手腕而不是手臂！ CD TIME 0:35~

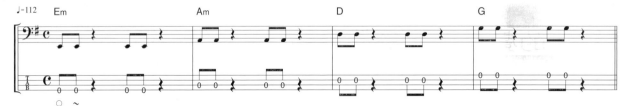

松 練習 4 Beat 打擊和 8 Beat 打擊，培養 Thumbing 的控制力！ CD TIME 0:51~

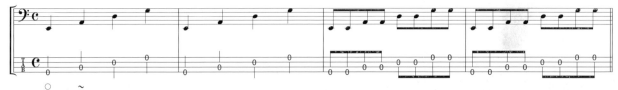

本篇相關樂句…… 同時練習 PART.1 P.104「男子擊弦 Flea Bass」經驗值會激增！

注意點 1　✋右手

要用轉動手腕的方式來擊弦！

　　Slap奏法是組合了用右手拇指敲弦的「Thumbing」以及用食指勾弦的「Pull」之技巧。這裡要解說的是Thumbing的基本彈法（照片①&②）。Thumbing一開始的難關是，能否清楚發出聲音？請使用拇指的第一關節側面，敲擊琴頸最後的琴格附近（照片③&④）。必須特別注意的是，讓手腕上下移動的動作過大的話，聲音顆粒以及音量會不一致，也無法快速連擊。基本上，手腕要固定在琴弦附近，利用轉動手腕來擊弦。你可以試著想像用右手抓住門把，「咯嚓咯嚓」轉動般，來轉動手腕。

Thumbing是拇指往上舉……

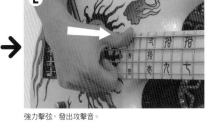

強力擊弦，發出攻擊音。

Thumbing是使用拇指第一關節的側面。

Thumbing的位置最好在最後的琴格附近。

注意點 2　✋右手

緊湊地轉動手腕　快速彈奏Thumbing！

　　要戰勝如本練習般，只用了Thumbing的樂句，關鍵就在於集中鍛鍊拇指，進一步提高右手手腕的轉動速度。Thumbing類似棒球打者揮棒，大幅揮動無法確實打擊到球【註】。因此，重點就在於要注意用緊湊地轉動手腕方式來彈奏（照片⑤～⑧）。尤其是初學者，因為想要大聲發出Thumbing音，通常會讓右手過度舉起，這點請特別注意。首先，使用沒有用到左手的梅、竹、松樂句，讓右手記住正確彈奏Thumbing的方法。

如果拇指大幅往上舉的話……

就無法連續打出Thumbing，這點請注意！

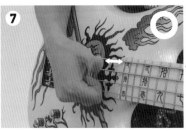

注意手腕擺幅不要過大，以利手腕能密集且緊湊的移動……

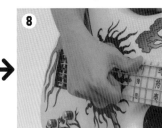

快速地彈奏。

～專欄7～

將軍的戲言

　　在搖滾樂團裡，貝士手的Slap是一大特色。因此，一口氣提高音量，同時切換成Slap的清亮琴音很重要。筆者在現場演奏時，會將綜合效果器內均衡器的高與低提高，變成「高低音域」（圖1），同時也提高分貝（附帶一提，Slap時，很多貝士手會使用SANSAMP的Bass Driver）。「Slap使用高低音域」是常用的手法之一，不過各位讀者請務必試著去找出適合自己的美好聲音。

提高高音域和低音域，彈奏出清亮的聲音！彈奏Slap時音箱（AMP）的聲音設定術

圖1 高低音域的設定圖

設定成V型，提高高音域和低音域。
彈奏出攻擊感強烈，「破壞」後的聲音。

【大幅揮動無法確實打擊到棒球】不是像鈴木一朗每次一定要擊出全壘打的企圖心，紮實的揮出一支支漂亮的安打也是一種美學。金屬系的貝士手也不光只有激烈彈奏，也必須配合狀況來改變彈奏方法不可！

超攻擊導彈"Thumbing"
2號

加入悶音的 Thumbing 練習

・活用悶音彈奏出律動感！
・將整體樂句的流程記在腦海裡！

LEVEL 　目標速度 ♩=98　示範演奏 TRACK 14 (DISC1)　伴奏 TRACK 14 (DISC2)

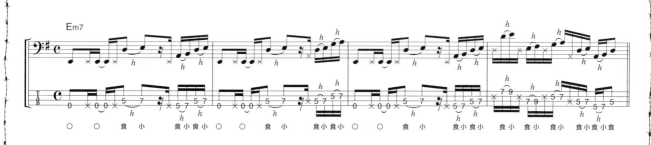

　如同打擊樂器般奏法之Slap樂句，再加入悶音，可以提高律動感。悶音雖然是在右手擊弦後的瞬間，浮起左手手指(不離弦)來進行，不過，若只用一根手指做悶音動作，一不小心會導致產生泛音，所以要使用多根手指來做悶音。請一邊注意16分音符的拍子，一邊來彈奏吧！

彈不出主樂句者，先用下面的樂句修行吧！

 梅　練習交替打擊出實音和悶音，要注意悶音的時機。　　CD TIME 0:18~

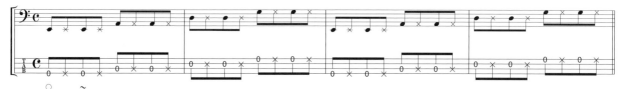

竹　必須進行連悶音都清楚發音的 Thumbing。　　CD TIME 0:36~

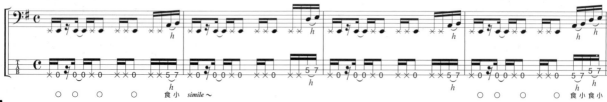

 松　由於節奏稍微有點複雜，請先一邊唱出樂句，一邊彈奏。　　CD TIME 0:55~

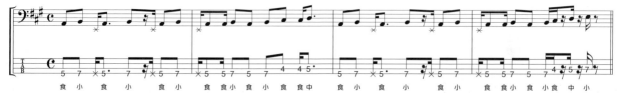

本篇相關樂句…… 同時練習 PART.1 P.102「喜歡被打嗎？」經驗值會激增！

注意點1　✋左手

空刷時左手&右手的使用方法

　這個練習中出現的空刷會經常使用在Funk系的16 Beat樂句裡，基本上由於是悶音發音（Ghost Note【註】），實際演奏時，關鍵在於注意停止聲音的方法。左手先放鬆壓弦，同時輕觸琴弦。如果用一根手指停住聲音的話，通常會產生泛音而不是悶音，所以必須要使用多根手指來處理（照片①&②）。右手雖然說是空刷，卻不可以放掉力氣。相對地，如果沒有確實彈奏的話，就無法產生攻擊感，這點請注意，務必要掌握住空刷，提高律動感！

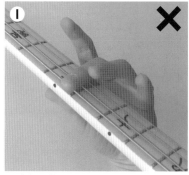

因為會產生泛音，所以不可只用一根手指來悶音。

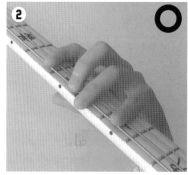

使用多根手指，確實停住聲音，這點非常重要，要確實抽掉手指的力道。

注意點2　🎵理論

瞭解全部的流程來製造出律動感！

　在16 Beat樂句中，為了製造出搖動感以及律動感，吉他會使用空刷，鼓會使用Ghost Note。同樣地，貝士通常會使用悶音以及捶弦&勾弦等技巧，製造出起伏。這個主樂句如果一邊用眼睛追蹤譜面的音符，一邊演奏的話，會無法製造出律動感。因此重要的是，必須先分別正確彈奏實音和悶音，使用捶弦，製造出連奏感，並且瞭解休止符的長度（圖1）。不是只憑直覺就照譜彈出每一個音，而是透過完整意識整個樂句的律動來彈奏。無法完整意識樂句意義的人，絕對無法完美操控節奏！

圖1 音符的長度印象

・主樂句第1小節

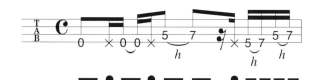

在瞭解整體樂句流程的情況下，將音用「點」和「線」的圖像方式先掌握住各個音的音長，就能產生具體的節拍及整體的節奏律動感。

~專欄8~

將軍的戲言

如果是搖滾系的Slap貝士手也得講究Slap的長度！

　從過去開始，在貝士界裡就有「會Slap的人=貝士很厲害的人」這種觀點，因此這項技巧受到大多數貝士手的憧憬，不過站著演奏時，會因為揹及握持貝士的高度影響，而使演奏的音色及演奏難度產生變化（照片③）。如果在高位置握住貝士的話，容易彈奏Up&Down，也能輕易彈奏標準的Slap。另一方面，如果是低位置的話，就難以彈奏Up&Down動作，而且因為手臂會大幅揮動，所以不容易彈出具有攻擊感的聲音。兩者各有優缺點，重要的是找出屬於自己的風格。

（左）以高揹方式握住貝士，比較容易演奏Up&Down。（右）放長揹帶用低位置握住貝士的話，會因為手臂大幅揮動，而無法產生具有攻擊感的聲音。

【Ghost Note】實際上，這是指沒有演奏或以非常小音量發出的聲音。音量雖小，卻是產生律動的重要關鍵，因此請確實發音。

在目標敲進Slap！
初彈

Thumbing & pull 的組合樂句 1

・要用強勁的力道彈奏 Pull！
・注意拇指和食指的組合！

LEVEL　　目標速度 ♩＝146　　示範演奏 **TRACK 15** (DISC1)　　伴奏 **TRACK 15** (DISC2)

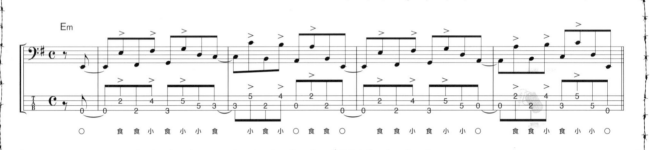

　　擊弦的「Thumbing」和勾弦的「Pull」如同夫妻般相互共存，是構成 Slap 的基礎。拇指在瞬間 Thumbing 的時候，緊接要演奏 Pull 技巧的食指就要潛入弦下，進入待機狀態，這點很重要。請注意彈奏 Thumbing 和 Pull 的時機。

彈不出主樂句者，先用下面的樂句修行吧！

梅 試著用 Thumbing 彈奏根音，用 Pull 彈奏高 8 度上的根音。　　CD TIME 0:13～

竹 彈奏第二弦的 Pull 時，要注意避開第一弦，這點請注意。　　CD TIME 0:31～

松 Thumbing & Pull 的順序是按照每一拍來變化，因此得注意節奏不可凌亂。　　CD TIME 0:49～

本篇相關樂句……同時練習 PART.1 P.104「男子擊弦 Flea Bass」經驗值會激增！

注意點 1 　👋右手

用要切斷琴弦般的氣勢來往上勾弦！

這裡的主題是Thumbing和Pull的組合。由於Thumbing已經在P.37解說過了，所以這裡就來說明Pull。Pull是將食指（也有人使用中指）潛入琴弦下方，然後將弦往上拉，製造出攻擊音的技巧。拉弦的時候，可以用切斷琴弦的氣勢。Slap一般是使用Thumbing（根音）和Pull（高8度的根音）組合，製造出「嗯帕、嗯帕」的衝擊性聲音（照片①＆④）。因此，當拇指在擊弦時，食指要先潛入琴弦下方。如果Pull的時間點延遲的話，律動感會變差，所以必須注意要快速移動食指。

Slap的組合。先將拇指往上抬……

彈奏Thumbing。此時也先準備好Pull的預備動作。

拇指離弦的同時，食指勾第一弦……

要彈奏出具有攻擊感的聲音！

注意點 2 　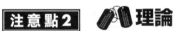理論

哼唱3個字的詞彙 要正確掌握節奏！

松樂句是為了加強Thumbing和Pull組合的練習。由於是3連音的樂句，基本上可以選擇「市政府」等3個字的適當用語來掌握節奏【註】，不過要在「市政府」這組字的哪個字要加入Pull呢？（圖1）。在這個樂句中，各小節都是第1拍是「府」、第2 Beat是「政」、第3拍是「市」和「府」、第4拍是「政」和「府」的位置加入Pull。實際演奏的時候，請一邊以每一拍都加入腳踏，一邊唱出「市政府、市政府～」的輔助口訣來演奏。一定要讓自己的聲音和貝士完美配合來彈奏！這裡要培養出可以正確對應Thumbing及Pull組合還有3連音的節奏感。

圖1 加入Pull的位置

・松樂句第1小節

市 政 府 市 政 府 市 政 府 市 政 府

配合3個字的詞彙，先瞭解要在該字的何處加入Pull。

~專欄9~

將軍的戲言

Slap誕生的契機是，某天樂團在排練時，鼓手沒有來，Larry Graham提出何不用Thumbing來表現大鼓，用Pull表現小鼓。這種說法是真是假無法確認，不過藉由這方法讓Slap更易上手確實是個不錯的捷徑。也就是說，貝士手在演奏Slap時，可以想像自己身兼鼓手的角色（圖2）。將這個想法記在腦海裡來練習Thumbing和Pull組合，自然就能提高律動感了。

Thumbing是大鼓 Pull是小鼓！？ Slap與鼓的密切關係

圖2 鼓和Slap

・梅樂句第1小節

請試著把Thumbing當作大鼓，Pull當作小鼓來演奏。

【適當用語來掌握節奏】在P.25也說明過，用適當的詞彙來輔助節奏掌握的方法是非常有效的技巧。若能連休止符也配合詞彙的話，就更易掌握節奏，請務必試看看。

在目標敲進Slap！
二彈

Thumbing & pull 的組合樂句 2

- 要柔軟地轉動右手手腕！
- 活用封閉指型去除多餘動作！

LEVEL 目標速度 ♩=130

示範演奏 TRACK 16 (DISC1)
伴奏 TRACK 16 (DISC2)

左手	
技巧性	
伸展性	
控制力	
持久力	

右手	
技巧性	
節奏感	
控制力	
持久力	

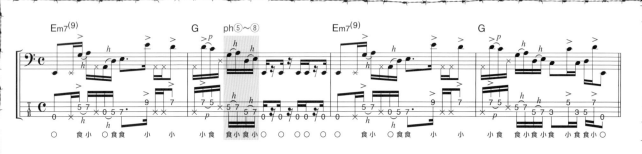

使用了 Thumbing、Pull、悶音、搥弦 & 勾弦的 Slap 王道組合樂句。目標是製造出律動感，以每個小節為單位，一邊確實記住樂句，一邊進行練習。要正確使出 16 Beat 的指法。

彈不出主樂句者，先用下面的樂句修行吧！

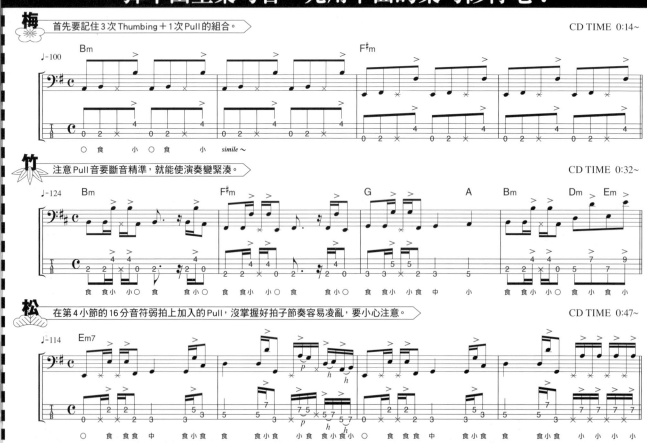

梅 首先要記住 3 次 Thumbing ＋ 1 次 Pull 的組合。 CD TIME 0:14～

竹 注意 Pull 音要斷音精準，就能使演奏變緊湊。 CD TIME 0:32～

松 在第 4 小節的 16 分音符弱拍上加入的 Pull，沒掌握好拍子節奏容易凌亂，要小心注意。 CD TIME 0:47～

本篇相關樂句…… 同時練習 PART.1 P.102「喜歡被打嗎？」經驗值會激增！

注意點1　👋右手

放鬆右手手腕的力量要柔軟地轉動！

這裡要練習的是，在實際樂曲裡也耳熟能詳的正統Slap彈奏類型。主樂句中，使用了①以拇指敲擊的Thumbing、②用食指勾起的Pull、③將左手指浮起之後，進行Thumbing的悶音、④左手的搥弦和勾弦等四種技巧。透過巧妙地組合，就完成了所謂的「組合式Slap【註】」。這個樂句有很多右手的Thumbing，彈奏完美與否的關鍵在於，「要放鬆手臂的力量，柔軟地轉動手腕」（照片①～④）。此外，如果沒有清楚彈奏出實音和悶音的音量差異，演奏聽起來會感覺節拍很凌亂，這點請注意！

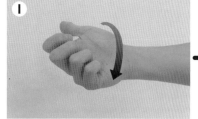

1 連續進行Thumbing的時候……

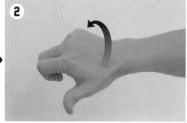

2 可以用類似轉動門把的感覺。

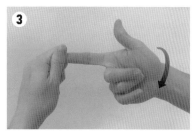

3 想像練習。把食指固定住……

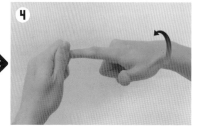

4 可以讓右手手腕記住要減少不必要的動作。

注意點2　右手&左手

要運用封閉指型來減少多餘的動作！

主樂句裡，首先必須注意到第1小節的Thumbing。第2拍的第三弦悶音開始到開放弦的Thumbing，以及第4拍16分音符連續2個音的悶音都是用拇指連續敲擊，必須注意清楚發音。接著，第2小節第1&2拍的悶音→使用Pull的勾弦、悶音→使用Thumbing的搥弦，這種組合也是非常重要的技法。貝士的高音弦比低音弦更難發出悶音，所以在彈奏高音弦時，必須注意拇指的轉動靈活並確實彈出聲音。此外，左手也要試著利用封閉指型，流暢地移動（照片⑤～⑧）。請集中精神來嘗試吧！

 ✕

5 如果不用封閉動作，想要壓住各個弦的話……

 ✕

6 會增加多餘的動作。

 ⭕

7 用食指對第5格使用封閉動作……

 ⭕

8 就可以流暢地移弦了！

～專欄10～　將軍的戲言

這裡來跟各位介紹Slap的名人吧！首先是無論玩樂團或身為貝士手都是頂尖高手的Flea。嗆辣紅椒樂團初期的作品中，可以聽到非常棒的Slap技巧。Robert Trujillo參加的Infectious Grooves也充滿了在METALLICA聽不到的痛快Slap。接著是由Les Claypool率領，以貝士為主導的變態樂團Primus，高速Slap達人Mark King(Level 42)也非常有趣。當然，身為「Slap鼻祖」的Larry Graham及Louis Johnson，還有創作理想Slap之音的Marcus Miller也都非聽不可。

作者 MASAKI 講座
Slap 名人篇

Mark King
『Influences』
放克融合樂團Level 42的團長Mark第一張Solo作品。以Slap為主的技巧派演奏是非常棒的一張作品。

Marcus Miller
『The King Is Gone』
David Sanborn、Omar Hakim、Miles Davis等知名樂手參與，可以聽到充滿活力演奏的知名作品。

【組合式Slap】指的是使用了悶音和搥弦&勾弦的經典Slap奏法。注意音長和強弱，更能提高律動感。

就是這個，黃金左手！

運用左手悶音的Slap練習

・要用左手擊弦發出悶音！
・必須注意複合節奏風格的節奏！

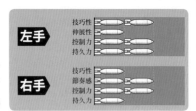

LEVEL 🔫🔫🔫

目標速度 ♩=128

示範演奏 🎵**TRACK 17**（DISC1）
伴奏 🎵**TRACK 17**（DISC2）

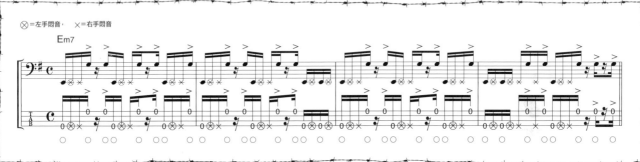

　左手悶音是用多根手指拍擊指板，發出衝擊性聲音的技巧。如果只用一根手指一不小心音會變成實音的彈奏，因此要使用多根手指來拍弦。首先必須習慣第1小節第1拍的右手Thumbing→左手悶音→右手Thumbing→Pull的組合！

彈不出主樂句者，先用下面的樂句修行吧！

梅 〈只有左手的悶音，要清楚拍擊4Beat音符！〉

CD TIME 0:15~

竹 〈8 Beat，交替擊出先右手Thumbing後左手悶音。〉

CD TIME 0:30~

松 〈這是加入了左手悶音的16 Beat樂句，要注意左、右手悶音交替所造成的獨特的節奏感！〉

CD TIME 0:47~

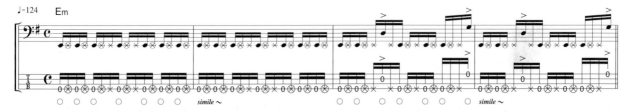

本篇相關樂句…… 同時練習PART.1 P.106「不只用右手敲擊」經驗值會激增！

注意點1　右手&左手

輕鬆增加彈奏音數
活用左手的Slap演奏

在Slap之中，可以輕鬆增加彈奏音數的方法【註】就是利用左手擊弦來，來產生悶音的技巧（=沒有音程的左手點弦）。出現第四弦悶音的時候，同時用左手中指、無名指、小指等3根手指拍擊第四弦，然後用食指將第三～第一弦悶音（照片①～④）。因為目的是要製造出Ghost Note，所以必須確實悶音。雖然沒有特別規定該拍擊何處，不過拍擊低把位比較有效果。這種彈奏的關鍵在於左手及右手的組合，要確實配合好雙手的動作，這點非常重要。學會之後，就可以像高速砲一樣，快速連續地彈奏出聲音。

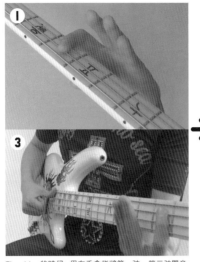

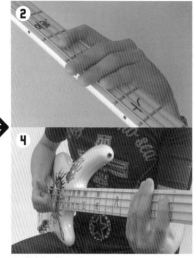

Thumbing的時候，用左手食指將第一弦～第三弦悶音，然後別忘了接下來使用左手拍弦的準備！

左手悶音的關鍵是要使用中指、無名指、小指等3根手指，強力拍擊第四弦，發出悶音。

注意點2　理論

在頭腦裡細分音組及左右手彈奏悶音的拍點！

主樂句第1小節屬於複合節奏風格，要將16分音符劃分成6音→6音→4音3組音組來考慮（圖1）。第1個6音樂句的順序是，第四弦開放Thumbing→用左手敲擊產生悶音→用一般浮起左手的悶音來Thumbing→第一弦開放Pull→16分休止符→第一弦開放Pull。這個6音是此樂句的基礎音組，必須牢記在心！分別用不同彈法製造出第2音和第3音的悶音是這裡的重點，除了得注意音量的一致外，還要留意與Ghost Note的音量平衡。

圖1 音符的劃分方法

・主樂句第1小節

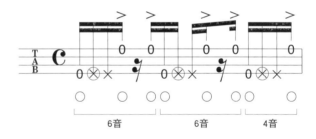

6音　　6音　　4音

因為6音音組的第2音和第3音的悶音彈法不同，要小心留意！

～專欄11～
將軍的戲言

鼓手在需要連續踩踏大鼓時，使用雙大鼓（雙腳）當然會比1個大鼓（單腳）來得快（因為只用單腳的話，踏腳次數有極限）。這裡介紹的左手悶音跟爵士鼓雙大鼓演奏的概念一樣，使用雙手比較能快速來增加彈奏音數（圖2）。尤其是把揹帶放長、貝士放低的搖滾風格中，右手拇指的Up、Down彈法很困難，因此左手悶音就非常重要。請利用本頁的練習來練就協調的雙手連擊。

將雙手悶音想成是爵士鼓的雙大鼓演奏！？
活用左手Slap的優點

圖2 使用雙手彈奏的優點

利用雙手（雙腳）可以比單手（單腳）有效率地增加音數。

【輕鬆增加彈奏音數的方法】想要增加彈奏音數=速彈，就必須努力鍛鍊。不過，如果想成為頂尖的貝士手，不光只是進行練習，找出有效率的彈奏方法也非常重要。

吃我一拳！拇指的鐵拳

加入拇指 Up & Down 刷法的 Slap 樂句

- 要掌握拇指的 Up&Down！
- 挑戰變化的 Double Pull 吧！

LEVEL

目標速度 ♩=132

示範演奏 **TRACK 18** (DISC1)
伴奏 **TRACK 18** (DISC2)

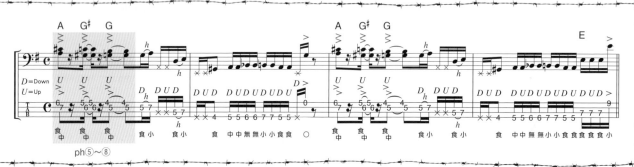

一開始的 Double Pull 是第一弦用一般 Pull，第二弦用拇指 Up，強力將弦往上拉來發音。第1小節後半之後登場的 Up、Down 奏法是以拇指為軸心來轉動手腕，並使用指甲尖端兩側來撥弦。請注意整個樂句的音量一致性！

彈不出主樂句者，先用下面的樂句修行吧！

梅 第1小節只有 Down，第2小節使用 Down→Up 彈奏！　　　　CD TIME 0:15~

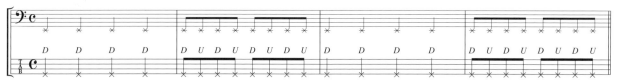

竹 每拍換弦，同時使用 Down & Up 撥弦。　　　　CD TIME 0:31~

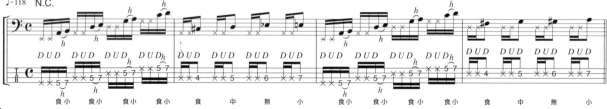

松 注意第1拍最後的拇指 Down 與第2拍的 Pull 連接流暢度。　　　　CD TIME 0:46~

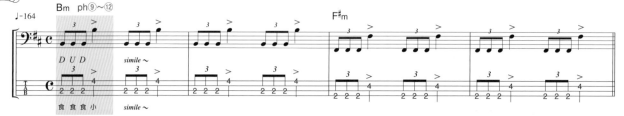

本篇相關樂句…… 同時練習 PART.1 P.108「拇指⑱活用法」經驗值會激增！

注意點1　右手

一口氣增加音數的拇指Down &Up彈法

本單元練習的拇指Down&Up彈法比起一般的Slap奏法，可以一口氣增加音數。利用這種奏法，可以用如pick彈奏般的聲音來連打出Thumbing。彈奏方法是，使用拇指的前端部分，進行拇指側Down，指甲側Up（照片①&②），一邊如Thumbing般轉動手腕，一邊在撥弦時Down，轉回手腕同時往上舉的時候，彈奏Up。撥弦位置不是在指板上，而是在琴身上，這點請各位注意（照片③&④）。

用拇指側面進行Down。

在琴身端彈奏Down。

使用拇指指甲彈奏Up。

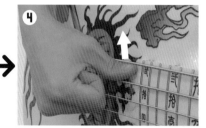

用拇指指甲以往上拉般來進行Up。

注意點2　右手

使用拇指和食指 讓2根弦強勁發音

在主樂句第1小節前半，出現了第一&第二弦2個音同時Pull的變化型Double Pull技巧（照片⑤～⑧）。第一弦就按照一般方式，使用右手食指彈奏，不過第二弦要用拇指以Up的要領來彈奏。重點是，拇指在潛入第二弦下方時，要比一般食指的Up奏法把手指更深入弦下，然後強力往上拉。此外，精準配合拇指和食指Pull的時間點也非常重要。這種變化型的Double Pull是在使用了Up、Down的Slap中，添加了更具靈活及巧妙度的技巧，因此，以要成為超絕貝士手為目標的人，這是必學的技巧。

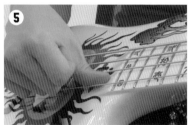

彈奏第二弦Pull之前的拇指位置。

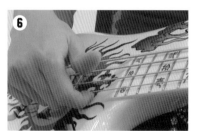

拇指和食指深入琴弦下方……

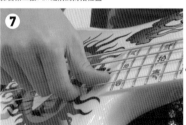

這裡是彈奏第一弦Pull的食指位置。

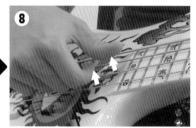

同時強力用Pull使2根弦發出聲音。

注意點3　右手

務必學會Down&Up和Pull的組合！

可以製造出pick彈奏交替撥弦般氣氛的拇指Up、Down，也能壓倒性的增加音數，可說是高階的Slap技巧。因此，要學會這項技巧必須有耐心。首先，練習梅樂句，為了讓拇指Down→Up清楚發音，要努力鍛鍊右手。竹樂句之中，請試著練習搥弦和每拍移弦。松樂句要學的是Down→Up→Down→Pull的組合（照片⑨～⑫）。正如俗諺所言：「羅馬不是一日造成【註】」，請用心仔細練習拇指的Up、Down。

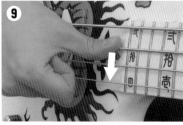

松樂句第1小節第1拍。先是第三弦Down……

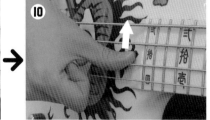

再次彈奏第三弦Down之後……

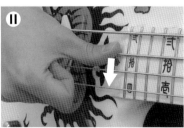

接著使用拇指的指甲彈奏Up。

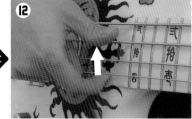

用食指的Pull使第一弦發音。

【羅馬不是一日造成】累積小小的努力，才能成就大事業之意的慣用語。每日腳踏實地的練習態度非常重要。

具有威脅性的連續攻擊

運用數根手指的 3 pull & 4 pull 樂句

・確實彈奏出 3 根手指的連續 Pull！
・來挑戰超絕技「四次勾弦（4 Pull）奏法」吧！

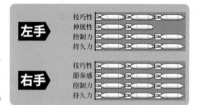

LEVEL 🔫🔫🔫🔫🔫　目標速度 ♩=124　示範演奏 TRACK 19 (DISC1)　伴奏 TRACK 19 (DISC2)

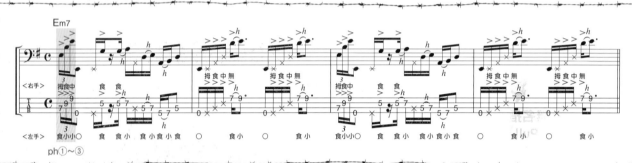

　　第1&3小節的三連音勾弦（3 Pull）之中，要用拇指、食指、中指等3根手指依序勾弦發出Pull音。第2&4小節的四連音勾弦（4 Pull）是在3 Pull後再加入無名指的Pull動作，用4根手指來進行四連音Pull。要1個音1個音清楚地做出四連音Pull。

彈不出主樂句者，先用下面的樂句修行吧！

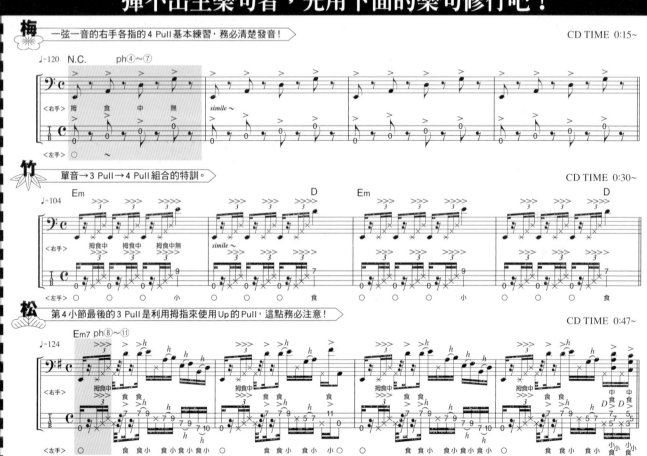

梅　一弦一音的右手各指的 4 Pull 基本練習，務必清楚發音！　CD TIME 0:15~

竹　單音→3 Pull→4 Pull 組合的特訓。　CD TIME 0:30~

松　第4小節最後的 3 Pull 是利用拇指來使用 Up 的 Pull，這點務必注意！　CD TIME 0:47~

本篇相關樂句…… 同時練習 PART.1 P.112「這個必殺技其實是我創造出來的」經驗值會激增！

注意點1　✋右手

運用右手3根手指的必殺「3 Pull奏法」

　3 Pull奏法是指使用右手拇指、食指、中指，以高速彈奏Pull的必殺技。最大的注意的重點是，「拇指的Pull是否清楚發出發音？」。與一般的Pull相反，拇指是從上方潛入弦下，如果勾弦的力道不足，就無法成為Pull音，而會變成一般的撥弦音，這點請注意。首先，用右手記住3 Pull的基本動作，以拇指（第三弦）→食指（第二弦）→中指（第一弦）的順序，練習讓各個Pull音量一致【註】（照片①&③）。等出音穩定之後，再慢慢提高速度，目標讓3 Pull高速化，這點非常重要。

拇指的Pull是從上側勾弦。

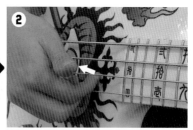
拇指的Pull之後，彈奏食指的Pull。

最後是中指的Pull。注意各指的音量差。

注意點2　✋右手

在3 Pull加入無名指的超絕「四次勾弦奏法（4 Pull）」

　本練習中，也使用了在3 Pull加入右手無名指的4 Pull。4 Pull與3 Pull一樣重要的是，必須用拇指、食指、中指、無名指等各指強力向上勾弦。首先，使用梅樂句，讓右手記住第四弦：拇指、第三弦：食指、第二弦：中指、第一弦：無名指的基本把位（照片④～⑦）。由於梅樂句只有開放弦，所以集中在右手，用Pull確實讓各個弦發音。一般不太使用的無名指，發音容易變弱，而且練習中，可能會發生手指擦破皮的疼痛情況。最好一邊確認手指的狀態，一邊慢慢進行練習。

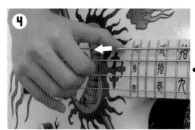
4 Pull的基本動作。拇指負責第四弦。

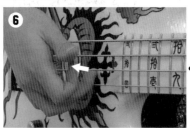
與3 Pull相同，在拇指之後接著用食指彈奏Pull。

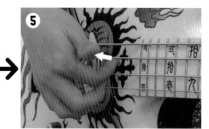
用中指的Pull彈奏第二弦之後……

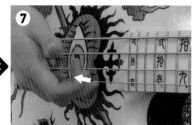
用無名指彈奏第一弦，要注意音量！

注意點3　✋右手

使用3 Pull製造出Ghost Note！

　Victor Wooten最得意的Rotary奏法有「拇指Down→拇指Up→食指彈奏Pull」的3音類型，以及「拇指Down→拇指Up→食指彈奏Pull→中指彈奏Pull」的4音類型。由於可以用轉動一次手腕來彈奏3個音或4個音，對於提高Slap速度來說，非常有用。3 Pull和4 Pull也可以用轉動一次手腕來彈奏出3個音或4個音，以Rotary奏法相同的感覺來彈奏。此外，如同松樂句第1小節第1拍這樣，用悶音彈奏3 Pull也非常有效果（照片⑧～⑪）這裡是使用3 Pull，瞬間製造出Ghost Note。

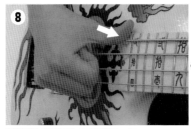
松樂句第1小節第1拍。先用拇指Thumbing。

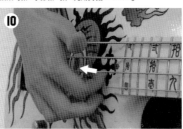
從這裡開使3 Pull。用拇指勾弦第三弦。

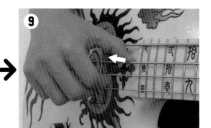
接著用食指的Pull使第二弦發音。

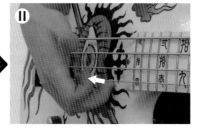
最後是用中指的Pull彈奏第一弦。

【各個Pull音量一致】即使學會Pull式的速彈，如果Pull出的音量不一致，這量的速彈技就沒有任何意義。不僅只要求拇指，也要努力使各指的音量渾厚與拇指所撥出的Pull音量一致！

憤怒的 Slap 掃蕩作戰

高度複合性的 Slap 練習

· 確實讓悶音發音！
· 嘗試高階的 Rotary 奏法！

目標速度 ♩=126

示範演奏 **TRACK 20**（DISC1）
伴奏 **TRACK 20**（DISC2）

	左手		
技巧性			
伸展性			
控制力			
持久力			

	右手		
技巧性			
節奏感			
控制力			
持久力			

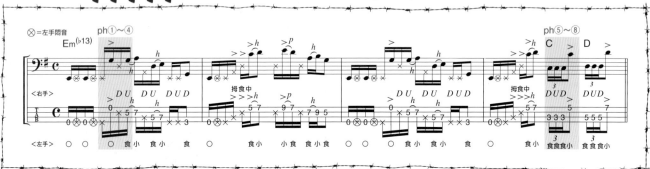

在經典的 Slap 手法樂句中，使用左手悶音、Up、Down、3 Pull 的終極組合樂句。首先，請先確實練習上述的各種技巧。第4小節的最後是半拍3連音所構成的 Down → Up → Down+Pull，必須是以超速來彈奏！

彈不出主樂句者，先用下面的樂句修行吧！

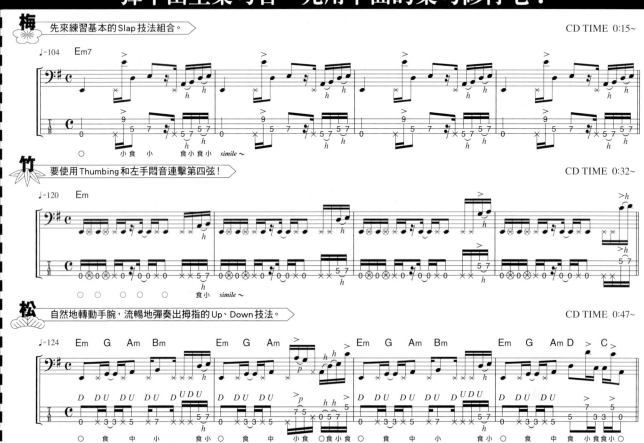

梅 先來練習基本的 Slap 技法組合。　　CD TIME 0:15~

竹 要使用 Thumbing 和左手悶音連擊第四弦！　　CD TIME 0:32~

松 自然地轉動手腕，流暢地彈奏出拇指的 Up、Down 技法。　　CD TIME 0:47~

本篇相關樂句…… 同時練習 PART.1 P.116「想要全部敲擊嗎？」經驗值會激增！

注意點1　✋右手

製造音色差異的關鍵
就在悶音的發音！

　　主樂句是使用了左手悶音、Down · Up 奏法、3 Pull等綜合技法的Slap樂句。第1小節第1拍是實音的Thumbing→左手悶音→實音的Thumbing→左手悶音，第2拍是第四弦悶音的Thumbing→第一弦開放的Pull，之後是Down · Up奏法（照片①～④），要注意第2拍弱拍上的Down悶音→Up撬弦後的移弦。此外，由於拍子的強弱難以掌握【註】，所以最好讓身體記住樂句來練習。這種樂句的關鍵在於「帥氣地彈奏出悶音」，因此重要的是，愈沒有音程的音，愈要集中精神來彈奏！

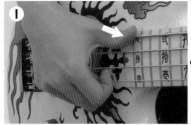

第四弦的悶音在 Thumbing 之後……

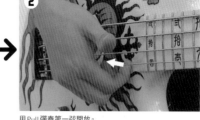

用 Pull 彈奏第一弦開放。

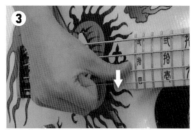

從這裡開始改變成 Down · Up 奏法。首先是 Down。

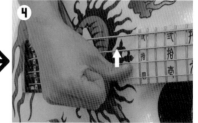

以 Up 彈奏第二弦第 5 格，之後進行撬弦。

注意點2　✋右手

記住Down & Up ＋ Pull的Rotary
奏法

　　主樂句第4小節第1～2拍是以實音的Thumbing→左手悶音→第四弦悶音的Thumbing→切換成3 Pull，用拇指的Pull撥第三弦→用撬弦連接第7格，這樣的流程來彈奏。其中特別要注意的是，從Thumbing開始切換城3 Pull的地方。第3＆4拍是運用了Down & Up奏法的Rotary奏法（旋轉音色奏法），彈奏第三弦Down→Up→Down之後，以Pull彈奏第一弦（照片⑤～⑧）。在高速Down & Up奏法之中搭配上Pull的Rotary奏法因為難度非常高，所以必須確實練習。

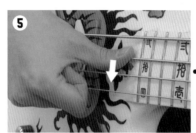

Rotary 奏法。先是以 Down 彈奏第三弦……

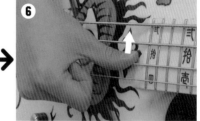

接著以 Up 彈奏第三弦。

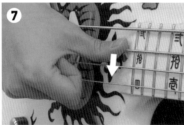

再次用 Down 彈奏第三弦之後……

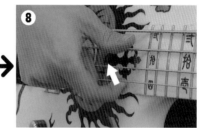

以 Pull 彈奏第一弦，注意要製造出速度感！

～專欄12～

將軍的戲言

　　在貝士界，如果說Billy Sheehan是搖滾樂天王，那麼融合樂的天王就是Victor Wooten了。雖然大家很容易將目光集中在他們的炫目技巧上，不過他們不僅只是節奏（拍子）穩定，也是將律動處理得很棒的貝士手。Victor Wooten深刻影響全世界貝士手的技巧是使用了Rotary奏法的高速Slap。他也大量使用點弦，旋律性Solo也彈得極有深度。此外，就我個人觀點，他不像其他人喜歡使用多弦貝士，獨鍾四弦貝士的自我率性，也是讓人深為折服。

作者 MASAKI 講座
Victor Wooten 篇

Victor Wooten
『What Did He Say?』
　Victor Wooten的第2張Solo專輯。除了技巧部分之外，整體還具有強烈流行元素，是非一張常紮實的作品。

Scott Henderson、Steve Smith、Victor Wooten
『Vital Tech Tones』
　由3位傑出人材完成的超絕演奏作品，可以感受到搖滾風格強烈的融合音樂。

【拍子的強弱難以掌握】在大量使用切分音和休止符的樂句中，要將拍子的強及弱演奏得很好不是件容易的事。但也不能只是盲目地只憑直覺，用「能依譜面的標示來演奏就好」的心態來彈奏，要正確穩定的數拍，確實掌握拍子的強弱，彈出豐富的樂句感情。

實現與傑出人物的搭檔組合！
談論筆者參與錄音的作品

這裡要向各位介紹筆者參與錄音的2張作品。首先是紀念蕭邦誕生200週年，於2010年3月發行的專輯「JAMMIN' with CHOPIN～-TRIBUTE TO CHOPIN～」。這張作品中，知名曲目「幻想即興曲」是以原JUDY AND MARY的五十嵐公太（dr）以及SOPHIA的都啟一（key）之Keyboard三重奏來呈現。由筆者負責編曲，我是以讓「幻想即興曲」進化成攻擊性搖滾樂曲的想法來製作，裡面充滿了點弦、Slap、速彈等貝士Solo，地獄貝士手們絕對要聽一聽！

另一張作品是，以「手數王」而聞名的鼓手菅沼笑三的Solo專

輯「Convergence」（2010年5月發行）。有3首曲子是用貝士彈奏，不過這次也展現了與Loudness的吉他手高崎晃合奏的作品。此外，除了筆者之外，貝士手Billy Sheehan也有參與。Marty Friedman的專輯也是如此，到目前為止Billy Sheehan參加過多次筆者的錄音作品。這也算是超絕貝士手無法迴避的命運吧！

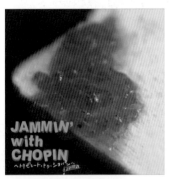

『JAMMIN' with CHOPIN～-TRIBUTE TO CHOPIN～』

三柴理以及H ZETT M等充滿個性的音樂人參與了這張專輯。這也成為開始接觸蕭邦這位偉大音樂家的一張專輯。

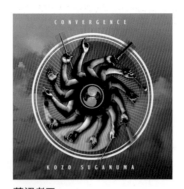

菅沼孝三
『Convergence』

收錄了金屬和爵士、民族音樂等多元曲風的專輯。透過與日本國內外出色的音樂人們的合作，讓人充分見識到菅沼孝三令人驚訝的超絕技巧演奏。

斬擊

多根手指彈奏大作戰

【多根手指練習集】

為了要持續在「地獄的激烈戰場」生存下去，
不要使用pick，連指彈也都必須用「速彈」來彈奏。
以高速撥弦的「3指撥弦奏法」為主，
並挑戰4指撥弦和5指撥弦奏法樂句，
徹底提昇自我撥弦力的等級吧！
你要像用機關槍高速掃射眼前敵人般來彈奏貝士！

無敵殺手 "3指撥弦"
NO.1

3指撥弦基礎練習

 ・要確認3指撥弦的基本指形！
・注意不要因為手指長短粗細的不同而產生音量差異！

　目標速度 ♩ ＝170　　示範演奏 TRACK 21 (DISC1)
伴奏 TRACK 21 (DISC2)

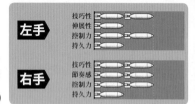

	左手		
技巧性			
伸展性			
控制力			
持久力			

	右手		
技巧性			
節奏感			
控制力			
持久力			

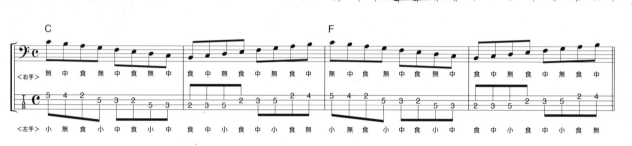

右手的指順是，第1小節第一弦為「無→中→食」，第二弦是「無→中→食」、第三弦是「無→中」。移弦時的重點在於，不要使用掃弦撥法，而只3指撥弦彈奏。第2小節與第1小節相反，指順為「食→中→無」，請注意這點！

彈不出主樂句者，先用下面的樂句修行吧！

梅　用「食→無→中」的指順彈奏。請注意！每個小節的起始音，所使用的手指是不同的。　　　　CD TIME 0:12~

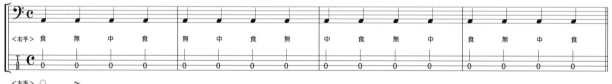

竹　在每小節交接拍使用食指的重複撥弦，這是為了要配合彈奏重音（各小節第1個音）。　　　　CD TIME 0:28~

松　第2＆4拍的弱拍要顛倒3指奏法的指順，並且要讓彈奏重音的手指一致！　　　　CD TIME 0:44~

本篇相關樂句…… 同時練習PART.1 P.38「3指撥弦打敗吉他！之1」經驗值會激增！

注意点 1　🖐右手

將3指撥弦奏法的基礎記在右手和腦裡！

　　2指撥弦的撥弦速度有限，當節拍愈快時，撥弦力會跟不上，而會輸給用pick彈奏的「乾淨聲音」以及「速度」。因此，重視速度的金屬系貝士手大部分都使用pick彈奏，即便是指彈的演奏者，在彈奏快速樂曲時，通常也會改用pick。不過，如果能掌握3指撥弦奏法，就可以彈奏出比pick更快的速彈。但是，掌握3指撥弦奏法的道路相當險峻【註】，希望你先有覺悟。

　　首先來解說3指撥撥弦的指形吧！如果維持2指撥弦彈奏的指形，第3指撥弦「無名指」會無法碰觸到琴弦，因此必須改變成從食指到無名指爲止，都能平均放在弦上的指形（照片①&②）。

　　接下來要傳授的是撥弦的指順。從食指開始彈奏的指順，可以思考出「食指→中指→無名指」或「食指→無名指→中指」等2種，不過基本上會以後者「食指→無名指→中指」爲主（照片③～⑥）。前者雖然也沒錯，不過由於「掃弦撥法」的3指撥弦及4指撥弦等應用技巧的指順是小指→食指，所以用後者來演奏比較適合（伴隨著移弦的樂句，使用掃弦撥法非常有效，因此3指的指順也以掃弦撥法爲主來考量）。首先，請將「食指→無名指→中指」這樣的指順記在右手和腦海裡。當然也別忘了，有時根據不同的樂句，指順也會出現例外的情況。

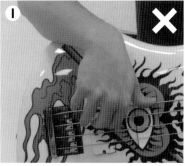
如果彎曲手腕的話，食指、中指、無名指的位置就會不整齊。

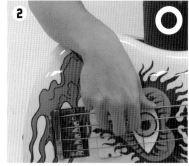
必須注意手腕的角度，讓3根手指的位置變一致。

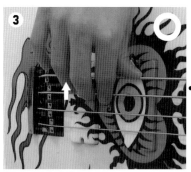
食指之後是這樣使用無名指。

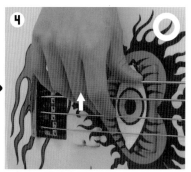
接著用中指彈奏第3音。

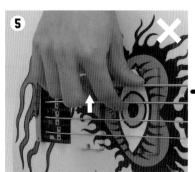
從食指開始彈奏，在第2音使用中指是錯誤的。

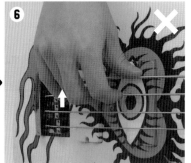
按照這樣的順序，注意第3音不要變成用無名指。

注意点 2　🖐右手

記住3指撥弦奏法的2種指順

　　這個主樂句是練習3指撥弦奏法的2種指順（外側方向：無→中→食以及內側方向：食→中→無，下降線是從無名指開始，上昇線是從食指開始（圖1）。第1小節是將C大調構成的旋律線（Do Ti La Sol Fa Mi Re Do）以「3音→3音→2音」的3組指順音組方式來演奏，但是移弦時，不要使用掃弦撥法，要以無→中→食、無→中→食、無→中的指順來彈奏。第2小節與第1小節相反，改從食指開始撥弦，重點在於，要注意避免節奏凌亂，或是因爲手指粗細或力量不均而產生的音量差異。

圖1　3指撥弦奏法的2種指順

・主樂句第1&2小節

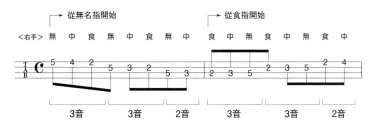

移弦時不要使用掃弦撥法，要保持用3指撥弦奏法來彈奏。

無敵殺手 "3指撥弦"
NO.2

使用3音為一音組單位的3指撥弦樂句練習

 ・乾淨地演奏出跳弦！
・要利用右手拇指進行悶音！

LEVEL

目標速度 ♩=134

示範演奏 TRACK 22 (DISC1)
伴奏 TRACK 22 (DISC2)

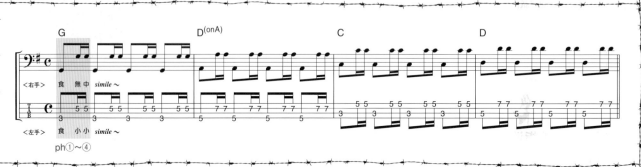

　這是用跳弦來彈奏根音與高8度根音之迪斯可節奏樂句。利用食指彈奏根音，無名指→中指彈奏高8度的根音的3指撥弦奏法來演奏。用這種指順彈奏，製造出穩定的節拍感。

彈不出主樂句者，先用下面的樂句修行吧！

梅 3連音是最適合3指撥弦奏法的拍子。先來練習單弦樂句吧！　　CD TIME 0:14~

竹 金屬特有的「Zuzzuku」節奏樂句。要確實用3指撥弦奏法來彈奏。　　CD TIME 0:29~

松 彈完各小節開頭的第四弦開放之後，一定要用右手拇指確實悶音！　　CD TIME 0:42~

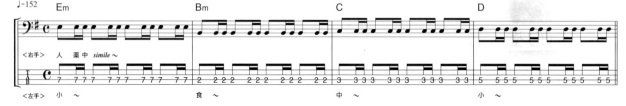

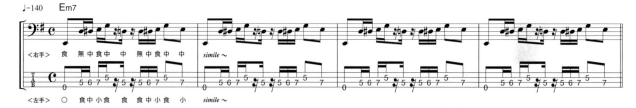

本篇相關樂句⋯⋯ 同時練習PART.1 P.40「3指撥弦打敗吉他！之2」經驗值會激增！

注意点 1 理論

確認3指撥弦所合適的節奏類型

以8分音符和16分音符爲主的偶數音樂句若使用3 指撥弦奏法的指順撥弦，產生每一指強拍的指順不是同一指，因而成爲3 指撥弦奏法最大的難關（圖1）。相對地，也有3 指撥弦奏法能輕鬆對應的節奏，其中之一就是梅樂句這種3 連音的類型（3 連音是各個拍有3個音，所以可以順暢地符合3 指撥弦奏法）。此外，如竹樂句般，由8分音符和16分音符構成通稱「Zuzzuku」的類型【註】也是1拍有3個音，所以也能用3 指撥弦奏法輕易彈奏。因此，3 指撥弦奏法最好先從梅及竹樂句這種節奏類型開始練習比較適合。此外，單弦樂句的指順比多弦樂句容易記住，也建議你先以此來練習。

圖1　3指撥弦奏法和節奏的關係

・以16分音符爲主

各個拍子的第一音所使用的手指不同。

・以3連音爲主

由於是每拍3個音來區分，所以很適合3指撥弦奏法。

注意点 2 右手

確實使用右手拇指消音乾淨地演奏出跳弦吧！

屬於迪斯可節奏系類型的主樂句，因爲每拍有3個音，而能輕鬆用3指撥弦奏法來彈奏。不過，裡面含有很多跳弦撥法，難度稍微偏高。以食指彈奏根音，無名指中中指彈奏高8度的根音，這樣的指順來撥弦（照片①～④），在跳弦時，低音弦上的餘音，必須要悶音。食指撥弦之後，在跳弦時，右手拇指移動到根音弦上，抑制餘音振動。除了3指撥弦奏法之外，也必須注意右手拇指，以彈奏出乾淨的聲音。

首先用食指撥第四弦。

跳弦時，拇指移動到第四弦上把音悶掉！

接著用無名指撥第二弦……

最後用中指彈奏第二弦。

～專欄 13～ 將軍的戲言

光有技巧無法站在巔峰！？ 筆者的貝士英雄考察

成爲貝士英雄的條件是什麼呢？因素有很多，不過可以肯定的是，取決於所屬樂團受歡迎的程度（即使個人非常傑出，仍不足以提昇知名度）。Billy Sheehan也是因爲加入了David Lee Roth樂團，以及在MR.BIG獲得全美第一而成爲知名貝士手。如果他只活耀在達拉斯的話，或許就不可能如此受曬目。IRON MAIDEN的Steve Harris以及Rush的Geddy Lee也都是因所屬樂團的人氣而成爲搖滾貝士界的英雄。

David Lee Roth
『Eat 'Em and Smile』
　能夠充分瞭解Steve Vai和Billy Sheehan令人「驚豔的共同演出」之硬式搖滾／重金屬知名作品。

MR.BIG
『MR.BIG』
　以Billy Sheehan爲主，集合傑出4人組的第一張作品。以藍調爲基調，可以聽到完成度很高的硬式搖滾樂。

【「Zuzzuku」類型】以IRON MAIDEN爲開端，在1980年代出現的重金屬樂團常用的節奏類型。節奏的構成特色是1拍之中有1個8分音符+2個16分音符。

No.23

無敵殺手 "3指撥弦"
NO.3

高速2拍樂句的3指撥弦練習

・培養維持3指撥弦奏法的指力！
・注意中途節奏不可亂掉！

LEVEL

目標速度 ♩ =154

示範演奏 🎵TRACK 23 (DISC1)

伴奏 🎵TRACK 23 (DISC2)

左手	技巧性 / 伸展性 / 控制力 / 持久力
右手	技巧性 / 節奏感 / 控制力 / 持久力

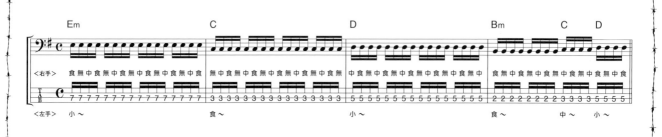

　3指撥弦奏法最大的難關是用在16分音符的交替撥弦類型的樂句中。由於每拍第1個音，會產生不同的撥弦手指，所以要特別注意。因為指順常會亂掉，而導致節奏流暢的中斷，所以最好先從慢速度節奏開始練習比較適合。

彈不出主樂句者，先用下面的樂句修行吧！

梅 以2拍為一組節奏單位的類型，所以使用食指重複撥弦來演奏會較流暢。　CD TIME 0:13～

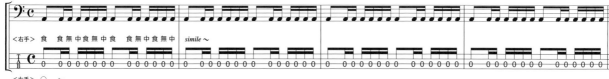

竹 在梅樂句裡加入移弦動作。要維持以固定的手指彈奏各個拍子的第1個音。　CD TIME 0:27～

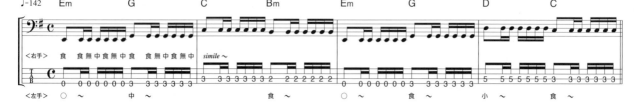

松 用快板速度彈奏的類型。要注意節奏不可亂掉！　CD TIME 0:41～

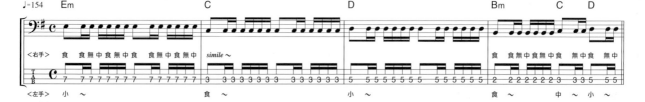

本篇相關樂句…… 同時練習 PART.2 P.24「沒有3無法分割的東西！」經驗值會激增！

注意点 1 ✋右手

用3指撥弦奏法彈奏16分音符樂句的練習法

　　這裡要介紹的是用3指撥弦奏法彈奏16分音符為主的樂句練習。1拍有4個音的16分音符樂句，用3指撥弦奏法彈奏拍首的音時，每次手指都會不同，難以維持固定的節奏。因此，在挑戰全部都以16分音符的主樂句之前，先來練習在節奏加上變化的松竹梅樂句吧（圖1）！在松竹梅樂句中，第1&3拍的第1個音與第2個音是用相同的手指彈奏（重複撥弦），所以彈奏拍子起頭音的手指就能固定。你要注意維持固定的節奏，同時努力用3根手指平均力量撥弦。

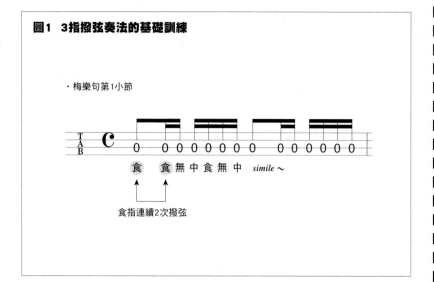

圖1　3指撥弦奏法的基礎訓練

・梅樂句第1小節

食　　食無中食無中　*simile ～*

食指連續2次撥弦

注意点 2 ✋右手

2拍樂句一定要用3指撥弦奏法彈奏！

　　常用於Slash Metal的高速2拍【註】快速節奏樂句，如果持續用2指撥弦奏法彈奏會非常辛苦。若只用2指撥弦奏法，單要應付追逐速度已夠累人了，容易使得彈奏之間減弱了撥弦的力道。因此，筆者要建議各位用3指撥弦奏法來演奏2拍樂句。

　　注意點1也曾提過，這裡先用松竹梅樂句來當作3指撥弦奏法彈奏2拍樂句的基礎練習吧！松竹梅樂句是2拍為一組的撥弦類型，所以關鍵在於要使用3指撥弦奏法的重複撥弦（具體來說，右手的指順是，食→食→無→中→食→無→中）。

　　用松竹梅樂句練習了以3指撥弦奏法彈奏2拍之後，就可以來挑戰主樂句了。由於主樂句無法使用重複撥弦，所以每次彈奏小節開頭重音的手指會不同。因此在彈奏這種樂句時，右手和左手的動作最好分開思考。先右手單純地保持16 Beat顫音（Tremolo）撥弦，再全心提高對左手的注意度。這是因為要以左手的動作來掌握樂句流動的緣故。人類要同時思考完全不同的2件事很困難。比方說，雙手拿著筆，同時左手畫○，右手畫△，就很不容易。因此，彈奏左右手動作以及時間點不一致的複雜樂句時，最好先集中注意力在單隻手的動作上。此

外，主樂句也可以隨著移弦來改變把位，不過這樣一來，右手的動作會增加，難度也會立刻上升（圖2）。3指撥弦奏法最好先從單弦樂句開始練習。

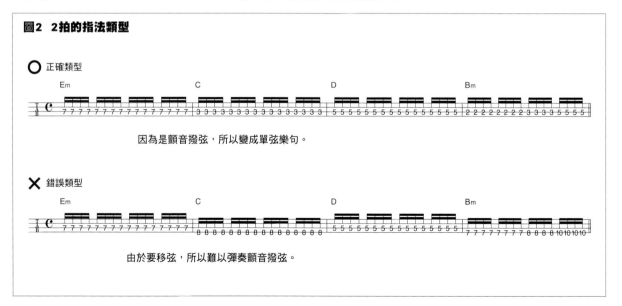

圖2　2拍的指法類型

○ 正確類型

Em　　　　　　　C　　　　　　　D　　　　　　　Bm

因為是顫音撥弦，所以變成單弦樂句。

✕ 錯誤類型

Em　　　　　　　C　　　　　　　D　　　　　　　Bm

由於要移弦，所以難以彈奏顫音撥弦。

【2拍】以2分音符和2拍為一節奏單位的節奏類型。原本指的是爵士敘事曲使用的節奏，現在也泛指速度快的節奏以及Slash Metal的節拍。

使用必殺掃弦撥法戰勝挑戰！
第1發

16分音符樂句中的食指掃弦練習

・必須記住掃弦撥法的基本動作！
・努力鍛鍊右手3根手指的平衡！

LEVEL

目標速度 ♩ = 140

示範演奏 **TRACK 24** (DISC1)
伴奏 **TRACK 24** (DISC2)

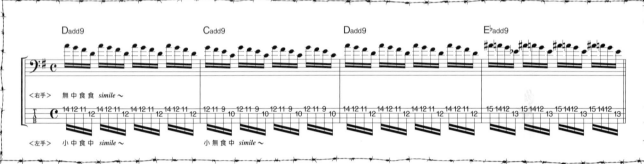

各個拍子第3音的第一弦和第4音的第二弦是用食指1次撥弦動作＝掃弦撥法來彈奏。食指只要以往上撥的動作來彈奏即可，使用掃弦撥法的話，可以用3次撥弦的動作來使1拍4個音發音，使演奏變得更流暢。

彈不出主樂句者，先用下面的樂句修行吧！

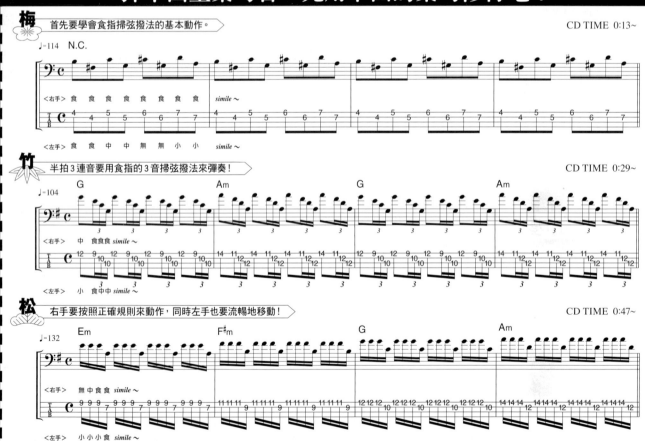

本篇相關樂句…… 同時練習 PART.1 P.44「一魚兩吃的掃弦撥法！」經驗值會激增！

注意点1 理論

記住可以完成流暢移弦的掃弦撥法

掃弦撥法是指，從第一弦往第四弦方向移弦時，不使用交替撥弦，用相同的手指連續撥複數弦的技巧（圖1）。由於能用一次撥弦動作彈奏出2個音以上，對於提高演奏速度非常有幫助（除了超絕技巧之外，一般的2指撥弦奏法也有可以自然使用的正統技巧）。在P.60～65介紹的3指撥弦掃弦撥法中，有①食指掃弦撥法②中指掃弦撥法③無名指掃弦撥法等3種類型。這3種類型可以搭配樂句來使用，不過實際上通常會適當地組合之後再使用。

圖1　掃弦撥法的指順

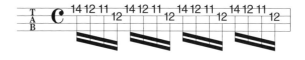

· 主樂句第1小節

| 有掃弦撥法 | 無中食食 無中食食 無中食食 無中食食 |
| 無掃弦撥法 | 無中食 無中食 無中食 無中食 無中食 無中食 無 |

不使用掃弦撥法的話，右手的移弦會變得非常頻繁。

注意点2 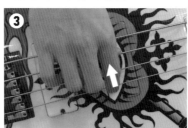右手

一邊保持固定的音量一邊彈奏食指掃弦

主樂句是由16分音符組成的模進樂句（**Sequence Phrase**）【註】，因此彈奏的關鍵在於，不要加入明顯的抑揚頓挫，以機械式的感覺來彈奏就好。1拍內的4個音按照第一弦（無名指）→第一弦（中指）→第一弦（食指）→第二弦（食指）的順序來彈奏，但是從第一弦往第二弦移動時，要用食指掃弦撥法（照片①～④）。在3指撥弦掃弦撥法中，最好要留意避免音量大小不一及節奏凌亂的問題。此外，重要的是，必須擁有能維持相同撥弦動作的體力，以避免聲音中途中斷。除了執行掃弦的食指之外，也要注意鍛鍊右手3根手指的平衡。

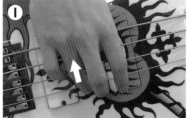

3指撥弦掃弦撥法。首先從無名指開始……

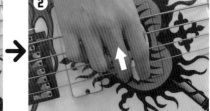

接著用中指撥弦。

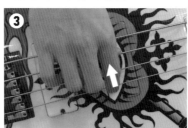

食指彈完第一弦之後……

第二弦也用掃弦撥法彈奏。

～專欄14～

將軍的戲言

只有好是不行的！以商業的角度思考音樂的生存方法

把音樂當作商業來思考時，要得到多數人的支持就變得很重要。音樂事業是建構在銷售CD以及觀賞現場演奏的觀眾這2點上。在投入這個世界之後，不少演奏者會感受到進退兩難的窘境。舉例來說，雖然想嘗試用高級貝士來錄音，不過使用了那種貝士能使CD的銷售數字變好嗎？此外，想要呈現有律動的演奏，但是這種內容會使觀看現場演奏的觀眾大量增加嗎？表演者的理想與商業考量的結果一定不會一致，與其呈現平淡的演奏，還不如主持人用有趣的話題，博取觀眾的笑聲，以增加現場演奏的觀眾人數。對於各位讀者而言，因為你們同時擁有身為彈奏者的觀點以及聽眾的角度，

所以希望各位能努力找出屬於自己的貝士手風格。這代表在站立彈奏時，姿勢很重要。以筆者為例，大部分的技術系貝士手都是把貝士擺在高位置來彈奏，我反而採取低位置來演奏。各位必須注意在身為演奏者的期望以及商業利益之中取得平衡。

經常以觀眾的角度，展現能讓他們喜愛的能力非常重要！

【模進樂句】比較短的音型以及重複連接和弦的樂句。重複的音型及和弦不一定要一樣，也稱為Sequence Phrase。

使用必殺掃弦撥法戰勝挑戰！
第2發

16分音符樂句的中指掃弦練習

・要集中練習中指掃弦撥法！
・務必流暢地進行左手移弦！

LEVEL 🔫🔫🔫

目標速度 ♩=150

示範演奏 🎵TRACK 25 (DISC1)
伴奏 🎵TRACK 25 (DISC2)

左手	技巧性 / 伸展性 / 控制力 / 持久力
右手	技巧性 / 節奏感 / 控制力 / 持久力

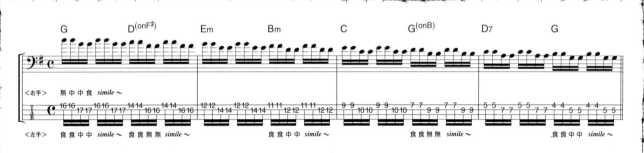

各個拍子的第2&3音是用中指掃弦撥法彈奏。使用中指掃弦撥法的話，可以流暢地彈奏第一弦2個音、第二弦2個音的機械式模進樂句。不過，掃弦撥法在移弦時，節奏容易凌亂，務必要慎重練習。

彈不出主樂句者，先用下面的樂句修行吧！

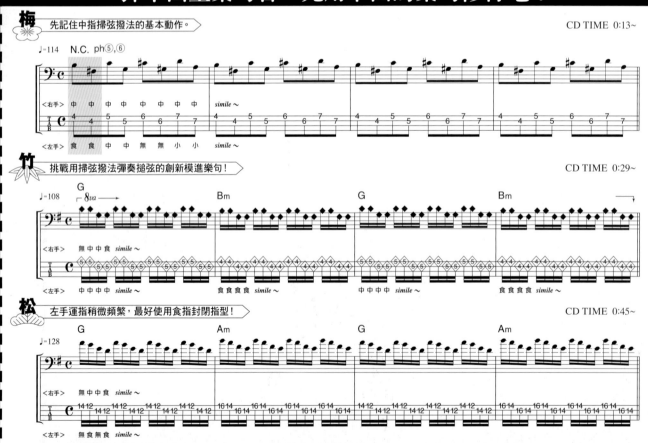

梅 先記住中指掃弦撥法的基本動作。　　　　　　　　　　CD TIME 0:13~

竹 挑戰用掃弦撥法彈奏搥弦的創新模進樂句！　　　　　　CD TIME 0:29~

松 左手運指稍微頻繁，最好使用食指封閉指型！　　　　　CD TIME 0:45~

本篇相關樂句…… 同時練習 PART.2 P.26「少年習慣掃弦撥法」經驗值會激增！

注意点 1 ✋右手

順暢地移動中指 有效率地彈奏第一&二弦

這裡要練習的是 3 指撥弦奏法中的中指掃弦撥法。主樂句的 1 拍 4 音是按照第一弦（無名指）→第一弦（中指）→第二弦（中指）→第二弦（食指）的順序彈奏（照片①～④），然後逐漸從高把位移動到低把位。由於要先習慣右手的動作，所以先固定左手的把位，重複練習這種掃弦撥法。右手習慣之後，再搭配上左手把位移動。此外，這個樂句是由 G 大調音階（＝E 自然小調音階）所構成。

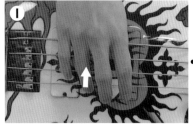

3 指撥弦奏法中的中指掃弦撥法。從無名指開始……

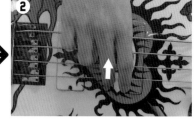

接著用中指撥弦，維持這樣的姿勢……

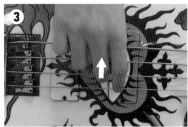

用中指彈奏第二弦。

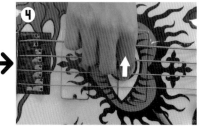

最後用食指撥第二弦。

注意点 2 ✋左手

運用封閉指型讓移弦精簡化！

梅樂句除了要注意中指掃弦撥法之外，左手的壓弦也得注意。雖然是按照 1 音 1 個音來移弦，如果第一弦和第二弦用不同的手指按壓的話，會增加多餘的動作，因此請試著利用封閉指型，流暢地進行移弦（照片⑤&⑥）。這樣可以減少左手的動作，就能更集中注意力在右手的動作上。竹樂句也是使用中指的封閉指型，不過由於這裡全部都是自然泛音【註】，所以必須快速地進行泛音點(琴衍正上方)的觸弦&離弦動作。

如果用中指壓第一弦第 4 格，會產生不必要的動作，也容易發生雜音。

用食指封閉指型按第一&二弦。並注意接下來的中指封閉指型。

～專欄 15～

將軍的戲言

成就筆者超絕彈奏的貢獻者 關於筆者愛用的貝士弦

貝士弦的材質可以大致分成鋼弦及鎳弦 2 種。但是，即便材質相同，也會因為製造商不同而使特色產生極大的變化。筆者現在的 ROTO SOUND 使用的是鎳弦。雖然 ROTO SOUND 是以鋼弦聞名的製造商，不過鎳弦比鋼弦柔軟，比較容易彈奏高速撥弦及推弦&顫音等。此外，為了使點弦聽起來較為漂亮，弦的亮度感非常重要（＝新品較佳），所以筆者換弦的頻率非常頻繁喔！各位讀者們請務必嘗試各種貝士弦，找出適合自己的種類。

筆者愛用的 ROTO SOUND RB-45。Gauge 是 .045/.065/.085/.105。

【自然泛音】輕觸第 5 琴衍與第 7 琴衍上的泛音點，撥弦之後快速讓手指離弦，可以產生比原所在格音更高倍音的奏法。

使用必殺掃弦撥法戰勝挑戰！
第3發

16分音符樂句的無名指掃弦練習

・無名指要稍微強力撥弦！
・徹底鍛鍊無名指！

LEVEL 目標速度 ♩=134　示範演奏 TRACK 26 (DISC1)　伴奏 TRACK 26 (DISC2)

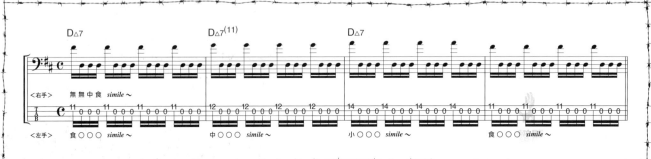

用無名指掃弦撥法彈奏各個拍子的第1&2音，由於第1個音是左手的壓弦音，第2個音變成第二弦開放，所以2個音的撥弦感大不相同，請特別留意。為了避免以掃弦撥法彈奏的2個音產生音量差，必須正確控制好右手。

彈不出主樂句者，先用下面的樂句修行吧！

梅 要先學會無名指掃弦撥法的基本動作！　CD TIME 0:14~

竹 加入轉位・分割和弦的掃弦。也要注意到左手的伸展。　CD TIME 0:30~

松 讓左手和右手完美配合非常重要。目標發出漂亮的聲音。　CD TIME 0:44~

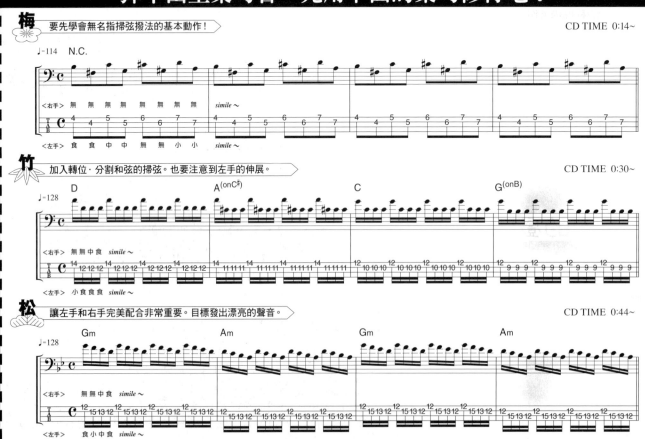

本篇相關樂句……同時練習 PART.1 P.44「一魚兩吃的掃弦撥法！」經驗值會激增！

注意点1　右手

強力撥弦並讓音量一致！

　本單元要來練習的是3指撥弦掃弦撥法的第3種類型「無名指撥弦撥法」。主樂句1拍內的4個音是按照第一弦（無名指）→第二弦（無名指）→第二弦（中指）→第二弦（食指）的順序彈奏（照片①～④），其中必須要注意的是一開始的無名指撥弦撥法。無名指是3指撥弦奏法使用的手指之中，指力最弱的手指，因此音量容易變小，所以重要的是，必須要比其他的手指更強力撥弦。此外，主樂句使用的把位是第一弦第11格～14格，如果先分別將左手各指分配在各個琴格上【註】，指法會變得比較流暢。

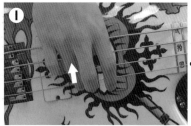
3指撥弦奏法中的無名指掃弦撥法。從無名指開始……

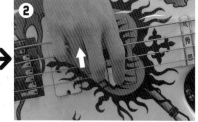
維持這樣的狀態，第二弦也用無名指撥弦。

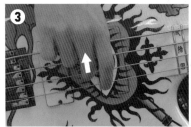
接著用中指彈奏第二弦……

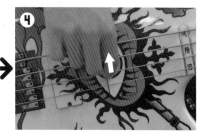
連接起食指的撥弦。

注意点2　右手

3指撥弦奏法的關鍵　無名指的集中鍛鍊法

　要戰勝3指撥弦奏法的關鍵在於，能夠如何精準地操控第3指撥弦「無名指」。這裡要介紹的是，無名指的集中鍛鍊法「限無名指2指撥弦練習」（圖1），將之前用2指撥弦彈奏的樂句改用食指＆無名指及中指＆無名指來彈奏（食指＆無名指和中指＆無名指兩種都練習是最理想的）。利用重複進行這種訓練，就算是指力較小的無名指也能練就不輸食指和中指的指力。「父親的嘮叨日後一定有用」不，應該說「紮實的基礎練習日後一定有用」，所以請確實利用本練習來提昇無名指的指力。

圖1　無名指的集中鍛鍊法

食 中 食 中 食 中 食 中　食 中 食 中 食 中 食 中

食 無 食 無 食 無 食 無　食 無 食 無 食 無 食 無

中 無 中 無 中 無 中 無　中 無 中 無 中 無 中 無

将2指撥弦奏法樂句改用
「食指＆無名指 / 中指＆無名指」的指順來彈奏，以鍛鍊無名指。

～專欄16～　將軍的戲言

作者 MASAKI 講座　掃弦撥法名曲篇

　這裡要介紹有效使用掃弦撥法的作品。首先是在1972年發表的Carly Simon「No Secrets」收錄的「You're So Vain」。這首是創下全美告示排排行榜第一名記錄的名曲，由貝士的掃弦撥法樂句揭開序曲，是在現代不可能出現的作品。還有一首是現場演奏專輯「Beck, Bogert & Appice Live in Japan」收錄的「"Lose Myself Without You"」。Tim Bogert可說是Billy Sheehan的老師，他彈奏的狂野掃弦撥法一定要聽！

Carly Simon
『 No Secrets 』
　以美國女性歌手、創作者出道之作。在「You're So Vain」之中，Mick Jagger以伴奏合音的身份參與其中。

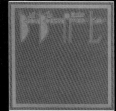
Beck, Bogert & Appice
『 Beck, Bogert & Appice Live in Japan 』
　收錄了1973年在大阪公演的現場演奏作品，充滿著活力以及令人驚嘆的演奏。

【先分別將左手各指分配在各個琴格上】不只是半音階系的樂句，只要遵守「一格一指」的原則，就可以減少多餘的動作。這件事請一定要記在腦袋及左手上。

灼熱的合體攻擊！

3指撥弦＋2指撥弦的混合撥弦練習

・要掌握註３＋２指撥弦奏法！
・務必要使音量和聲音顆粒一致！

LEVEL 目標速度 ♩＝146
示範演奏 TRACK 27 (DISC1)
伴奏 TRACK 27 (DISC2)

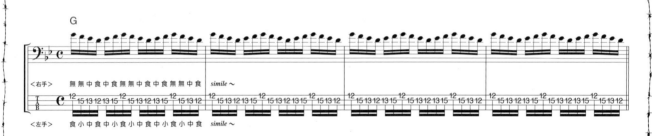

1小節內是「6音→6音→4音」的複合節奏類型。6音部分的第5＆6音的撥弦是將3指撥弦奏法，切換成2指撥弦奏法的反轉位置，所以要特別注意右手運指！努力學會這種撥弦類型，展現高速且正確的演奏吧！

彈不出主樂句者，先用下面的樂句修行吧！

梅 雖然是每4個音移弦，不過這裡的第4個音要用中指撥弦。 CD TIME 0:13~

竹 第4拍切換成2指撥弦奏法，要流暢地撥弦。 CD TIME 0:26~

松 第2＆4拍的掃弦之後，立刻切換成2指撥弦奏法。 CD TIME 0:37~

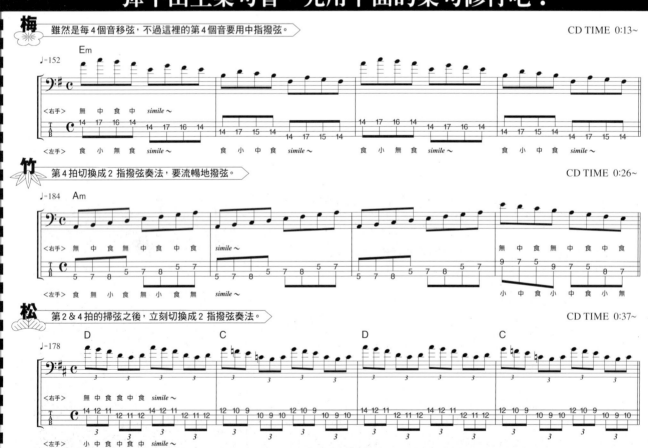

本篇相關樂句…… 同時練習PART.1 P.72「燃燒炙烈的愛！之2」經驗值會激增！

注意点 1　✋右手

使用3＋2指撥弦奏法實現效率化演奏！

　爲了演奏主樂句，必須掌握3指撥弦奏法與2指撥弦奏法的混合撥弦。主樂句是將1小節的16分音符分成「6音→6音→4音」的複合節奏風【註】，然後以3指撥弦奏法和2指撥弦法的混合撥弦來彈奏6音樂句。具體來說，6音樂句的前4個音是用3指撥弦奏法（無名指→無名指→中指→食指），後2個音是用2指撥弦的交替撥弦（中指→食指）來彈奏（圖1）。適當組合多種技巧，就能實現效率化及高速化的演奏。請各位一定要抱持著靈活的想法來思考各種技巧的用法。

圖1　3指撥弦奏法＋2指撥弦奏法的混合撥弦

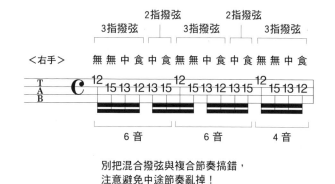

別把混合撥弦與複合節奏搞錯，
注意避免中途節奏亂掉！

注意点 2　🏷理論

順暢地將小調音階往上昇！

　竹樂句的第1～3小節是按照音階音的順序讓A自然小調往上昇的樂句（圖2），以第四弦3個音，第三弦3個音、第二弦2個音來配置，不過如果用更有效率的右手指順來思考，有3個音的第四&第三弦用3指撥弦奏法的交替撥弦（無→中→食、無→中→食）。第二弦的2個音若持續以3指撥弦奏法來彈奏，就會變成「無→中」，但是這樣不容易接續下一個音，因而切換成2指撥弦奏法，以「中→食」來撥弦比較適合。如此一來，第2小節的開頭就變成從無名指開始彈奏，撥弦也變流暢了。

圖2　竹樂句的把位

像這樣在一根弦上安排了3個音的把位
會經常出現，所以一定要先記住。

～專欄17～　將軍的戲言

與貝士密不可分的深刻關係！探討Compressor的必要性

　提到貝士手一開始會使用的效果器時，非Compressor（Limiter）莫屬。那麼，爲什麼需要Compressor呢？那是因爲貝士屬於生音樂器的關係。經常讓聲音產生變化的吉他，在變化的時間點，聲音會被壓縮（compression），所以聲音顆粒自然會變得一致。另一方面，貝士是以不太變化的生音來一決勝負的樂器，會直接將撥弦強弱反應在聲音上。因此，使用Compressor，是爲了將聲音壓縮，讓聲音顆粒一致。筆者在現場演奏時，會用效果器（也包括Compressor）來連接DI（Direct box）。大部分的貝士手應該是以貝士→DI→效果器→增幅器的順序來連接吧？其中也有誇口說「我完

全不用效果器！」的人存在。不過，實際在現場演奏時，即使貝士手本身不使用效果器，工程師也一定會在PA系統掛上Compressor。也就是說，貝士和Compressor有著切也切不斷的密切關係。這裡我借用一下前輩向我說過的話：「所謂的專業是對自己的聲音負責到底才叫專業」希望各位也能將這句話銘記於心。

BOSS的LMB-3（Bass Limiter Enhancer）
筆者在錄音的時候也會使用。

【複合節奏風】同時使用2種以上不同的節奏之樂句類型。分別進行幾種不同的節奏，在某個瞬間，再次完美結合之處，釋放出情感。

最兇兵器 "3指撥弦Z" 1號

3指撥弦掃弦撥法的變化類型1

· 有效逆流右手指順！
· 確實張開左手！

目標速度 ♩=148

示範演奏 TRACK 28 (DISC1)
伴奏 TRACK 28 (DISC2)

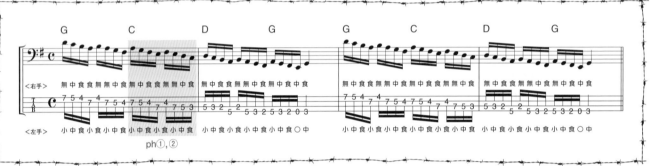

　第1小節第1拍是食指掃弦撥法，第2拍是無名指撥弦撥法，第3拍是食指撥弦撥法，第4拍是無名指掃弦撥法。右手指要巧妙地來回切換，注意避免指順錯誤。此外，也必須留意到左手的移弦和伸展！

彈不出主樂句者，先用下面的樂句修行吧！

梅 各小節第1拍用2指撥弦奏法，之後要用3指撥弦奏法彈奏！　　　CD TIME 0:14~

竹 練習第1＆3小節的中指掃弦撥法，第2＆4小節的食指重複撥弦。　　　CD TIME 0:29~

松 各小節第2拍的弱拍是2指撥弦奏法，第4拍弱拍是食指掃弦撥法，要特別留意。　　　CD TIME 0:43~

本篇相關樂句…… 同時練習 PART.2 P.26「少年習慣掃弦撥法」經驗值會激增！

注意点 1 ✋右手

利用讓指順逆流完成流暢的演奏！

　　主樂句第1〜2小節如果是以食指掃弦→無名指掃弦→食指掃弦→無名指掃弦→食指撥弦→無名指撥弦→2指撥弦奏法來彈奏的話，每拍的撥弦類型會不同。尤其得特別注意第2小節第3＆4拍的右手指順要「逆流」，然後切換成2指撥弦奏法的交替撥弦（圖1）。這裡如果不逆流指順，第4拍就會變成中指，如此演奏下去，第3小節的第1音就會變成從食指開始彈奏了。這樣第3小節之後就會變得難以演奏，所以請在第3拍時先將指順逆流回去。在習慣之前可能會覺得很不協調，不過爲了能夠順暢地彈奏第3小節，請用這種指順來演奏吧！

圖1 運用了逆流的指順

・主樂句第2＆3小節

　✕　無中食無中　　　食無中食〜
　◯　無中食中食　　　無中食食〜

小中食 小食 小中食 小中食◯中　　小中食 小食 小中食 小中食 小中食

第2小節第3拍第4音用中指，第4拍用食指彈奏，可以讓第3小節之後的撥弦變流暢。

注意点 2 🤚左手

要一邊確實張開手指一邊壓住第3琴格！

　　想要戰勝這個主樂句，除了右手之外，左手也需要穩定感。第1小節第1〜3拍只有使用7、5、4格，所以運指並沒有很複雜。不過必須特別注意第4拍最後要移到第3格。這裡與之前的運指不同，爲了讓食指往琴頭側移動半個音，而得一邊使用伸展技巧，一邊移動把位（照片①＆②）。由於經常會發生無法確實把弦壓好，導致音量變小的問題，所以要謹慎移動手指。從第2小節開始是琴格較寬的低把位樂句，變得不容易伸展，因此要注意按住琴格的正側方【註】確實運指。

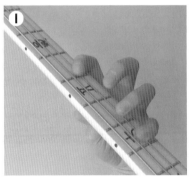

主樂句第1小節第3拍的指形。這裡使用的是第4〜7格。

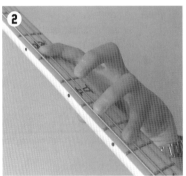

第4拍的指型。由於使用第3〜7格，需將手指伸展得開些，請確實伸展移動食指。

〜專欄 18 〜
將軍的戲言

疏忽保養工作也無法變厲害要每天調整貝士的狀態！

　　把超絕奏法當作武器的貝士手，必須先隨時讓貝士保持在最佳狀態。即便是多麼優秀的駕駛，如果車子破爛不堪，仍然無法贏得比賽。為了將自己的演奏能力發揮到淋漓盡致，就必須注意調整琴頸和弦高，這點非常重要。由於日本濕氣很重（台灣也是），琴頸容易彎曲反轉，因此得經常進行保養才行。請記住保養貝士的基本常識，隨身攜帶保養工具。筆者也是每天都會親自調整貝士喔！

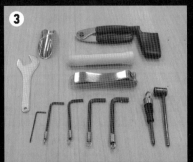

筆者隨身攜帶的保養工具。除了工具之外，也會帶著指甲剪，當然也要做好身體的保養喔！

【按住琴格的正側方】除了伸展之外，也有人平常就會按住琴格與琴格的正中間，這是絕對錯誤的，因為會造成音準不準以及聲音變差的問題，所以要注意在琴格的正側面壓弦。

最兇兵器 "3指撥弦Z" 2號

3指撥弦掃弦撥法的變化類型2

・務必要隨時摸索最適當的指順！
・正確維持16分音符！

	左手	
技巧性		
伸展性		
控制力		
持久力		

	右手	
技巧性		
節奏感		
控制力		
持久力		

LEVEL 🔫🔫🔫🔫

目標速度 ♩=148

示範演奏 TRACK 29 (DISC1)
伴奏 TRACK 29 (DISC2)

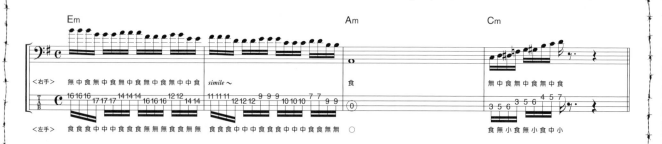

第1＆2小節第1～3拍是3個音為一音組的複合節奏樂句，要使用3指撥弦奏法的交替撥弦來彈奏。第4拍使用中指掃弦撥法，順暢地移弦。第4小節各弦每3個音往高音移弦的樂句也一定要用3指撥弦奏法的交替撥弦來彈奏！

彈不出主樂句者，先用下面的樂句修行吧！

梅 使用3指撥弦奏法的重複撥弦，用食指固定彈奏第1及第3拍重音的練習。　　CD TIME 0:12~

竹 要學會2指撥弦奏法和3指撥弦奏法的組合式撥弦！　　CD TIME 0:28~

松 要使用食指掃弦撥法，機械式且流暢地撥弦！　　CD TIME 0:42~

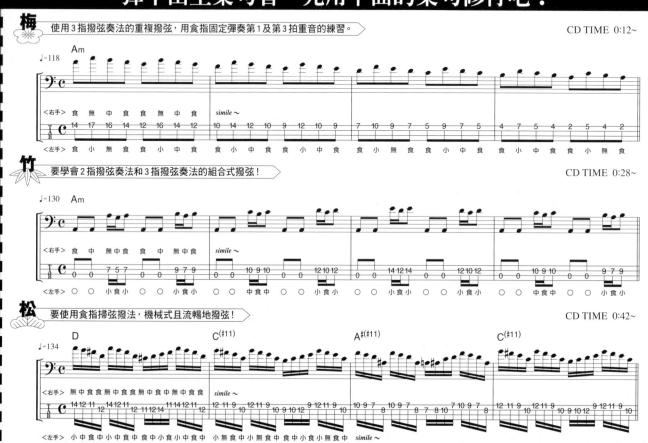

本篇相關樂句…… 同時練習 PART.1 P.38「3指撥弦打敗吉他！之1」經驗值會激增！

注意点1　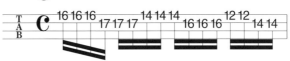右手

不使用掃弦撥法
以相同指順彈奏第一＆二弦

　主樂句第1小節第1～3拍是以每3個音爲一音組來彈奏第一、二弦，屬於適合3指撥弦奏法的類型，不過要特別注意在移弦時指順不要打亂了。這種需移弦的類型，一般會使用掃弦撥法，但是這裡用相同指順來彈奏第一及第二弦會讓節奏的穩定度較佳（圖1）。也就是說，第一弦以「無名指→中指→食指」彈奏，第二弦也用相同的指順「無名指→中指→食指」（使用掃弦撥法，第二弦的指順會變成「食指→無名指→中指」，不建議這樣彈奏）。希望你們能像這樣，配合樂句的內容，來選擇最適合的指順。

圖1　3指撥弦奏法的指順

・主樂句第1小節

✕　無中食食無中食無中中食無中食食無

〇　無中食無中食無中食無中食無中中食

請注意！使用掃弦撥法的話，指順容易亂掉，且打散了節奏的流暢感。

注意点2　理論

不要受到音組插入變化迷惑
維持16分音符的節奏感！

　主樂句第1～2小節除了要注意3指撥弦奏法的指順之外，也得留心複合節奏風格的變化。這兩小節是將16分音符，以「3音→3音→3音→3音→4音」的方式切成5個音組（圖2）。這種節奏切割經常會讓人亂了節奏錯彈成3連音或6連音【註】，要以16分音符的節奏感來數拍。你可以一邊在每拍的時間點加入踏腳，一邊在腦中響起16分音符的數拍音。請在第1～3拍，運用伸展3指撥弦奏法，第4拍使用掃弦撥法，來準確掌握表演節奏。

圖2　複合節奏風的變化類型

・主樂句第2小節

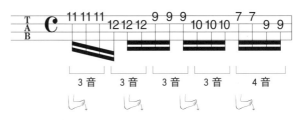

正統的3指撥弦奏法　　　　　　　　　　　掃弦撥法
無中食無中食無中食無中食　　　無中中食

3音　　3音　　3音　　3音　　　4音

一邊準確掌握16分音符的節奏和拍子，一邊用3指撥弦奏法來演奏。

～專欄19～

將軍的戲言

不光只是吉他手！
貝士手也要研究破音

　破音大致分成二種。第一種是聲音紋理細膩的破音（distortion），主要是用效果器來產生。另外一種是聲音顆粒較粗的破音（Over Drive），這是利用提高增幅器的增益（gain）來產生。對筆者來說，破音是不可缺少的音色效果，基本上以效果器製造的distortion較常被使用。這是因為速彈時，distortion比Over Drive能清楚地聽到每一個音的緣故。現在貝士的效果器性能都很高，可以完美地調節貝士原音和效果器的混音。過去筆者在現場演奏會使用吉他用的distortion，以及準備破音用和清音用的貝士增幅器2台。即便如此，由於當時distortion裡沒有混合原音的功能，所以破音時

音色變薄（聲音沒有中頻及低音）的情況很嚴重。在貝士專用的破音效果器上市之後，只要一台就能製造出接近自己理想的音色。除了擁有超絕彈奏能力之外，研究破音也是一項重要技能，請各位讀者們也要多用心，製造出充滿自我原創感的破音音色吧！

BOSS的ODB-3（Bass Over Drive）。可以運用原音來製造出非常破的聲音。

【錯彈成3連音或6連音】瞭解3音音組如何切割16分音符，節奏就不容易亂掉。特別是在沒充分了解樂句的原意就一邊用眼睛看著譜面，一邊練習的人，很容易有這種問題，請小心注意。

電擊和弦作戰
"Bossa Nova"

使用了拇指的3指撥弦指法彈奏 Bossa Nova 樂句

・來挑戰獨特的和弦奏法吧！
・要記住在右手加上音色變化！

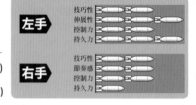

 目標速度 ♩＝142　　示範演奏 TRACK30 (DISC1)
伴奏 TRACK30 (DISC2)

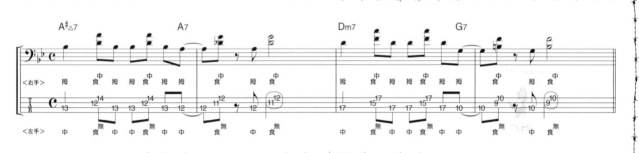

這是第三弦（根音）用拇指，第二弦（和弦組成音）用食指，第一弦（和弦組成音）用中指的3指撥弦奏法，不過要特別注意讓拇指的撥弦清楚發音。為了能流暢地進行和弦變換，必須事先確認左手壓弦的把位。

彈不出主樂句者，先用下面的樂句修行吧！

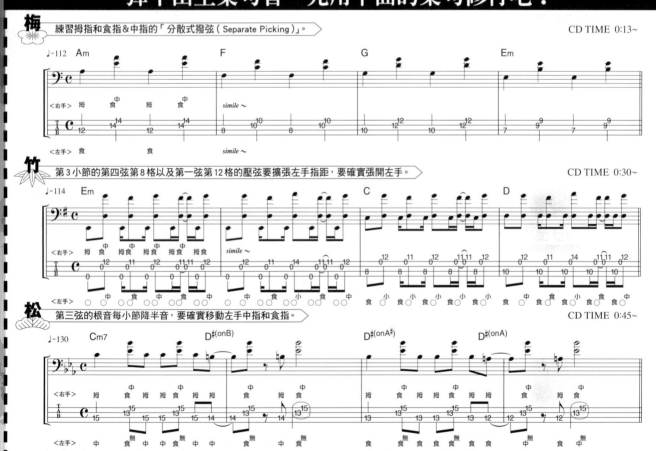

本篇相關樂句…… 同時練習 PART.1 P.128「感傷的爵士」經驗值會激增！

注意点 1　理論

使用了3根弦的和弦把位

搭配Bossa Nova【註】的獨特節奏類型來彈奏和弦的話，即使是貝士也能產生非常有趣的聲音。這個主樂句是在低音弦彈奏根音，在高音弦彈奏和弦組成音（圖1），因而變成根音使用右手拇指，和弦組成音使用食指&中指的3指撥弦奏法。由於要製造出兼具跳躍及輕快感的節奏，所以必須精準地控制音的拍值。尤其要注意，在譜面沒標示的根音躍動及適當休止根音的方法必須靠彈奏者來判斷決定。請確實讓旋律及節奏完美地融合在一起來練習吧！

圖1 主樂句使用的和弦

◎根音　△3度音　□7度音

以根音做為相對位置來記憶，比較容易記住和弦3度音和7度音的所在格。

注意点 2　✋右手

要將右手各指平均分配在各弦上來演奏！

在這個主樂句中，使用了多種的七和弦。根音所在的第三弦使用拇指，和弦第3音的第二弦用食指，第7音的第一弦是用中指來撥弦（照片①&②）。請注意精準掌控彈奏音的拍值，這對整個樂句的樂風是否對了Bossa Nova應有的味有絕大的影響。第2小節與第4小節加入了切分音，注意避免節奏凌亂。餘弦的第四弦悶音也非常重要，可以利用左手拇指和右手側面，防止不必要的振動（照片③）。此外，還要注意用右手添加微妙的音色變化！

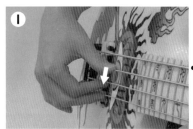

首先用拇指撥第三弦的根音……

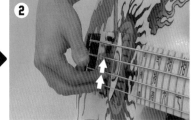

用食指和中指彈奏第一&二弦。

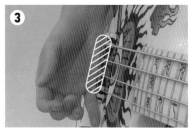

使用右手側面，將餘弦完全悶音！

～專欄20～

將軍的戲言

　4 Beat是爵士、8 Beat是搖滾、16 Beat是放克、2 Beat是金屬等，節奏類型是散發「音樂性」的重要因素。在節奏類型之中，還有華爾茲、森巴、探戈、曼波、倫巴、Afro-Cuban、佛朗明哥等世界性音樂／民族音樂系（圖2），有效地運用這些節奏，可以創作出獨創性豐富的作品。音樂的3大要素是「節奏」、「旋律」、「和聲」，身為貝士手，如果能深入瞭解「節奏」，就能變成強大的武器，希望各位能用心學習。

運用民族音樂系節拍 創作出充滿獨創性的樂句！

圖2 民族音樂的貝士類型

・華爾茲　$\frac{3}{4}$　屬於3拍，在第1拍加入休止符。

・森巴　$\frac{2}{4}$　屬於2拍，通常以快速節奏來演奏。

・Salsa　$\frac{4}{4}$　大部分使用切分音。

【Bossa Nova】在巴西傳統音樂的森巴裡，加入爵士元素的音樂風格。此外，Bossa Nova這句話在葡萄牙語代表「新感覺」之意。

電擊和弦作戰
"泛音"

使用了拇指的3指撥弦指法彈奏泛音樂句

· 要確實彈奏出泛音！
· 必須漂亮地彈奏出和弦！

LEVEL

目標速度 ♩=150

示範演奏 TRACK 31 (DISC1)
伴奏 TRACK 31 (DISC2)

這是一邊確實讓第四弦的實音發出聲音，一邊在第一＆二弦彈奏自然泛音的樂句。由於要清楚發出泛音，所以移動把位時，聲音千萬不可中斷。第3＆4小節的第四弦要用左手拇指壓弦，這點請特別留意。

彈不出主樂句者，先用下面的樂句修行吧！

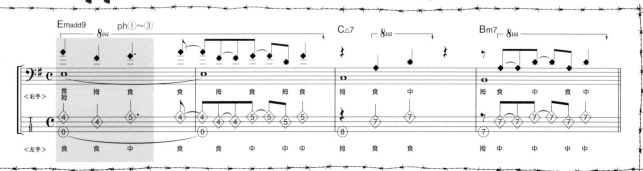

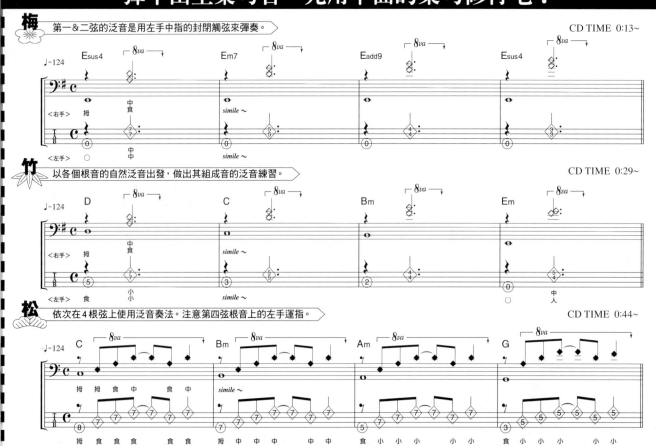

梅 第一＆二弦的泛音是用左手中指的封閉觸弦來彈奏。 CD TIME 0:13〜

竹 以各個根音的自然泛音出發，做出其組成音的泛音練習。 CD TIME 0:29〜

松 依次在4根弦上使用泛音奏法。注意第四弦根音上的左手運指。 CD TIME 0:44〜

本篇相關樂句…… 同時練習 PART.1 P.122「流過淚才會變溫柔」經驗值會激增！

注意点1　✋右手

**稍微將右指浮起
注意別觸碰到弦！**

這裡來練習使用了在泛音調弦法時會用的自然泛音位格，4、5、7格的和弦組成泛音奏法。重點在，一邊讓音延長，一邊移動把位時要兼具的流暢度，所以撥弦時必須小心注意。一般指彈在高音弦上撥弦之後，離弦的手指會去觸碰低音弦（像這樣在撥弦之後，後續可以加上悶音是這種撥弦法的優點，不過在這個樂句裡，反而造成彈出的泛音被中斷）。因此，撥弦之後，要稍微浮起手指，注意不要觸碰到琴弦（照片①&③）。彈奏出和弦的其他組成音的泛音並讓它延長是樂句的重點，所以必須注意到在拍值滿拍前聲音都不可中斷。

主樂句第1小節。先使用拇指和食指。

接著用拇指撥第二弦……

使用食指彈奏第一弦。右指注意不可回原弦觸弦！因為會讓泛音因止弦而中斷。

注意点2　🎛理論

運用泛音來記住和弦

接下來介紹運用了自然泛音以及實音所產生的代表性和弦。圖1是使用了第四弦開放弦以及第三弦開放弦的類型，兩者都是由3個音所構成，因此就能瞭解和弦名稱的解釋（此外，以合奏的角度來思考的話，有時會因爲吉他記譜的方便性而改變和弦名稱【註】）。你可先背一個基本型做爲推算其他和弦的基準。基本上，產生自然泛音的琴格有第3（近第4格的位置）、4、5、7、9、12格等，所以運用了自然泛音做爲和弦組成音或根音的和弦沒有很多，請確實記下來。

圖1 運用了自然泛音的和弦範例

Em7
（E音·D音·G音）
5

Eadd9
（E音·F♯音·B音）
5

E7
（E音·D音·B音）
5

A7
（A音·D音·G音）
5

A6(9)
（A音·F♯音·B音）
5

Bm(onA)
（A音·D音·B音）
5

~專欄21~
將軍的戲言

**作者 MASAKI 講座
JACO PASTORIUS 篇**

有「爵士界的 Jimi Hendrix」之稱的 Jaco Pastorius 是充滿創新性搖滾精神的貝士手。彈奏無琴格貝士，大膽使用 delay 以及 distortion 等效果器的 Solo，還有人工泛音的奏法等，讓 Jaco 的演奏，都具有強烈的震撼力。沒聽過 Jaco 的人，先聽聽 Weather Report 現場演奏「8:30」的「Slang」以及收錄在第一張 Solo 作品中的「Portrait Of Tracy」，感受到電貝士革命者的靈魂吧！

Weather Report
『 8:30 』
1987年舉辦的巡迴演奏之Live作品。Jaco縱橫無盡轉動的分節法以及充滿緊張感的演奏非常令人驚豔。

Jaco Pastorius
『 Jaco Pastorius 』
Jaco第一張Solo作品。從旋律性的Solo開始，乃至於速彈以及泛音奏法等，是一張凝聚了創新性、豐富多元的演奏作品。

【有時也會因爲吉他記譜的方便性而改變和弦名稱】和弦名稱原本是以整體樂團合奏出的聲音總合爲考量來命名。不過，有時爲要讓譜面簡化及容易瞭解，通常會省掉和弦的引伸音。

電擊和弦作戰
"琶音"

使用了拇指的3指撥弦指法彈奏琶音練習

· 要巧妙地彈奏和弦！
· 隨時要意識到下一步動作該做的是…的觀念來演奏！

目標速度 ♩=114

示範演奏 TRACK 32 (DISC1)
伴奏 TRACK 32 (DISC2)

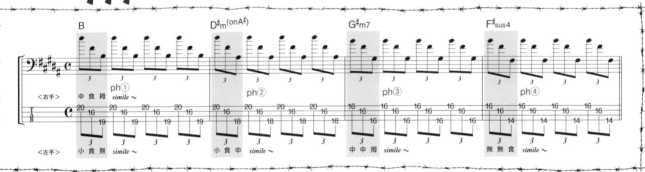

重點在於彈奏出琶音，所以各個弦要確實發音，這點非常重要。在這個樂句中，必須注意左手要做很多的擴張動作，右手要避免觸碰到不需撥奏的弦。首先，先分成每小節一單位，逐步仔細的一個小節一個小節來練習。

彈不出主樂句者，先用下面的樂句修行吧！

梅 琶音的基礎練習。第四弦是根音、第三弦是5度音、第二弦是高8度的根音、第一弦是大3度音。 CD TIME 0:16~

竹 這是第四弦為根音，第三弦是5度音，第二弦是高8度的根音，第一弦是小3度音。 CD TIME 0:35~

松 第四弦第12格以8分音符穩定的撥奏，同時彈奏第一&二弦的和音。 CD TIME 0:55~

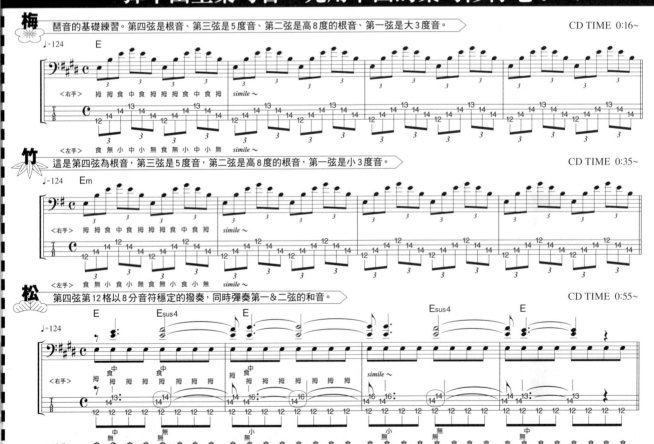

本篇相關樂句…… 同時練習 PART.1 P.126「愛的泛音」經驗值會激增！

注意点 1 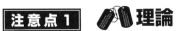 理論

記憶的方法絕對美味 確認和弦把位！

　無論貝士或吉他同樣都可以演奏和弦琶音。雖然爲了按住和弦【註】，左手會非常辛苦，不過既然已經記住和弦的組合及彈奏方法，就一定要來挑戰看看。如果用低把位和弦來彈奏琶音，聲音會較混濁，因此最好用高把位來和弦比較適合（但若有時高把位和弦根音在開放弦上的不在此限）。圖1顯示的是幾種基本的和弦把位，請實際彈奏看看。根音如果是E的時候，也可以使用第四弦開放，不過右圖爲了便於移往其他的封閉指型而使用第四弦第12格。請善用左手的封閉推算概念，準確推算所需的封閉指型。

圖1 和弦圖表

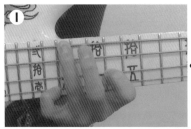

注意点 2 ✋ 左手

要一邊注意下一步動作 一邊進行和弦變換！

　主樂句是用右手拇指在第四弦，食指在第二弦，中指在第一弦的3指撥弦奏法來演奏。首先要讓右手穩定，把手肘靠近身體，不要讓手臂晃動。此外，由於是和弦琶音，所以持續延伸撥弦後的音就變得很重要。第1小節中，要同時用無名指壓住第四弦第19格，左手食指壓住第二弦第16格，小指壓住第一弦第20格。因爲需要很大的指力及擴張度，必須調整琴頸背面的拇指位置，努力壓弦。和弦變換最好要隨時注意到下一個把位位置，讓左手移動流暢（照片①&④）。

主樂句第1小節的B和弦指型。

第2小節D#m(onA）的指型。要注意小指。

第3小節G#m7的指型。用拇指按住第四弦。

第4小節F#sus4的指型。要努力彈奏封閉指型。

~專欄22~
將軍的戲言

　現在的貝士界現況是，出現了如Matthew Garrison及Hadrien Feraud等，使用最新4指撥弦技巧，展現令人無法置信的速彈演奏貝士手。他們通常會特別在貝士加上「Finger Lamp」，縮短琴身與琴弦之間的間隔。如此一來，右指就不會過於深入弦下，使得撥弦動作變得順暢，達到高速化的目的。此外，有別於他們的風格，展現出如吉他般華麗速彈的Dominique Di Piazza也是非常厲害的貝士手，請各位一定要聽看看。

作者 MASAKI 講座 最新4指撥弦貝士手篇

John Mc Laughlin
『Industrial Zen』
　Matthew Garrison以及Hadrien Feraud兩位參與了Bass演奏，可以聽到充滿動感的融合音色之作品。

John Mc Laughlin
『Que Alegria』
　John Mc Laughlin邀請Dominique Di Piazza參與所製作而成的優秀作品。建構了內省且深奧的聲音世界。

【按住和弦】雖然貝士按和弦的機會不多，卻能因此增加整體樂團的聲音厚度，所以一定要學會這項技巧。請確實壓住和弦音，小心不要彈奏出雜音。

火焰特殊部隊
"指法4課"

使用小指和拇指的4指撥弦指法練習

・挑戰加入小指的4指撥弦奏法！
・記住4指撥弦奏法的變化指形！

	左手	
技巧性		
伸展性		
控制力		
持久力		

	右手	
技巧性		
節奏感		
控制力		
持久力		

LEVEL

目標速度 ♩=108

示範演奏 TRACK 33 (DISC1)
伴奏 TRACK 33 (DISC2)

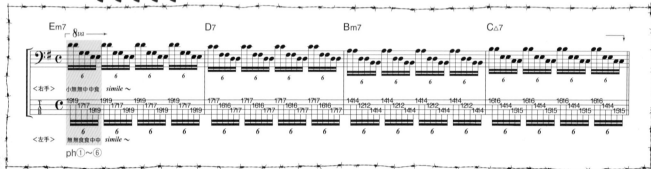

這種4指撥弦掃弦撥法的順序是，第一弦小指→無名指，用掃弦撥法降到第二弦無名指→中指，以掃弦撥法降到第三弦中指→食指。由於是從小指開始撥弦，必須特別注意小指到達第一弦的指型。此外，也得注意聲音音量的一致！

彈不出主樂句者，先用下面的樂句修行吧！

梅 用左手在第5格使用封閉指型（因為是泛音，只要將手指輕觸在琴衍正上方），集中注意力在右手的動作上。　CD TIME 0:17~

竹 來挑戰拇指→無名指→中指→食指的變化型4指撥弦奏法。　CD TIME 0:34~

松 練習增加了移弦的拇指4指撥弦奏法。　CD TIME 0:49~

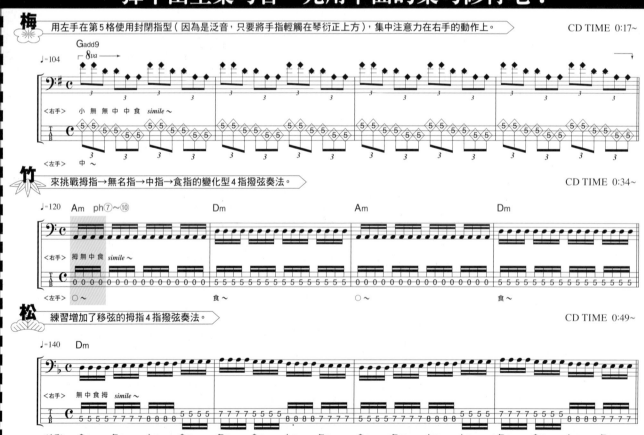

本篇相關樂句…… 同時練習 PART.1 P.46「天啊～嚇人的飛天指法「4指撥弦」」經驗值會激增！

31

注意点 1 　👆右手

超適合6連音樂句的4指撥弦掃弦撥法

如果能通過3指撥弦奏法難關的讀者，接下來當然會想要挑戰加入小指的4指撥弦奏法。話雖如此，小指比起其他手指來得短，力道也較弱。因此要像3指撥弦奏法一樣，在單一弦上彈奏16 Beat顫音（Tremolo）很困難。因此，這裡要向各位介紹可以當作飛天工具的技巧【註】，加入掃弦撥法的4指撥弦奏法。

首先，找出可以讓小指放在弦上，同時其他手指也能以平均的力量撥弦的指型。基本上以3指撥弦奏法的指型為基礎，再將手腕的角度稍微朝向琴頸側即可。

4指撥弦掃弦撥法很適合彈奏像主樂句這種，以每2個音移弦的6連音樂句。利用與3指撥弦掃弦撥法相同的訣竅，一口氣彈奏第一弦2個音→第二弦2個音→第三弦2個音（照片①～⑥）。不過為了能讓人緊湊清晰地聽到每個音，必須具備4根手指的平均撥弦控制力，所以得先紮實地鍛鍊小指。如果可以在這裡掌握住4指撥弦掃弦撥法，就能用超快速度來演奏6連音樂句了！

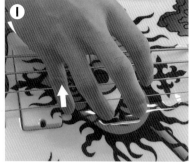

首先從小指開始彈奏第一弦……

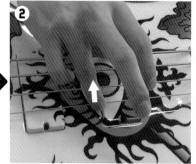

接著用無名指彈奏第一弦。

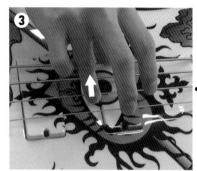

用無名指掃弦撥法移動到第二弦。

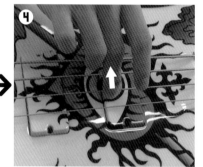

接著用中指撥奏第二弦。

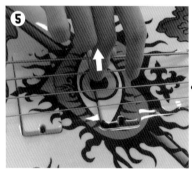

用中指掃弦撥法移動到第三弦。

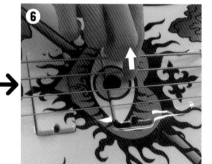

以食指彈奏第三弦。

注意點 2 　👆右手

運用拇指挑戰4指撥弦奏法吧！

竹&松樂句使用了「拇指、食指、中指、無名指」所構成的變化型4指撥弦奏法（竹樂句是拇指→無名指→中指→食指；松樂句是無名指→中指→食指→拇指的順序）。在這個變化的4指撥弦奏法中，為了讓拇指與其他手指的位置能一致，必須將拇指往下移動。但是，當拇指往下方移動之後，食指和中指就會呈現有些擁擠的狀態，所以要巧妙地讓食指和中指拱成圓形（照片⑦～⑩）。這與之前介紹過的撥弦指形有很大的差異，請務必要確實練習。等到掌握住技巧時，就能造就出具有衝擊性的音色了！

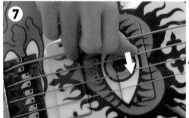
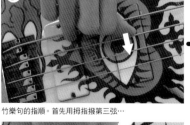

竹樂句的指順。首先用拇指撥弦第三弦…

接著以無名指彈奏第三弦。

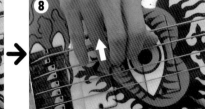

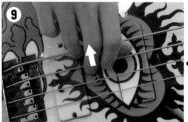
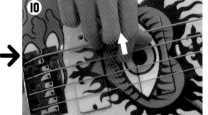

巧妙地將手指拱成圓形，以中指撥弦之後……

用食指撥奏第三弦。

【飛天工具的技巧】速彈等技巧性的演奏當然不在話下，如果無法學會讓觀眾景仰的飛天演奏，絕對無法成為超絕貝士手。重要的是，要經常具有超越常識的想法。

No.34

奇蹟特殊部隊
"指法5課"

超絕5指撥弦指法練習

- 要使用掃弦（Sweep）流暢地移弦！
- 要確實使5根手指的聲音顆粒一致！

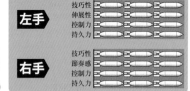

LEVEL 目標速度 ♩=114

示範演奏 TRACK 34（DISC1）
伴奏 TRACK 34（DISC2）

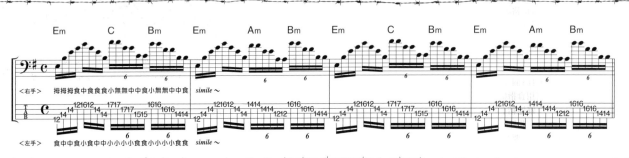

第1&2拍使用了第5根手指「拇指」的掃弦（Sweep）奏法，第3&4拍是4指撥弦掃弦撥法，就像是全面使右手動起來的多指樂句。在掃弦之中，彈奏結束後的消音變得非常重要，所以要將左手指浮起，把音切掉。

彈不出主樂句者，先用下面的樂句修行吧！

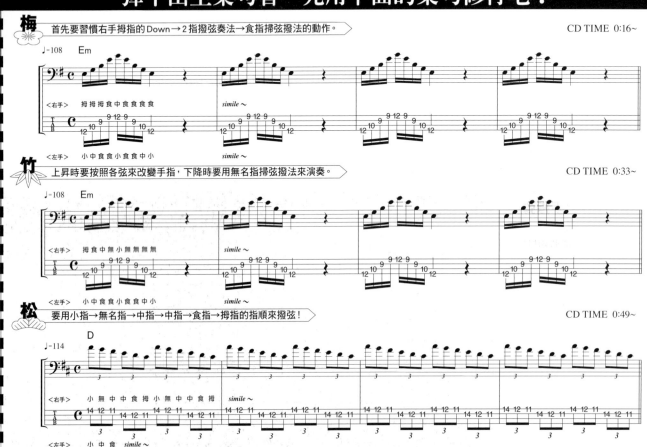

本篇相關樂句⋯⋯ 同時練習 PART.1 P.48「最後的刺客～第5根手指」經驗值會激增！

80

注意点 1　✋右手

來嘗試流暢地上昇&下降的掃弦奏法！

掃弦（Sweep）奏法是一口氣以上昇&下降（或是下降&上昇）的方式，彈奏出和弦組成音（Chord Tone）的技巧。這項合理且好用的技巧如果只專屬於吉他手的話就太浪費了！即便是貝士也可以利用第5根手指「拇指」來彈奏出非常棒的掃弦。事實上是用拇指彈奏從低音弦到高音弦（第四弦→第二弦）的上昇旋律撥弦，以食指彈奏從高音弦到低音弦（第一弦→第三弦）的下降旋律撥弦（照片①〜⑦）。這個動作也可以當作是組合了拇指和食指的掃弦撥法。

主樂句第1小節第1&2拍是以掃弦彈奏Em，第四弦第12格是根音，第三弦第14格是5度音，第二弦第14格是高8度的根音，第一弦第12格是3度音，第二、三弦第14格請用中指的封閉指型來壓弦。右手的撥弦是，從第四弦→第二弦都用拇指，第一弦第12格是食指，第一弦第16格是中指，之後的第一弦第12格、第二弦第14格、第三弦第14格都是用食指撥弦。也就是說，在Em的8個音裡，有3個音用拇指，2個音用2指撥弦奏法，3個音用食指撥弦。掃弦奏法之中，最重要的是要正確連結【註】左手的壓弦以及右手撥弦的時機。此外，掃弦與琶音不同的是，彈奏和弦組成音，要1個音1個音粒粒分明，所以移到下一個音時，要確實把前一個音悶掉。這是屬於高難度的技巧，千萬不可著急，得沈住氣來練習！

上昇是先用拇指撥第四弦。

再往下撥第三弦……

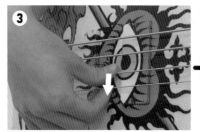

接著撥第二弦。

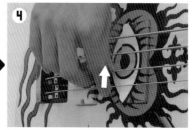

切換成食指撥第一弦。

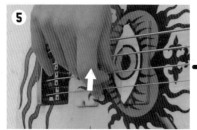

下降是用中指撥第一弦……

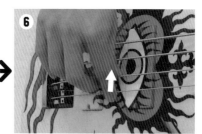

然後用食指再次撥第一弦。

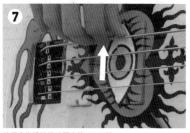

使用食指掃弦撥法彈奏第二&三弦。

注意点 2　✋右手

要使右手5根手指彈撥出的音質與音量一致！

松樂句是組合5指撥弦奏法以及掃弦撥法的樂句。以2拍6音為一音組，右手的指法順序為小指→無名指→中指→中指（掃弦撥法）→食指→拇指。在P.79注意點2說明過，用拇指撥弦，拇指的位置要稍微往下側移。這種加入拇指的多指撥弦（Multi-finger Picking）容易產生聲音不一致以及節奏凌亂的問題，請各位一定要注意以平均的力道來撥弦（圖1）。此外，比起坐著演奏，站著演奏時，右手的位置較難調整，這點請特別注意。

圖1 平均的撥弦

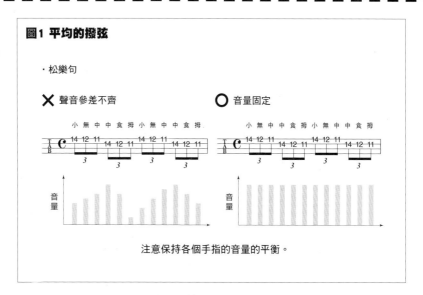

・松樂句

✗ 聲音參差不齊　　　○ 音量固定

注意保持各個手指的音量的平衡。

地獄的
休息時間

各種才華洋溢的來賓齊聚一堂！
探討筆者主辦的活動

筆者主辦的活動「東上線沿線之會」，到2010年已經是第十個年頭了，共合計舉辦過12次的公演（到2010年5月為止）。由於這個活動不限範疇，有各種形式的音樂人來參與，甚至出現過舞台上同時有4位貝士手一起演出的情況。截至目前為止，曾參與過的音樂人，光是貝士手就有櫻井哲夫、日野'JINO'賢二、IKUO、石川俊介、村井研次郎、滿園庄太郎、田中丸善感等，各個都是好手。此外，這個活動名稱的緣起是來自於，住在東武東上線沿線的筆者以及我的好朋友們。

筆者還有舉辦另一個名為「MASAKI NIGHT」的活動。這個活動每次都會舉辦一場現場演奏，比起擁有眾多音樂人參與的「東上線沿線之會」，這個活動彈奏貝士的機會比較多（演奏曲是以純音樂為主），與SOULTOUL、菅沼孝三、長谷川浩二等實力派鼓手一同展現出充滿震攝力的演奏。

這種現場演奏對筆者而言，是不同於樂團的表演舞台。對於本書的讀者也是可以近距離觀賞到各種超絕演奏的寶貴機會，請一定要到會場來聆聽。

射擊

點弦浴血戰

【點弦練習集】

超絕技巧裡最殺的兵器－點弦。

包含了和弦及旋律、敲擊（percussive）、雙手、右手等

各式各樣風格的這項技巧，

除了炫目的技法之外，聲音也能給人極強大的震撼力。

本章節將詳盡地說明這種點弦技巧的奧義。

雖然這個任務的難度很高，但是千萬不可中途放棄，要繼續挑戰下去！

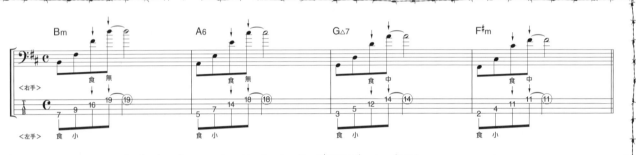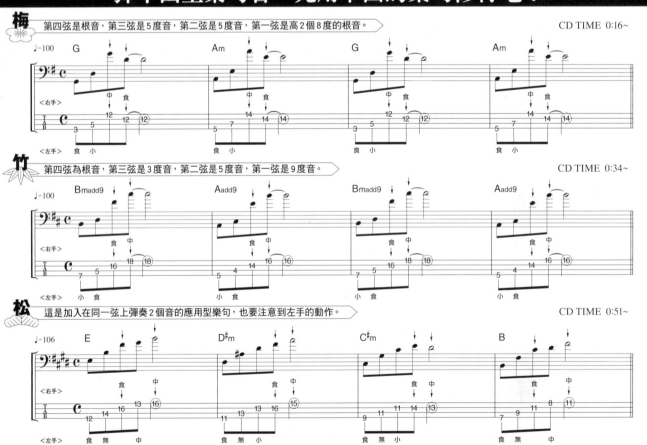

轟炸戰場的雙手和聲演奏
一號

用左手點第四弦根音的和弦點弦

・事先將雙手要彈的把位記在腦海裡！
・務必要確實執行左手的點弦！

LEVEL　目標速度 ♩=110　示範演奏 TRACK 35 (DISC1)　伴奏 TRACK 35 (DISC2)

這個樂句是用左手點第四弦的根音以及第三弦的5度音，並用右手點弦彈奏第二&第一弦的和弦組成音。要注意點弦之後的音不可中斷，最後要讓4根弦同時發音，製造出和弦威。由於左右的把位分離，所以也得注意自己視線。

彈不出主樂句者，先用下面的樂句修行吧！

梅 第四弦是根音，第三弦是5度音，第二弦是5度音，第一弦是高2個8度的根音。　CD TIME 0:16~

竹 第四弦為根音，第三弦是3度音，第二弦是5度音，第一弦是9度音。　CD TIME 0:34~

松 這是加入在同一弦上彈奏2個音的應用型樂句，也要注意到左手的動作。　CD TIME 0:51~

本篇相關樂句…… 同時練習 PART.1 P.76「右左共同合作」經驗值會激增！

注意点 1　理論

使用雙手彈奏4個和弦組成音的和弦點弦

　　和弦點弦是指，使用雙手點第一～四弦，彈奏出4個和弦組成音的奏法，並且分成第四弦的根音用左手點弦【註】以及用右手點弦等2種類型。用左手點第四弦根音時，根音會在低音域發音，所以可以產生低沉感（圖1）。另一方面，用右手彈奏第四弦根音的點弦時，因為根音是在高音域發音，所以能呈現高、低兩音域豐富的音色。在和弦點弦裡，有時右手和左手的把位會分開，如果用眼睛跟隨把位的話，會發生錯誤和弦的問題，因此請先確實將雙手要點弦的把位記起來。

圖1 用左手敲擊第四弦根音的類型

◎根音（A音）

Am

| 5 | 6 | 7 | 8 | 9 | 10 | 11 | 12 | 13 | 14 |

左手　　　　　　　　　　　　　　　右手

第四弦根音在低音域發音，所以可以製造出低沉感。

注意点 2　右手&左手

要注意右手的伸展和左手的音量！

　　主樂句是由左手食指負責第四弦的根音，小指負責第三弦的5度音，然後使用右手在第一&二弦的和弦組合音點弦。第1&2小節之中，右手要大幅展開，尤其是第2小節第二弦第14格的食指及第一弦第18格的無名指（照片①&②）。進入第3&4小節之後，左手點弦變成重點（照片③&④）。愈往低把位，琴弦和指板的弦距愈低，變得不容易點出弦音，所以要將左手往上抬，確實發出根音和5度音。演奏時，要小心避免發生每根弦音量不一致的問題。

主樂句第1小節。正確移動雙手。

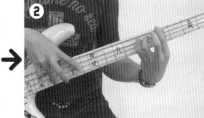

第2小節。注意右手食指和無名指的伸展！

第3小節。用左手彈奏強力和弦（Power Chord）。

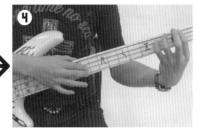

第4小節。確實抬起左手非常重要。

~專欄23~

將軍的戲言

對貝士來說點弦有必要嗎？揭開點弦強大效能的面紗

　　點弦絕對是一種特殊技巧。假設有人問筆者「點弦是非掌握不可的技巧嗎？」我應該會回答「並非絕對如此」。不過，如果將點弦這種奏法比喻成繪畫的話，就像是給了畫家顏色種類很多的顏料。也就是說，點弦是一種可以拓展貝士手的個性，在樂團合奏裡，也能製造出豐富風格的技巧。

　　我就來說明一個為什麼點弦是重要技巧的範例吧！當3人樂團的吉他手在現場演奏彈奏Solo時，由於伴奏只剩下貝士，有時會讓音色喪失厚度以及和弦感。這也算是現場演奏的奧義之一，如果貝士手能運用點弦，就可以維持低沉感（＝厚重的低音），也能製造出和弦感。

　　如此一來，點弦在現場演奏這種「實戰」舞台上，就成為非常強大的武器。此外，點弦也具有可以將貝士由低音襯底的伴奏瞬間轉換成旋律樂器的功效，因此能抹去貝士比主唱以及吉他較為「低調」的感覺，是可以呈現貝士表現力效果的技巧。

可以同時產生低沉感以及和弦感的點弦。在現場演奏時，能變身成強大武器！

【用左手點弦】用左手敲弦的奏法一般稱為搥弦，這種不撥弦而直接用左手敲擊指板的技法，故稱為「點弦」。

轟炸戰場的雙手和聲演奏
二號

用右手點第四弦根音的和弦點弦

- 用右手敲擊第四弦的根音！
- 務必要確實延伸和弦音！

	左手	
技巧性		
伸展性		
控制力		
持久力		

	右手	
技巧性		
節奏感		
控制力		
持久力		

LEVEL　　目標速度 ♩=116　　示範演奏 TRACK 36 (DISC1)　　伴奏 TRACK 36 (DISC2)

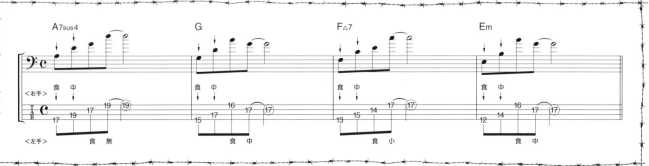

用右手食指彈奏第四弦的根音，中指彈奏第三弦的5度音，以左手彈奏第二＆一弦和弦組成音的點弦練習。這種點弦類型與彈吉他壓和弦的指型相同，所以也可以參考吉他的和弦書籍來找出這種和弦的按法做為參考。註：本書中，一律以△7符號代表maj7和弦。

彈不出主樂句者，先用下面的樂句修行吧！

梅 利用在第一弦彈奏3度音，瞭解大三、小三和弦的不同的第三音組成。　　CD TIME 0:16~

竹 試著彈奏以A為主音的各種和弦。　　CD TIME 0:33~

松 用右手無名指彈奏9th音的點弦。練出右手無名指與中指間的伸展度吧！　　CD TIME 0:51~

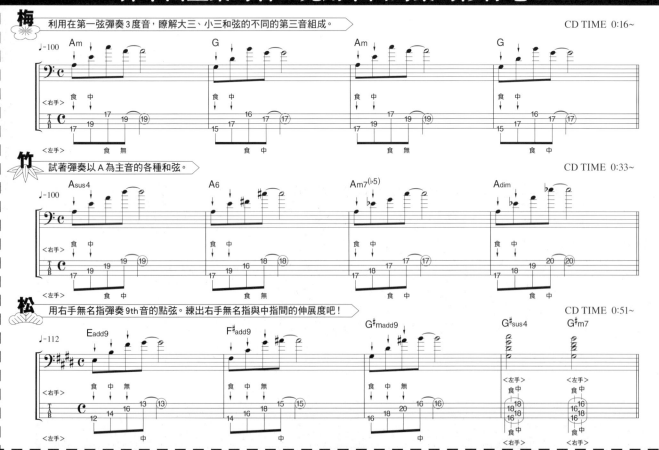

本篇相關樂句……同時練習 PART.1 P.76「右左共同合作」經驗值會激增！

注意点1 理論

用壓住根音的方法來產生變化的和弦點弦

用左手按第四弦根音的點弦，因爲左手手掌會在第一＆二弦上，所以右手的點弦把位會變成在遠離左手的位置上，而無法像吉他一樣，使用鄰近的琴格來組成和弦。不過在用右手按第四弦根音的類型中，因爲可以用左手壓住右手正下方的琴格，所以可以製造出音程廣度較大的和弦組成。此外，由於右手和左手的點弦把位相近，所以很容易用眼睛來確認雙手的動作（圖1）。但是因爲所做的和弦多在高把位，所以根音所能延用的音域並不寬，在創作樂句時，必須將這點考慮，做爲是否如此編曲的依據。

圖1 用右手按第四弦根音的類型

◎根音（A音）

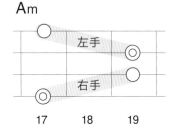

由於左手的自由度增加，
所以可以彈出音程廣度較大的和弦組成。

注意点2 理論

確認在第一＆二弦彈奏的和弦組成音

主樂句是用右手食指按第四弦根音，中指負責第三弦的5度音，而左手彈奏第一＆二弦和弦組成音的點弦。和弦組成音會因每個小節所做的和弦屬性不同而改變【註】，左手的把位也會密集變化（圖2）。具體來說，第1小節（A7sus4）是第二弦m7th、第一弦4th，第2小節（G）爲第二弦是高8度的根音G、第一弦是3rd，第3小節（F△7）是第二弦爲△7th、第一弦爲5th，第4小節（Em）是第二弦爲m3rd、第一弦是5th。請熟記這些和弦指型，做爲日後推算或應用在編曲上的參考。只要大量記住這些和弦指型，日後編曲、彈奏靈活度也可以大幅提昇喔！

圖2 主樂句的和弦把位及指型

◎根音

・第1小節（A7sus4）

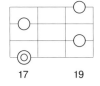

17　　　　19

・第2小節（G）

15　　　　17

・第3小節（F△7）

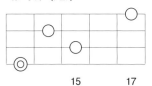

15　　　　17

・第4小節（Em）

12　　　15　　　17

～專欄24～ 將軍的戲言

無論何種奏法都要確實將未按壓的餘弦悶音，這點非常重要。不過，點弦通常都是右手離弦，所以不容易加上悶音。因此，世界上的吉他手和貝士手在點弦時，都用獨創的想法來加上悶音。這裡介紹幾種悶音的點子給各位。

筆者的手法是，利用隨處可見，綁頭髮的橡皮筋。事先在琴枕附近圈上橡皮筋，在彈奏點弦之前，將橡皮筋移到指板，加上悶音。就連Michael Jackson及Jeff Beck的吉他手Jennife Batten也是利用橡皮筋方法，在吉他上加裝悶音專用的Lever。此外，筆者在錄音時，有時會在琴頸貼上膠帶，或是請錄音室的工作人員輕握住琴頸，抑制多餘的振動。畢竟拼命彈奏出

利用周遭物品完全消除雜音！提供給貝士手的悶音點子集

來的重要樂句，會希望讓人能聽到乾淨漂亮的聲音。如果是想要提昇自我程度的貝士手，也得用心注意到，將餘音悶掉與清楚發音同等重要。

在低把位貼上膠帶也是一種有效的悶音方法。

【和弦組成音會因每個小節所做的和弦屬性不同而改變】決定和弦明暗的3rd以及可以製造出和弦的進行感與流行感的7th，是非常重要的和弦組成音。彈奏時要注意別彈錯了。

穿破天際的叛逆旋律
之一

用左手點低音弦根音及和弦組成，右手點出旋律的點弦樂句

・要同時彈奏和弦與旋律！
・要配養左手的指力強度！

LEVEL

目標速度 ♩=112

示範演奏 TRACK 37 (DISC1)
伴奏 TRACK 37 (DISC2)

| | 技巧性 | 伸展性 | 控制力 | 持久力 |
|左手| | | | |

| | 技巧性 | 節奏感 | 控制力 | 持久力 |
|右手| | | | |

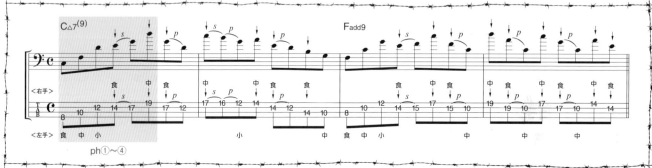

　　左手食指彈奏第四弦第8格，中指彈奏第三弦第10格，小指彈奏第二弦第12格，手指伸展幅度很大，要注意彈奏過程左手不可中途離弦，同時確實延展聲音。
彈奏旋律的右手點弦要以行雲流水般的流暢感覺來演奏。

彈不出主樂句者，先用下面的樂句修行吧！

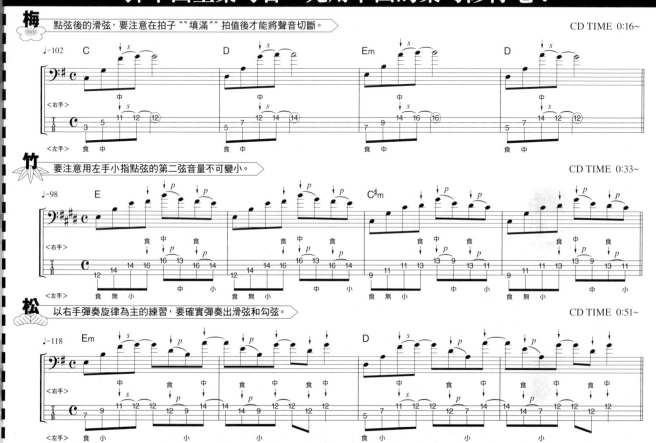

梅 點弦後的滑弦，要注意在拍子""填滿""拍值後才能將聲音切斷。　　CD TIME 0:16~

竹 要注意用左手小指點弦的第二弦音量不可變小。　　CD TIME 0:33~

松 以右手彈奏旋律為主的練習，要確實彈奏出滑弦和勾弦。　　CD TIME 0:51~

本篇相關樂句…… 同時練習 PART.1 P.78「唯美的雙手世界之1」經驗值會激增！

注意点 1 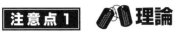 理論

和弦點弦的延伸技巧
加入右手旋律點弦

　　所謂的旋律點弦是指，用單手一邊彈奏和弦，另一隻手彈奏和弦組成音或加入旋律音的點弦。和弦點弦分為左手以及用右手點弦，如果說左手的和弦點弦屬於「靜」的話，右手的旋律點弦就給人「動」的感覺。由於使用的音很多，若沒有將和弦的指型和把位深刻地記在腦海裡，很難創作出自創樂句。首先請見圖1來記住主樂句中的和弦指型及右手旋律音的把位吧！

圖1 主樂句的和弦把位　　　　　　　　◎根音

・第1＆2小節
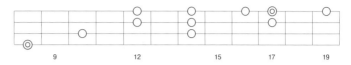

・第3＆4小節

注意点 2 右手&左手

一邊維持左手壓弦
一邊用右手彈奏和弦延伸音！

　　主樂句一開始的重點是用左手持續彈奏和弦【註】。第1＆2小節中，用左手食指彈奏根音（第四弦第8格），中指彈奏5度音（第三弦第10格），小指彈奏9度音（第二弦第12格），依序點弦，這裡要注意別讓點弦後的手指離開（照片①）。左手變成伸展手形，需要相當的忍耐力，因此要注意調整琴頸背面的拇指位置，避免中途壓弦的指力變弱。在左手彈奏3和音時，右手彈奏和弦組成音及旋律音點弦，由於琴格密集變化（照片②＆④），所以要讓手指能如行雲流水般移動。

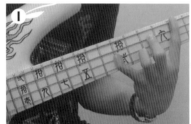
主樂句第1小節。首先用左手壓3和音。

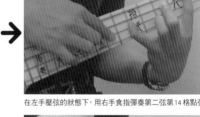
在左手壓弦的狀態下，用右手食指彈奏第二弦第14格點弦。

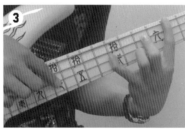
讓右手食指滑到第17格……

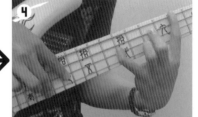
在食指壓弦的狀態下，用中指彈奏第19格點弦。

～專欄25～
將軍的戲言

作者 MASAKI 講座
Stuart Hamm 篇

　　Stuart Hamm原是參與 Joe Satriani 及 Steve Vai 等吉他手的演奏活動而聞名，因此筆者對他們有著一種「專業職人」的平實的印象。不過，當筆者初次聽到他的Solo專輯時，受到非常大的震撼，想立刻改觀。他利用點弦技巧，成功地展現了連貝士也能彈奏出優美旋律的證明。繼指彈、pick彈奏、Slap等技巧之後，立即拓展了貝士第4種奏法「點弦」之可能性，他的Solo專輯是目標成為超絕貝士手必聽的一張作品。

Stuart Hamm
『Radio Free Albemuth』
　成功證明他高度實力的第一張Solo作品。Joe Satriani 以及 Steve Vai 等也以來賓身份參與其中。

Stuart Hamm
『Kings Of Sleep』
　第二張Solo作品。以Slap及點弦為主，就像是超絕貝士手的Solo作品，裡面充滿著技巧性的演奏。

【重點是用左手持續彈奏和弦】當左手壓弦不夠確實，拍子不夠長時，和弦感會變淡，也就無法將延伸音點弦的「底」做很紮實。雖然右手的旋律點弦技法是本主樂句要練習的重點，但是先彈好和絃組成也很重要。

№ .38

穿破天際的叛逆旋律
之二

用右手點低音弦根音的旋律式點弦

・確實執行右手無名指的點弦！
・要流暢地改變和弦！

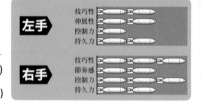

LEVEL 🔫🔫🔫🔫　　目標速度 ♩=112　　示範演奏 TRACK 38 (DISC1)
伴奏 TRACK 38 (DISC2)

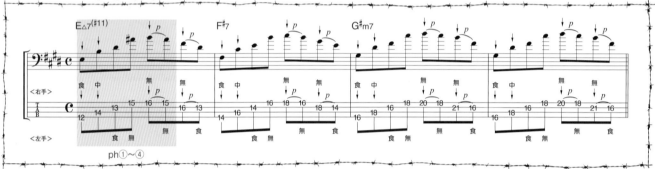

右手食指彈奏第四弦根音，中指彈奏第三弦的5度音，左手食指彈奏第三弦的和弦組成音，無名指彈奏第一弦的和弦組成音。必須注意讓點弦後的手指不可離弦，同時正確彈奏右手無名指的點弦＆勾弦。更重要的是右手的伸展度要確實展開。

彈不出主樂句者，先用下面的樂句修行吧！

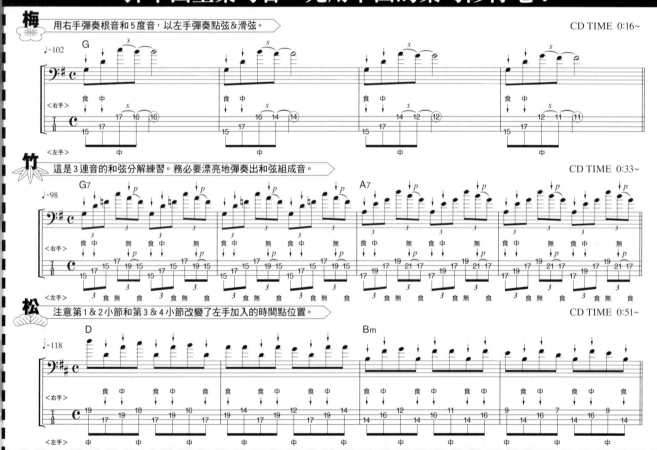

梅　用右手彈奏根音和5度音，以左手彈奏點弦＆滑弦。　　　　　CD TIME 0:16~

竹　這是3連音的和弦分解練習。務必要漂亮地彈奏出和弦組成音。　　CD TIME 0:33~

松　注意第1＆2小節和第3＆4小節改變了左手加入的時間點位置。　CD TIME 0:51~

本篇相關樂句…… 同時練習 PART.1 P.80「唯美的雙手世界之2」經驗值會激增！

注意点 1　右手&左手

維持雙手壓弦的狀態 用右手無名指點弦！

　　用右手按住低音弦根音的旋律點弦中，通常彈奏和弦分解的右手無名指會成為主要關鍵。以主樂句第1小節為例來說明，先是右手食指點第四弦第12格的根音，用中指彈奏第三弦第14格的5度音（照片①）。接下來，用左手敲第一&二弦的和弦組成音之後，維持雙手壓弦的狀態，用右手無名指進行點弦和勾弦（照片②&④）。當維持右手食中指壓弦時，要無名指再做上述的點、勾弦動作是很難的，所以各位必須確實鍛鍊指力，以實現流暢演奏為最終目標。

首先用右手食指&中指敲第四&三弦。

接著以左手食指&無名指點第二&一弦。

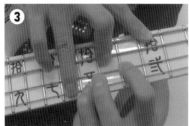
在雙手壓弦的狀態下，右手無名指點弦。

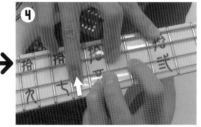
右手無名指點弦之後彈奏勾弦。

注意点 2　右手&左手

隨時看著下一個把位 將樂句流暢地連接起來

　　點弦樂句的譜面因為很容易閱讀，所以會造成視覺上省略連結線及圓滑線等延長聲音的記號。實際彈奏時，要確實依譜號的標示1個音1個音來延長，這點很重要。主樂句的各小節1&2拍是雙手的和弦點弦，第3&4拍是由右手無名指彈奏由點弦&勾弦所構成的和弦分解奏法（一邊延長和弦點弦彈奏的4和音，一邊加入和弦的步驟）。請確實張開手指，掌握點弦重點，流暢地進行和弦變換。在腦海裡想像點弦把位，隨時早一步確認【註】下一個和弦把位，以對應密集的移動（圖1）。

圖1 視線的擺放方法

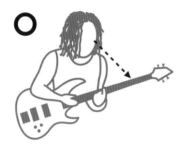

○ 一邊確認下一個和弦把位一邊彈奏！

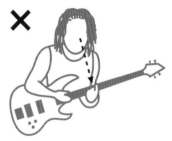

× 不可以只看到現在壓弦的把位！

～專欄26～

將軍的戲言

你是被動式派？還是主動式派？ 提供給貝士手的拾音器挑選法

　　貝士的拾音器分成使用電池的主動式類型以及不使用電池的被動式類型2種。基本上，在傳統式的貝士裡通常附的是被動式的拾音器，最近則是以主動式的居多（當然也有例外，現代的貝士也有被動式的機種）。被動式在某種特定的音域輸出（尤其是中音域）具有優勢，主動式的特性是從高到低的輸出幅度廣。筆者會分別在錄音時使用被動式的拾音器，現場演奏使用主動式的拾音器。錄音時，能夠確實展現中音域的被動式的機種，音色較佳，可以突顯貝士的存在感（主動式因為聲音協調性佳，所以會給人過於融入伴奏演奏的印象）。另一方面，現場演奏時，一首曲子裡會使用正統的

2指撥弦奏法及點弦、Slap等多種技巧，音域廣的主動式機種比較容易製作音色效果。此外，主動式不會被鼓或吉他蓋掉，可以讓人確實聽到貝士的聲音。拾音器的存在非常重要，可以產生比自己指尖更明確的聲音，請各位一定要找出適合的種類。

筆者使用的客製化機種。拾音器是主動式，正面是EMG-35P、背面是EMG-35J。

【早一步確認】隨時確認下一個和弦把位來演奏，可以流暢地連接每個音。因此先將樂句的流程記在腦海裡非常重要。

№.39

穿破天際的叛逆旋律
之三

實際彈奏旋律點弦練習

- ・要確實彈奏低音弦！
- ・清楚彈奏出連奏！

LEVEL　目標速度 ♩=112

示範演奏 TRACK 39 (DISC1)
伴奏 TRACK 39 (DISC2)

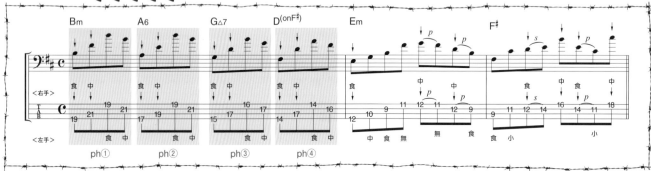

在第1&2小節右手根音的和弦點弦後，要清楚連接後續的和弦音。接著第3小節右手根音的旋律點弦要注意左手的發音，在第4小節左手根音的旋律點弦之中，一定要明確執行右手的滑弦和勾弦。

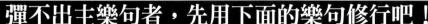

彈不出主樂句者，先用下面的樂句修行吧！

梅 練習前半段是和弦點弦，後半段是旋律點弦的樂句！　　CD TIME 0:16~

竹 第3小節右手各指要大幅伸展，必須特別注意。　　CD TIME 0:34~

松 第4小節第1拍中，左手食指（第三弦）與小指（第一弦）可以同時壓弦的話，就能變成流暢的指法。　　CD TIME 0:49~

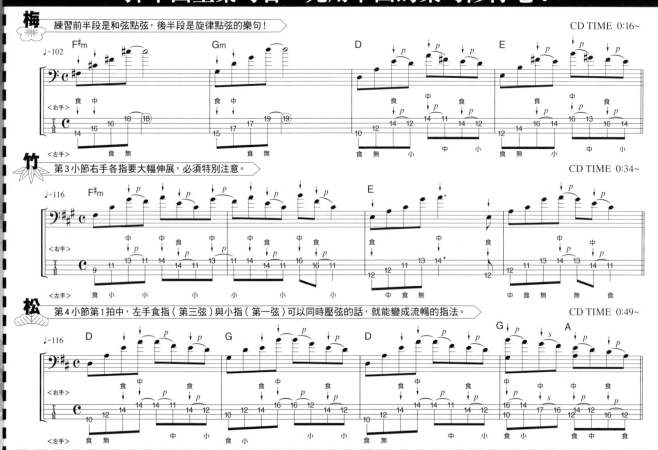

本篇相關樂句…… 同時練習PART.2 P.50「必殺！指置人」經驗值會激增！

注意点 1　右手&左手

彈奏根音的手指是在瞭解樂句的整體流程之後來決定

　　和弦點弦以及旋律點弦的根音無論是用左手或右手都可以彈奏。根音是構成和弦的基礎音，基本上在樂句裡，通常是最低的音（也有例外：轉位、分割和弦）。那麼，實際彈奏和弦點弦時，該如何決定根音的配置比較好呢？

　　最正統的方法是，安排在第四弦。用第四弦彈奏根音，利用剩下的3根弦可以彈奏出和弦組成音。一般而言，如果是10格以上是右手，10格以下是用左手按住。不過，根音若是E音，就必須要特別注意了。一邊敲擊指板，一邊連接聲音的和弦點弦中，很少使用開放弦。也就

是說，要以E爲根音時常改爲彈第四弦第12格（右手）或是第三弦第7格（左手），而不是第四弦開放。所以在和弦進行時，當出現E音變成根音的和弦時，就必須思考旋律把位前後的編曲安排，決定該使用何種把位才行。

　　舉例來說，請試著思考圖1的F#m→E→C#m→D這種和弦進行。壓住根音的手指在第1&2小節是右手，到了第3&4小節會切換成左手。因此，這個時候E和弦的根音最好用右手。希望各位要像這樣，在瞭解樂句的整體流程【註】之後再決定點弦的把位。

圖1　和弦點線的低音弦根音按法

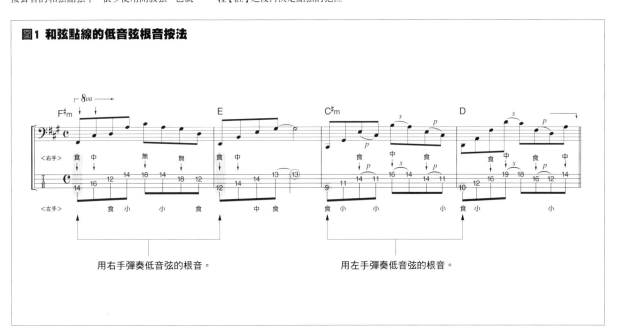

用右手彈奏低音弦的根音。　　　　　用左手彈奏低音弦的根音。

注意点 2　右手&左手

確實敲擊低音弦務必製造出和弦感！

　　主樂句第1&2小節是和弦點弦，第3&4小節爲旋律點弦。由於第1小節的第二&一弦把位固定，所以應該不困難（照片①&②）。第2小節後半的第四&三弦把位與之前的強力和弦指形不同，第三弦往上昇1個琴格（照片③&④），必須確實伸展左手中指。第3小節中，要彈奏以左手按第三～一弦的3和弦，爲了避免和弦音變小，而要清楚擊弦。第4小節的右手食指點弦&滑弦要一邊注意別讓聲音停滯，一邊流暢演奏。

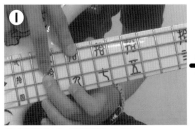

第1小節第1&2拍。確實敲擊第三&四弦。

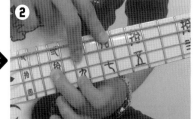

第1小節第3&4拍。只有移動第三&四弦把位。

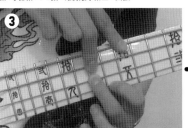

第2小節第1&2拍。注意第一&二弦的把位。

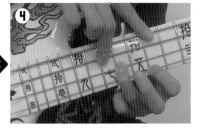

第2小節第3&4拍中，要確實伸展左手中指。

【瞭解樂句的整體流程】爲了徹底瞭解超絕之道，必須將多餘的手指動作精簡，不可盲目的彈奏，要隨時瞭解樂句的整體樂句流程，再仔細找出把位！

雙手連擊的破壞性攻擊！
第一擊

單音構成的敲擊點弦

- ·要重視攻擊感來點弦！
- ·以機械性方式移動雙手！

LEVEL 🔫🔫🔫

目標速度 ♩ =158

示範演奏 TRACK 40 (DISC1)
伴奏 TRACK 40 (DISC2)

左手
| 技巧性 |
| 伸展性 |
| 控制力 |
| 持久力 |

右手
| 技巧性 |
| 節奏感 |
| 控制力 |
| 持久力 |

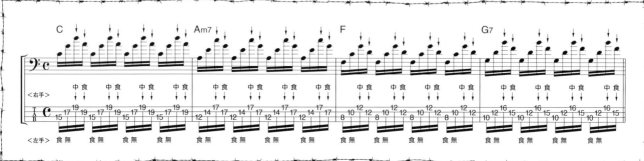

在前面的和弦點弦中，重要的是要1個音1個音延長以製造出和弦感，在本練習中這種敲擊點弦的重點卻是不把音延長，要製造出清楚分明，具有攻擊感的聲音。請確實敲擊琴格，以彈奏出節奏感吧。

彈不出主樂句者，先用下面的樂句修行吧！

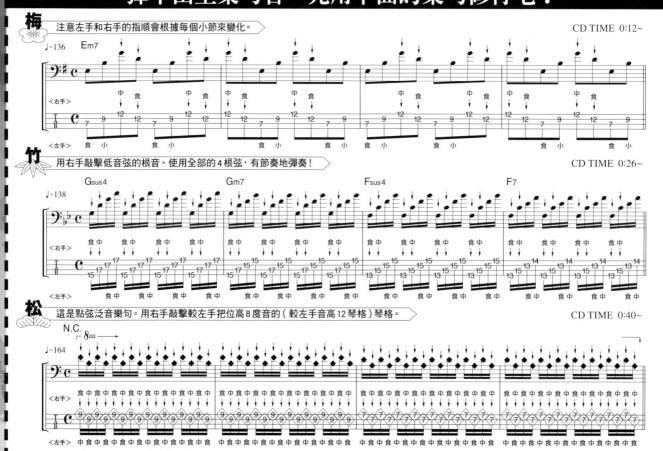

梅 注意左手和右手的指順會根據每個小節來變化。　　　　CD TIME 0:12~

竹 用右手敲擊低音弦的根音。使用全部的4根弦，有節奏地彈奏！　　CD TIME 0:26~

松 這是點弦泛音樂句。用右手敲擊較左手把位高8度音的（較左手音高12琴格）琴格。　CD TIME 0:40~

本篇相關樂句…… 同時練習PART.1 P.84「機械式的旋律」經驗值會激增！

注意点 1　右手&左手

要把音切短來演奏出攻擊感！

截至目前為止，練習過的點弦樂句全部都是產生和弦感的「和弦點弦（旋律點弦）」。在和弦點弦之中，必須確實延長每個音，不過像本頁練習的「敲擊點弦」，其彈奏重點就變成要製造出攻擊感（圖1）。基本上，雙手都點弦之後，馬上離弦將音切短，這點很重要，要彈奏出清楚分明的連續樂句。一邊注意右手&左手的組合、節奏、點弦的攻擊感等，一邊用手指敲擊指板來演奏。

本頁的練習請先聆聽附屬CD的示範演奏，掌握住音色變化，不要光只看TAB譜就馬上開始練習。每個樂句都是重複相同的節奏，所以聽了示範演奏之後，應該就能立刻掌握住節奏感。在主樂句中，左手用食指點第三弦（根音），無名指以及小指點第二弦（5度音），右手用中指敲第一弦，用食指敲第二弦（照片①&④）。指順為：左手食指→左手無名指（或小指）→右手中指→右手食指，注意雙手組合很重要，小心避免節奏亂掉以及因手指指力不同所產生的音量差異，將自己操練到反射性地即能以機械性方式來彈奏【註】。

圖1 點弦的比較

・和弦點弦

點完弦的手指仍壓住琴格，在前音殘留的狀態下，點下一個音，製造出和弦感。

・敲擊點弦

點完弦的手指仍輕觸琴弦 藉以切斷每個音來點弦，製造出攻擊感。

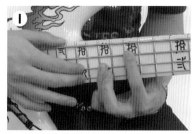

第1小節的把位。清楚彈奏很重要。

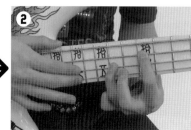

第2小節的指形。要流暢地移動。

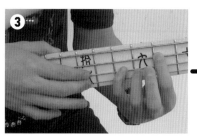

從第3小節開始，左手小指點第二弦。

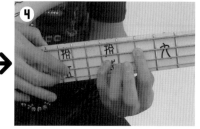

只有第4小節改變第一&二弦的指形。

注意点 2　右手&左手

用快速敲擊&離開來製造泛音！

松樂句是一邊壓第一&二弦，一邊用右手敲擊泛音點的點弦泛音樂句。在第1&2小節之中，第一&二弦第9格壓弦，然後用食指和中指交替在高8度音（＝較左手音高12琴格）上的第一&二弦第21格敲擊，製造出泛音。不過，在示範演奏裡，有時會敲擊低音弦側（主要是第17格）的泛音點，製造出不同音程的泛音，這點請注意（照片⑤～⑧）。點弦泛音是以指尖彈奏Slap的感覺，掌握「快速敲擊&離開」琴格的訣竅，就能發出漂亮的泛音聲音。

松樂句第1&2小節。壓住第一&二弦第9格……

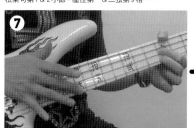

用右手快速敲擊第21格。手指也要迅速離開！

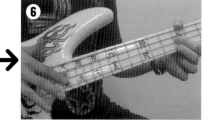

有時利用敲擊第17格……

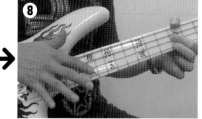

可以替泛音音程增添變化。

【以機械性方式來彈奏】想要機械性彈奏敲擊點弦，關鍵就在於該如何確實練就精準無誤地切斷點弦音。所以必須在一邊快速離弦，也能迅即停止弦的振動。

雙手連擊的破壞性攻擊！
第二擊

加入和弦的敲擊點弦

・用踏腳的方式正確掌握節奏！
・要用右手確實敲擊出重音！

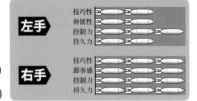

LEVEL 🔫🔫🔫🔫🔫

目標速度 ♩=142

示範演奏 🎵TRACK 41 (DISC1)
伴奏 🎵TRACK 41 (DISC2)

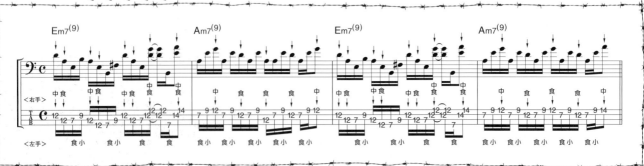

這個樂句的音符切割以及移弦比較複雜，請先聆聽附屬CD，將樂句內容融入腦海及身體裡。別忘了右手的點弦是樂句的重點，此外，當右手食指和中指同時點弦時，務必讓兩音的音量平均發聲。

彈不出主樂句者，先用下面的樂句修行吧！

梅 具有如吉他 Riff 般氣氛。彈奏時必須彈出節奏的律動感！　　　　　CD TIME 0:13~

竹 用右手彈奏雙音點弦，左手彈奏強力和弦（Power Chord）！　　　　　CD TIME 0:27~

松 由於左右手所用的是不規則指順的點弦，請先將樂句熟記在腦裡再練習。　　　CD TIME 0:42~

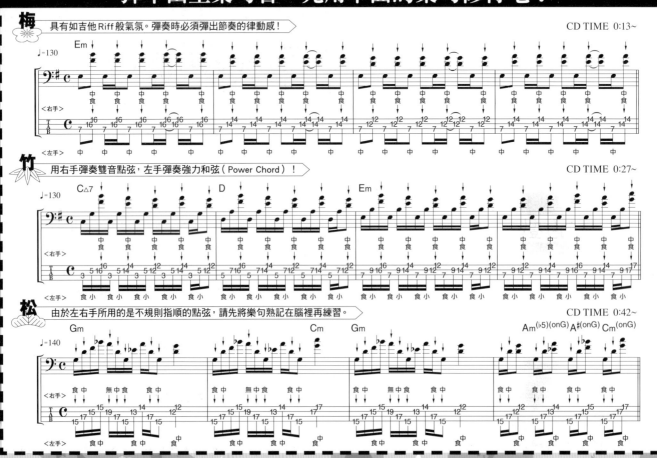

本篇相關樂句……同時練習 PART.1 P.84「機械式的旋律」經驗值會激增！

注意点 1　理論

要保持固定的踏腳動作
務必正確掌握節奏

敲擊點弦正如其名，屬於敲擊打擊樂器般的技巧，基本上以 16 Beat 的感覺居多。因此，彈奏者如果無法控制律動的話，樂句會「變差＝崩壞」。節奏感不好，也是所謂「節奏音癡【註】」者表演時，可以發現他們掌握節奏的踏腳動作（數拍）也很凌亂，因此請以 4 分音符的基準拍加入踏腳，用身體感受 16 分音符（圖1）。敲擊點弦乍看之下很複雜，不過只要確實一邊踏腳，一邊掌握好節奏，一定可以掌握好樂句整體的律動。

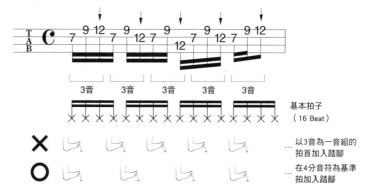

圖 1　用踏腳來數拍

・主樂句第 2 小節

3音　3音　3音　3音　3音

基本拍子（16 Beat）

× … 以 3 音為一音組的拍首加入踏腳

○ … 在 4 分音符為基準拍加入踏腳

如果是變化型的複合節奏風樂句，使用踏腳數拍若未掌握好數拍的基準更容易數亂拍子，必須特別注意。

注意点 2　右手&左手

務必用右手確實敲擊出重音！

聽取這個主樂句的示範演奏時，應該可以感受到強烈詭譎的節奏感。使用的琴格只有在第 7、9、12 格 3 個琴格裡移弦，但藉由複雜的切割節奏來演奏，就產生了如此強烈的衝擊感。樂句的重音全在右手，不過如果能先掌握樂句的抑揚頓挫，應該就可以演奏出接近示範演奏的感覺！第 2＆4 小節是將 16 分音符以 3 音一音組所切割出的複合節奏風。演奏時要注意到在每一音組的第 3 音加入右手點弦（照片①～④）。

第 2 小節第 3 音。用中指敲擊第一弦第 12 格。

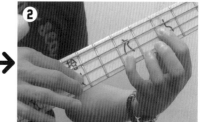

第 2 小節第 6 音。這裡是用食指點弦。

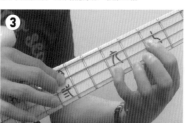

第 2 小節第 9 音。用食指敲擊第三弦第 12 格。

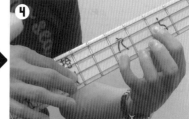

第 2 小節第 12 音。再次用食指點第二弦。

～專欄 27～
將軍的戲言

讓點弦聽起來清楚乾淨
介紹筆者的效果器設定

這裡來介紹筆者在點弦時，如何設定音色效果。一般而言，筆者多是使用綜合效果器，串接的順序是 compressor → Parametric Equalizer → chorus → delay → reverberation。Compressor 的設定稍微的破音效果，增加延音（事實上，不只點弦，任何聲音都一樣）。Equalizer 的設定是，強調高音，中音略高，低音大力切除。Chorus 的設定不要讓聲音過抖，要給人感受到寬闊的感覺。Delay 是將 delay time 設定在 314ms 附近，reverberation 如果讓 effect level 太大的話，聲音會變遠，所以不要加太深。最後，要請各位注意的重點是 Master volume。點弦原本就是音量容易變小的技巧，所以點弦

用的 patch 最好先稍微往上增加 volume。效果器會因所搭的 Bass Amp 不同而需調整設定值，請配合當下的情況，臨機應變來微調應對吧！為了能確實將自己拼命努力彈奏的樂句傳達到聽眾耳裡，也要用些心思學習聲音效果設定的功課上。

筆者也有在使用的 Boss GT-10B。一邊運用用貝士本身的原音，一邊製造出多姿多彩的聲音。

【節奏音癡】即使想精準地掌控好拍子，卻仍會或多或少地搶拍與拖拍的人。為了使節奏感變得更精準，擁有一對能精準辨識節奏的耳朵很重要，請注意將每日的演奏錄下來，反覆聆聽練習到能掌握精準的拍子為止。

總司令官 "Big Both Hand" 的逆襲

密集移弦的雙手點弦

・來挑戰變化的雙手吧！
・用左手小指確實進行悶音！

LEVEL

目標速度 ♩=145

示範演奏 TRACK 42 (DISC1)
伴奏 TRACK 42 (DISC2)

	技巧性				
左手	伸展性				
	控制力				
	持久力				
	技巧性				
右手	節奏感				
	控制力				
	持久力				

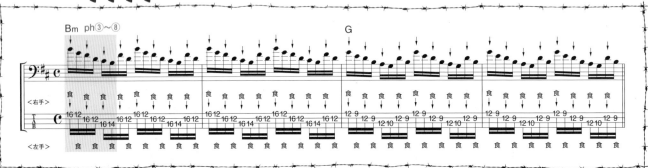

　雙手點弦的關鍵是使用左手小指，將第四～一弦悶音。這個樂句整體的把位移動非常激烈，要一邊看著雙手動作一邊演奏。此外，雙手要盡量強力敲擊指板，這點也很重要。

彈不出主樂句者，先用下面的樂句修行吧！

梅 使用E小調五聲音階，練習密集移弦的點弦。　　　　　　　　　　　　　　CD TIME 0:13~

竹 左手固定在第10格，將注意力集中在右手移弦！　　　　　　　　　　　　　CD TIME 0:28~

松 將第三弦第12格相對和弦根音D的5度音（A音）為對位音的巴哈風格樂風，要注意第4小節第1拍的右手跳弦。　　CD TIME 0:42~

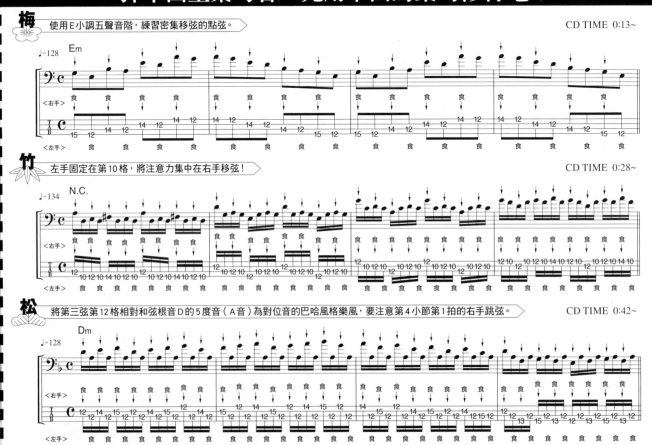

本篇相關樂句……同時練習PART.1 P.94「打破成規的鋼琴家」經驗值會激增！

注意点 1　右手&左手

如鋼琴般敲擊指板！雙手點弦

　　這裡提出的雙手點弦是在琴頸上反轉左手，雙手猶如彈鋼琴般敲擊指板的技巧。這種技巧的特色是左右交替敲擊來發出聲音，不像一般點弦使用的是勾弦和滑弦。因為是用手指敲擊指板，所以聲音與 Slap 音類似，可以營造出貝士獨特的氣氛。把位移動是以縱向移動為主而非橫向移動，這也是一項重點，各位一定要先記下來。

　　實際彈奏左頁練習樂句時，即使不刻意使用雙手，應該也可以用一般指形的點弦來彈奏吧？應該有讀者心裡有這樣疑問！那麼，為什麼不這麼做呢？答案就是因為要悶音。上下移弦激烈的點弦樂句，若使用一般指型，要一邊加上悶音，一邊演奏會非常辛苦。不過雙手點弦時，因沒有用到的左手小指朝向貝士的琴頭側，所以可以用小指來悶音（照片①&②）。習慣雙手點弦之後，可以任意控制小指的悶音，**也能動態調整聲音【註】**，可說是一石二鳥！請利用松竹梅樂句，先重複練習主樂句的第1小節吧（照片③&⑧）。

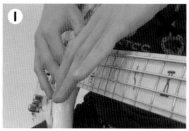

小指離弦，無法漂亮悶音。

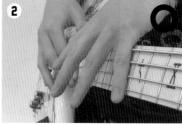

左手小指觸碰餘弦，可以確實悶音。

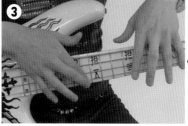

第1音是第一弦第16格的點弦。右手用2根手指擊弦。

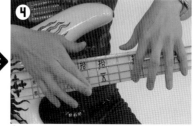

如彈奏鋼琴般，用左手食指敲擊第一弦第12格。

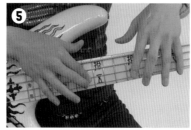

移動第二弦，用右手點第16格。

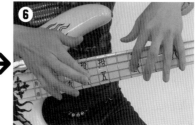

與之前的流程相同，用左手食指敲擊第二弦第12格。

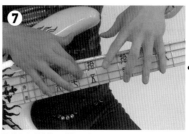

接著用右手點第三弦第16格……

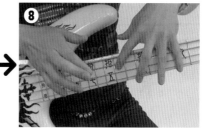

用左手食指敲擊第三弦第14格。

注意点 2　理論

在腦海裡記住把位流暢地移動手指

　　雙手點弦可以用左手小指加上悶音，漂亮地把聲音消乾淨，而且由於手指能大幅往上舉敲弦，所以可以發出較大的音量。不過若沒有確實掌握觸弦的位置，也容易發生雜音，這點請注意。主樂句的把位是右手固定，左手為密集變化（圖1）。首先要確實將左手的把位記起來，此外雙手都是按照每一次點弦來移弦，所以要讓指尖和手腕快速上下移動，因此從平常開始就要努力強化指力。

圖1 主樂句的把位

・第1&2小節

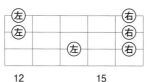

12　　　　　　15

・第3&4小節

9　　　　　　12

先瞭解左手只有在第三弦有位格變換，就比較容易記住了吧。

№.43

激鬥！Separate Style

雙手各自獨立的節奏性點弦

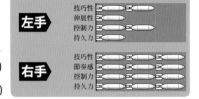

- ・務必正確讓雙手動作分離！
- ・事先記住音的區隔！

LEVEL 🔫🔫🔫🔫

目標速度 ♩=124

示範演奏 🎵TRACK 43 (DISC1)
伴奏 🎵TRACK 43 (DISC2)

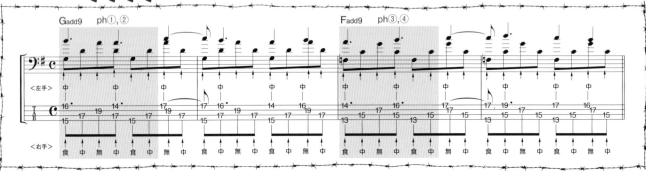

以右手食指、中指、無名指進行和弦點弦，左手彈奏旋律的點弦應用。因為右手和左手的節奏性（拍子）不同，可以先用單手來練習。之後再將雙手合在一起來完成樂句。

彈不出主樂句者，先用下面的樂句修行吧！

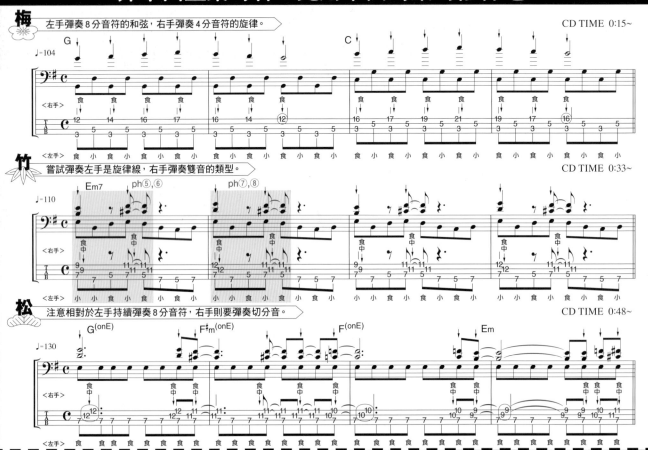

本篇相關樂句⋯⋯ 同時練習 PART.2 P.52「給你美麗的戰慄」經驗值會激增！

100

注意点 1　右手&左手
左右不同節奏拍子的節奏點弦

節奏點弦（Rhythmic Tapping）是左手和右手分別擔任不同角色的特殊點弦。其中一隻手彈奏和弦與節奏（和弦、琶音），另一隻手彈奏旋律，所以左右節奏不同【註】，難度非常高。與鼓手和鋼琴手不同的是，貝士手並不習慣雙手彈奏不同節奏，在習慣之前，其中之一的單手節奏應該常會被拉走，而無法將雙手節奏感分離吧！因此，最好先將右手和左手分開練習。在雙手都能記住各自的樂句之後，就可以開始將雙手合在一起進行練習（圖1）。

那麼接下來就來依照每隻手來解說主樂句。第1&2小節是右手食指負責第四弦第15格（根音）、中指是第三弦第17格（5度音）、無名指是第二弦第19格（9度音），以8分音符重複「根音→5度音→9度音→5度音」的彈奏流程。基本上，點弦後的手指在下一根手指壓弦之前不可離開，要持續延長聲音。第3&4小節，在維持相同的右手點弦指順，往琴頭側移動2個琴格（以第四弦第13格為根音）。別忘了要確實保持食指、中指、無名指的撥弦指順，分別在不同弦上點弦。

負責旋律的左手是將2小節當成一組，雖然第1&2小節及第3&4小節的旋律行進曲式（節奏）相同，但是把位完全不同。2小節之間的拍值如果以8分音符為計算基礎的話，會變成3個音（附點4分音符）→3個音（附點4分音符）→3個音（附點4分音符）→3個音（附點4分音符）→2個音（4分音符）→2個音（4分音符）。使用雙手巧妙地合奏和弦與旋律吧（照片①&④）。

圖1　節奏點弦的練習法

①先只練習右手（和弦）

②接著只練習左手的（旋律）

③雙手合在一起（節奏點弦）

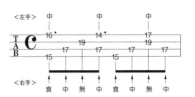

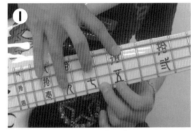

第1小節第1拍。一邊用右手彈奏和弦……

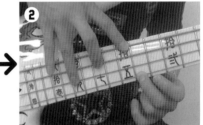

一邊用左手彈奏旋律。

第3小節中，右手向低把位方向移動2個琴格。

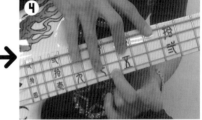

正確分開雙手的動作。

注意点 2　右手&左手
適當地區分雙手的角色來演奏點弦

在竹樂句中，左手使用第三&四弦彈奏旋律線，右手使用第一&二弦彈奏和弦（照片⑤～⑧）。左手只有彈奏第5格及第7格，卻因為移弦頻率非常高，而難以悶音。聲音或許多少有點爆烈，不過別太在意，先確實彈奏出旋律線。右手是用中指彈奏第一弦，食指同時點第二弦。各小節都是在第1拍前半拍，第2拍後半拍點出主旋律音，但是點弦之後，要將聲音延續4分音符，並且馬上加入8分休止符（休止符要確實將聲音停止）。你可以在心裡想著「左手是funky的節奏，右手要彈奏出具有攻擊感的聲音」。

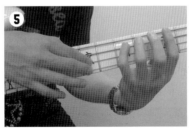

竹樂句第1小節第1拍。同時敲擊第一&二弦第9格。

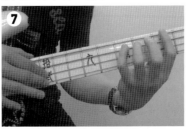

在第2小節第1拍中，點第一&二弦第12格。

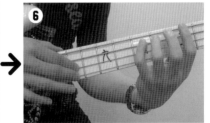

接著右手移到第11格，並且要注意左手的動作。

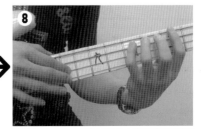

再次回到第11格。要注意右手在休止符時切掉旋律音的準度。

【左右節奏不同】同時進行二種不同事物很辛苦。為了使負責彈奏基礎節奏的手可以無意識地移動，要先重點式由單手練習開始進行，最後再合併兩手。

燃起熱情！魂之右手
第一擊

基礎右手練習

・有氣勢地演奏右手奏法！
・必須平均移動左手３根手指！

LEVEL 🔫🔫🔫

目標速度 ♩=146

示範演奏 🎵**TRACK 44** (DISC1)
伴奏 🎵**TRACK 44** (DISC2)

左手	
技巧性	
伸展性	
控制力	
持久力	

右手	
技巧性	
節奏感	
控制力	
持久力	

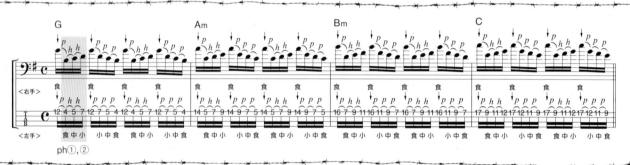

右手在第一弦上做移動及點弦的練習。關鍵在於右手能正確移動到要點弦的把位，所以先背好這個樂句所需點弦的把位（使用G大調音階）很重要。請精準彈奏搥弦與勾弦，一定要將連奏感彈得流暢！

彈不出主樂句者，先用下面的樂句修行吧！

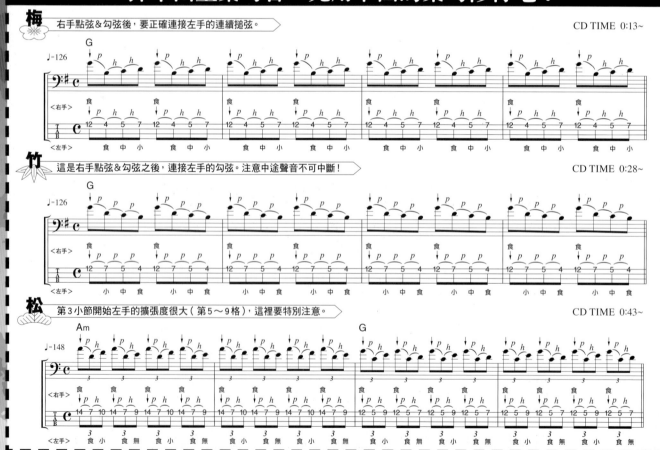

梅 右手點弦＆勾弦後，要正確連接左手的連續搥弦。 CD TIME 0:13~

竹 這是右手點弦＆勾弦之後，連接左手的勾弦。注意中途聲音不可中斷！ CD TIME 0:28~

松 第3小節開始左手的擴張度很大（第5～9格），這裡要特別注意。 CD TIME 0:43~

本篇相關樂句…… 同時練習PART.1 P.86「永遠的Side Jump or Job！」經驗值會激增！

注意点 1　✋ 左手

也需要左手壓弦力的右手奏法

相較於使用多根弦讓人聽到「聲響」的點弦，本樂句的右手奏法是在單一弦上進行，要讓人聽到「流動感」。右手奏法正如其名，通常是用右手擊弦，再藉由勾弦連接左手運指。與吉他相比，琴格間隔較寬的貝士，左手食指、中指、無名指、小指要做出更大的擴張指型（照片①&②）。累積基礎性練習，是鍛鍊指力不二法門，請一定要紮實地進行練習。

主樂句第1小節第1拍的左手。用食指按第一弦第4格，中指按第5格，小指按第7格。

用小指按第7格時，注意第4格的食指與第5格的中指不可離弦。

注意点 2　🎖 理論

記住第一弦上G大調音階各音的把位

主樂句的第1小節第1&2拍是本樂句進行模式的發展基礎。樂句的流程是第1拍用右手在第12格點弦→再勾弦彈奏左手食指已按好的第4格→以左手中指搥弦彈奏第5格→用左手小指搥弦彈奏第7格。第2拍是用右手點弦彈奏第12格→再勾弦彈奏剛剛左手小指未離弦的第7格→左手小指用勾弦彈奏左手中指按好的第5格→左手中指勾弦彈奏左手食指按的第4格，先讓雙手記住第1小節第1&2拍的動作。第2小節之後是密集的把位變換，必須仔細將第一弦上的G大調音階【註】把位先記在腦海裡，這點很重要（圖1）。

圖1　主樂句的把位　　　　　　　　　◎主音（G音）

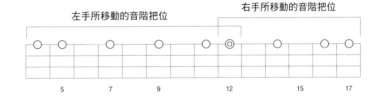

・G大調音階

左手所移動的音階把位　　　右手所移動的音階把位

5　　7　　9　　12　　15　　17

先瞭解左手是以3個音為一組把位移動單位，比較容易記住。

~專欄28~

將軍的戲言　有效驅動點弦音音量的手指用法

點弦因為出音容易變小，所以必須在手指用法上下功夫。觀看主樂句的譜面時，右手撥弦所標示的手指是食指，但是不要只用一根食指，而是在食指上加入中指，以2根手指撥弦，可以製造出更強力的聲音（照片③&④）。絕對不要只是漠然地用眼睛追逐譜面來練習，得先有「該怎麼做才能隨時呈現更高品質的演奏？」的靈活想法配合樂句隨機應變，適切改變手指用法。

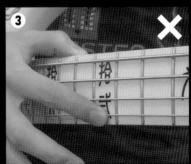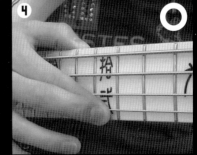

只用食指點弦音容易變小。

在食指上加入中指，可以更強力地擊弦。

【G大調音階】由根音、2nd、3rd、4th、5th、6th、7th等7個音構成的音階（當根音＝C的時候，為C音、D音、E音、F音、G音、A音、B音等7音），是爵士樂常用的一種基礎音階。

燃起熱情！魂之右手
第二擊

6連音的高速右手練習

 將軍的格言
・在右手點弦加入左手顫音（Trill）！
・確實分別使用右手的2根手指！

LEVEL 🔫🔫🔫🔫

目標速度 ♩=138

示範演奏 TRACK 45 (DISC1)
伴奏 TRACK 45 (DISC2)

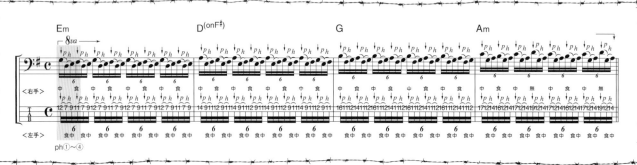

右手密集移動的點弦奏法。由於是6連音，所以得注意拍子的流暢和快速。第4小節裡，務必要正確掌握音階把位，以右手食指、中指、無名指等三根手指進行快速點弦！

彈不出主樂句者，先用下面的樂句修行吧！

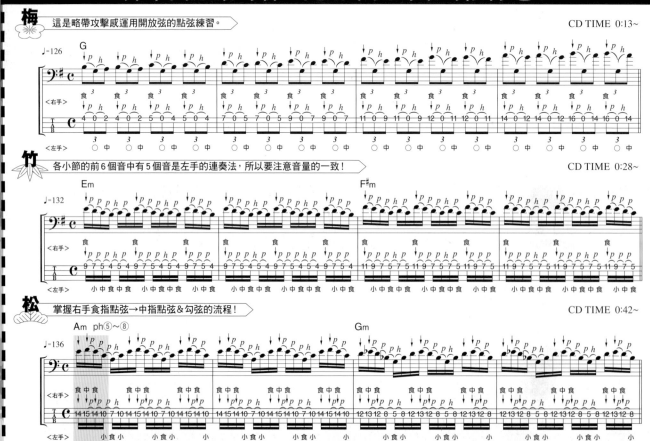

梅 這是略帶攻擊感運用開放弦的點弦練習。　　　　　CD TIME 0:13~

竹 各小節的前6個音中有5個音是左手的連奏法，所以要注意音量的一致！　　　　　CD TIME 0:28~

松 掌握右手食指點弦→中指點弦＆勾弦的流程！　　　　　CD TIME 0:42~

本篇相關樂句……　同時練習PART.1 P.92「小子，太普通可不行！之2」經驗值會激增！

注意点 1　右手&左手

在右手點弦之間
加入左手的顫音式連音奏法

　　這個主樂句的第1～3小節進行點弦動作的是右手食指和中指（照片①&④），第4小節是食指、中指、無名指，以特殊的右手奏法來演奏。從右手點弦開始之後之快速切換到左手的勾弦&搥弦，注意在6連音時要保持固定的「聲音密度【註】」。你可以在每拍加入踏腳，維持一定的節奏，同時在8分音符的時間點加入右手點弦之間，嵌入左手顫音。這是要提高身為「貝士選手」的潛力必須學會彈奏的樂句，因此一定要確實鍛鍊來提升雙手瞬間的爆發力。

第1小節第1拍。先用右手中指敲擊第一弦第12格。

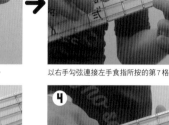

以右手勾弦連接左手食指所按的第7格。

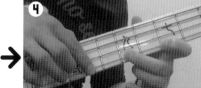

接著用左手中指在第9格搥弦。

這次以右手食指點第11格。

注意点 2　右手

運用2根右手手指的連奏點弦

　　搥弦和勾弦是不用右手撥弦來發音，所以在樂句裡可以給人連奏感（流暢度）。松樂句是運用右手2根手指彈奏搥弦和勾弦的連奏點弦，製作出流暢的旋律線（照片⑤～⑧）。第1小節是將16分音符分成「6音→6音→4音」等3個區塊，各區塊的前4音是連奏點弦。第1音點弦的右手食指要要持續壓弦，直到接下來中指點弦&勾弦結束為止。然後第4個音要以食指勾弦確實連接左手小指。要利用右手食指和中指，確實進行音與音的「銜接」。

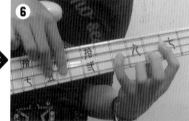

第1小節第1拍。右手食指在第14格點弦。

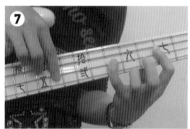

中指點弦時，食指還不可離弦。

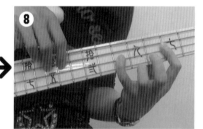

中指的勾弦，彈出食指所按的第14格音。

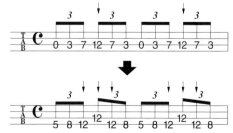

接著用食指勾弦連結左手小指。

～專欄29～

將軍的戲言

　　貝士和吉他的高速合奏可說是超絕系樂團的最高級的技巧之一。不過，以右手樂句來合奏時，必須注意到貝士的琴格比吉他寬，難以用與吉他相同的把位來彈奏貝士的右手奏法，因此可以試著加入上下移弦的把位變化（圖1）。如此一來，就能減輕左手的負擔，快速流暢地彈奏右手奏法。移弦時，要避免錯誤觸弦，與吉他一起高速合奏。

加入移弦，消除左手的負擔！
高速合奏樂句的正確作法

圖1　適合貝士的右手把位

吉他可以彈奏這種把位方式，但貝士卻不能。

改變成加入移弦動作的把位來彈奏！

【聲音密度】還不習慣6連音的人，即使可以在1拍內彈完6個音，拍點的準度及音量的平均度會不穩定。不能光用氣勢來彈奏，而是要正確掌握每個音的長度，這點很重要。

燃起熱情！魂之右手
第三擊

使用多弦的高難度右手點弦練習

 ・來挑戰伴隨著移弦的右手奏法吧！
・確實彈奏出開放弦！

LEVEL 🔫🔫🔫🔫　目標速度 ♩=142　示範演奏 **TRACK 46** (DISC1)　伴奏 **TRACK 46** (DISC2)

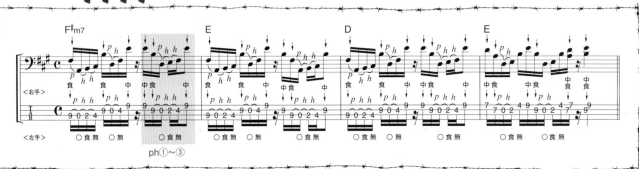

在第1～3小節裡，要注意16分音符的移弦時間點。右手會根據不同琴弦來改變點弦的手指。從第4小節開始，則變為從右手中指和食指的點弦連續動作開始彈奏。不要鬆懈，流暢地彈奏到最後的雙音和音吧！

彈不出主樂句者，先用下面的樂句修行吧！

梅 右手固定，只有左手移動把位。左手在第二弦演奏根音，第一弦是3度音。　　CD TIME 0:14～

竹 第一弦是右手點弦＆勾弦，第二弦只有左手的點弦發音。　　CD TIME 0:28～

松 先用左手壓好和弦指型，再用右手的點弦＆勾弦彈奏和弦！　　CD TIME 0:40～

本篇相關樂句……同時練習 PART.1 P.88「就是那個啦，創始老店的味道！」經驗值會激增！

注意点 1　🤚右手

伴隨著密集移弦的應用型右手奏法

　　前面介紹過的右手全部都是在單弦點弦，不過這裡要來挑戰多弦點弦。主樂句第1小節第1拍是第三弦，從第2拍開始是第二弦，從第2拍的最後移動到第一弦，第3＆4拍是第一弦和第二弦（照片①～③）。實際演奏時，要留意加入開放弦的勾弦＆搥弦時聲音容易變弱的問題。此外，還得注意右手點弦是重音，以及第3拍的拍首加入了16分休止符。請先聆聽附屬CD，將樂句記在腦海裡，並要分別善用右手的食指和中指，正確地移弦！

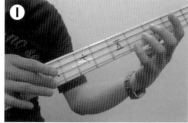

第3拍第1音是用中指點第一弦。

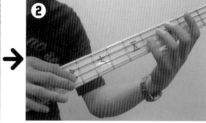

第2音是食指敲擊第二弦。

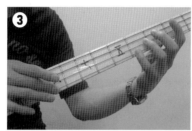

第4拍最後是再次用中指點第一弦。

注意点 2　🤚右手

為連接左手的和弦加入了右手的點弦

　　松樂句是以半拍爲一移弦的時間點，在左手按好和弦指型然後加了右手點弦的類型。第1＆2小節是用左手中指按第三弦第14格，食指按第二弦第13格，無名指按第一弦第15格（＝壓B△7【註】），右手食指點第三弦第16格，中指點第二弦第16格，無名指點第一弦第18格，中指點第二弦第16格，按照這樣的順序點弦（照片④～⑦）。指力較弱的右手無名指點弦以及右手的勾弦容易產生音量不足，所以要特別留意右手指的點弦動作。

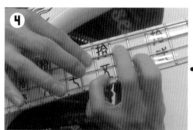

右手奏法的順序。首先，用食指敲擊第三弦。

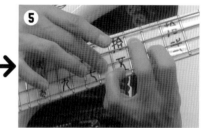

使用中指點第二弦。注意左手不可離弦！

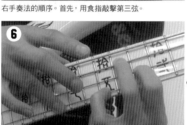

記住無名指要確實往上抬。

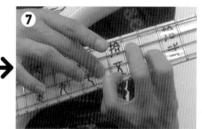

要再次用中指敲擊第二弦。

～專欄30～　將軍的戲言

使用「槓桿原理」穩定右手！點弦時要注意手指的放置方法

　　撥弦是根據彈弦的指尖（作用點）、放在拾音器上的拇指（施力點）以及接觸琴身的手臂（支點）等3點構成的「槓桿原理」而穩定。因此，如果手臂離開琴身的話，容易產生撥奏音音量不一致的問題。

　　這個原理無論是左手點弦或右手點弦都是共通的。在右手點弦時，右手拇指放在琴頸上，作為平衡點，也可以提供點弦的手指穩定的力量。此外，大量使用第一弦＆二弦的右手奏法樂句中，將拇指放在第三弦或第四弦上，如此一來就能同時進行餘弦悶音（照片⑧），可說是一石二鳥。

　　右手奏法中，點弦之後手指的移動方向也很重要。舉例來說，以右手食指點弦＆搥弦時，手指要向上挑弦的方向比較理想，而不是向下的方向。這個移動的方法可以增加右指的旋轉力以及穩定感，讓點弦＆勾弦音乾淨清楚。點弦是超絕貝士手「勝過吉他」的重要技巧之一，所以就算是任何細節，都要深入研究才行。

第一、二弦的點弦，右手拇指放在第三、四弦。如此一來，也可以將餘弦悶音。

【B△7】讀做「B Major 7th」，是由B音（根音）、D#音（3rd）、F#音（5th）、A#音（△7th）等4個音構成的和弦。

№.47

燃起熱情！魂之右手
第四擊

特殊交錯式左右手點弦練習

- ·來挑戰「交叉式右手奏法」的超絕技巧吧！
- ·使用廣幅的琴格！

LEVEL 🔫🔫🔫🔫🔫

目標速度 ♩＝158

示範演奏 🎵TRACK 47 (DISC1)

伴奏 🎵TRACK 47 (DISC2)

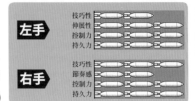

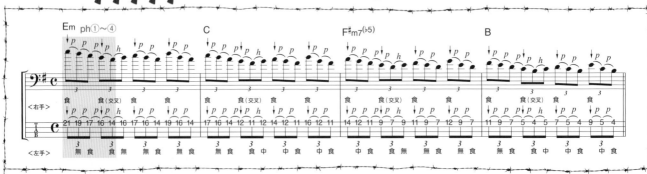

這是最詭譎的技巧「交叉式右手奏法」。從右手開始彈奏，在左手演奏時，右手追著左手，以手臂交叉的形狀來連接樂句。讓右手交叉，製造出只以左手4根手指無法覆蓋的寬廣音域樂句。

彈不出主樂句者，先用下面的樂句修行吧！

梅 以每拍一音的慢速時間點，做右手交叉點弦。　　　　　　CD TIME 0:12~

竹 接近雙手奏法的氣氛，以重視攻擊感的演奏為目標。　　　　CD TIME 0:23~

松 練習右手中指&食指的顫音（Trill）式右手奏法！　　　　CD TIME 0:37~

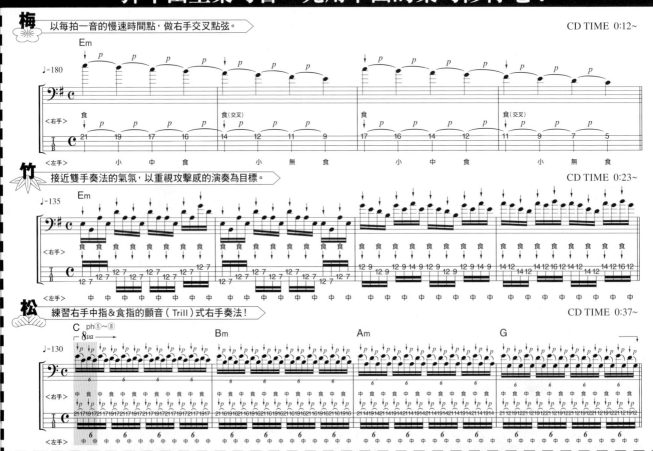

本篇相關樂句……同時練習 PART.2 P.54「提高低語聲之最強右手奏法！」經驗值會激增！

108

注意点 1　右手&左手

讓右手和左手交叉 使用廣幅的音格

　主樂句中，使用了詭譎技巧「交叉式右手奏法」。這種奏法正如其名，是一邊讓右手與左手交叉，一邊重複進行點弦的技巧（照片①～④）。實際的流程是，在點弦樂句中，右手跳過左手往低音部移動，之後左手再跳過右手往更低音部移動，然後右手再次越過左手……重複這樣的動作。像這樣在單一弦上從高音部到低音部廣泛地使用指板，所以比一般右手奏法樂句所使用的音域更寬廣。爲了要習慣讓右手與左手交叉，請先使用梅樂句來進行基礎練習吧！

第1小節第1&2拍。點弦後的食指……

在左手勾弦的同時，右手往第16格移動。

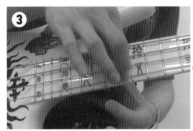
左手勾弦，連接到右手之後……

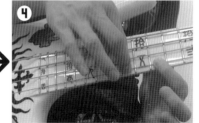
跳過右手，左手往第14格移動。

注意点 2　右手

運用右手顫音的超絕右手奏法

　Billy Sheehan的代表性技巧－高速右手奏法是在左手彈奏顫音（Trill）【註】時，快速加入右手點弦的技巧。松樂句與這種想法相反，是在右手的顫音之間加入左手（根音）。這種「顫音右手奏法」能否完美的關鍵在於右手捶弦&勾弦的速度，所以在用食指點第一弦第19格，用中指點第21格時，右指也要確實進行勾弦（照片⑤～⑧）。爲了能快速演奏右手點弦&勾弦，一定得經過相當程度的練習，各位必須有所覺悟，努力來修行！

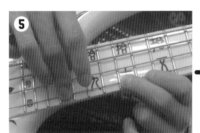
第1小節第1拍。首先以中指點第21格……

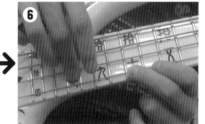
進行勾弦。手指確實勾起琴弦。

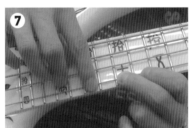
接著用食指敲第19格。

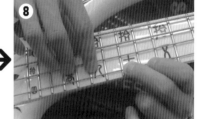
注意食指的勾弦音不要變弱。

～專欄31～ 將軍的戲言

　在樂器演奏中，技巧是「表現情感的手段」。想用聲音表現喜怒哀樂，就必須學會「添加表情」的技巧。也就是說，在自己的演奏中，如果有很多「表情」的話，就能傳送出大量的情感敘事。原本屬於節奏樂器的貝士有必要使用吉他性的技巧嗎？經常有人問我這個問題。不過，請各位想一想，爲什麼搖滾樂會誕生？搖滾不就是打破對既有音樂的印象而誕生的嗎？大多數的音樂人都不想過著平凡的生活，希望與眾不同。不過，當開始接觸音樂時，很多人會落入貝士既有的定位窠臼（只彈奏節奏等）。在平凡的演奏中，絕對無法產生讓人驚豔的聲音。試著展開其他演奏者沒做過的冒險，才能

給目標成為超絕貝士手的人…… 來自作者MASAKI的提醒

製造出新的聲音。希望成為技巧派貝士手的各位讀者們，對自己有信心。時代真的在轉變，用你們的個性來創造出下一個世代的音樂場景吧！因為「技巧是你們的好朋友！」。

想成為超絕貝士手的人，不要墨守成規，必須隨時保持一顆冒險之心。

【顫音】重複數次捶弦&勾弦的技巧。雖然快速移動手指很重要，但相較於捶弦音，勾弦音容易變小聲，所以務必讓手指得確實將弦勾起。

具有多種技巧的最終目標
關於本書的綜合練習曲

　　由於本書是「入伍篇」所以綜合練習曲也設定在比較簡單的程度。「那是我的初戀……地獄（梅綜合練習曲）」是以各種8 Beat演奏為主題，左手很少有複雜的地方。因此希望各位能把精神集中在右手，確實掌握住可以製造出節奏的撥弦技巧。

　　在「熱氣地獄澡堂」（竹綜合練習曲）之中，挑戰具有魅力的旋律彈奏。由於這是快節奏的shuffle，彈奏的節奏容易過快，所以要仔細處理，這點很重要。

　　「綻放地獄之花」（松綜合練習曲）是最後的練習曲，還找了一些音樂人進錄音室錄音。鼓是由LUNA SEA的真矢負責，吉他是橫關敦負責彈奏，二人都展現了充滿個性的演奏。3指撥弦

奏法、點弦、Slap等MASAKI全部的技巧都出現在這整篇的樂曲中，希望各位能學到技巧性彈奏的有效「用法」。請以「具有原創性的演奏者」而不是「善於模仿的演奏者」為目標，仔細地來練習吧！

在地獄系列的綜合練習曲中，每次都有知名的音樂人來參與，這次請到真矢以及橫關 敦先生，替樂曲增添不少風采。

參與「綻放地獄之花」錄音的工作人員

Guitar：ATSUSHI YOKOZEKI
Drums：SHINYA

Producer：
YORIMASA HISATAKE（MIT GATHERING / IRON SHOCK）

Recording & Mixing Engineer：
ATSUSHI YAMAGUCH（MIT STUDIO）

Recording & Mixing Studio：MIT STUDIO

電擊

地獄島大逃亡

【綜合練習曲】

以地獄貝士手身份持續戰鬥的各位，這是最後的任務。

分成「梅竹松」3種程度的3首綜合練習曲正等著你來挑戰。

你能完整彈奏一整首曲子嗎？

還是半途而廢，丟兵棄甲呢？

用上身為貝士手的所有能力，來戰勝這3個巨大的目標吧！

那麼，架好你的貝士，現在馬上出擊吧！

那是我的初戀⋯⋯地獄

梅綜合練習曲

 ·培養完奏一首曲子的能力!

示範演奏 TRACK 48 (DISC1)
伴奏 TRACK 48 (DISC2)

LEVEL

目標速度 ♩＝124

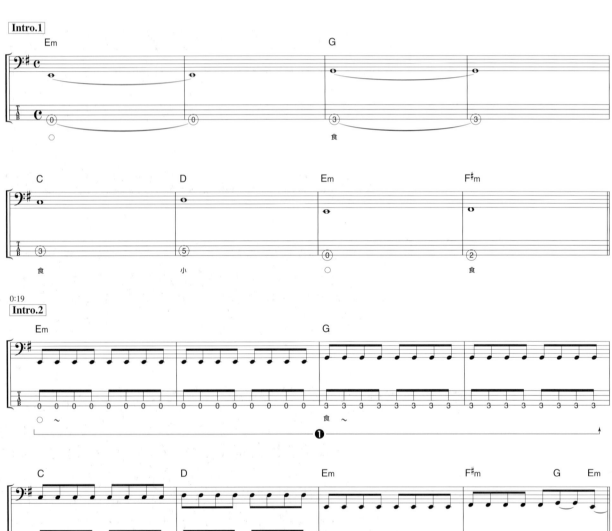

❶ 用單指奏法彈奏 8 Beat。撥弦時不要加上悶音。　彈不出來的人回到 P.10 GO！
❷ 2 指撥弦奏法樂句。要注意移弦！　彈不出來的人回到 P.18 GO！

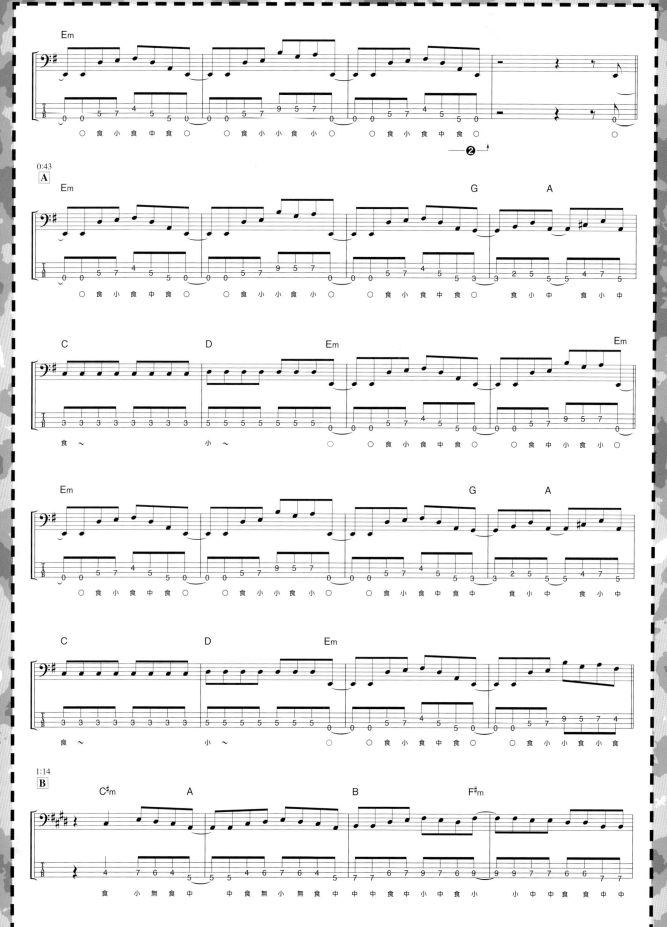

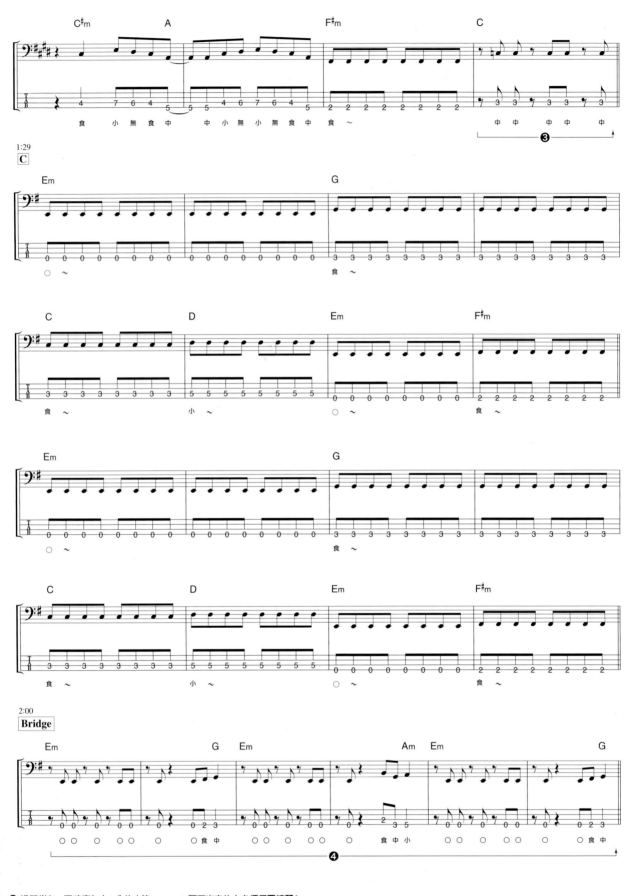

❸ 過門樂句。要確實加上8分休止符。　彈不出來的人必須反覆練習！

❹ 小節一開始加入了8分休止符，要避免節奏凌亂！　彈不出來的人必須反覆練習！

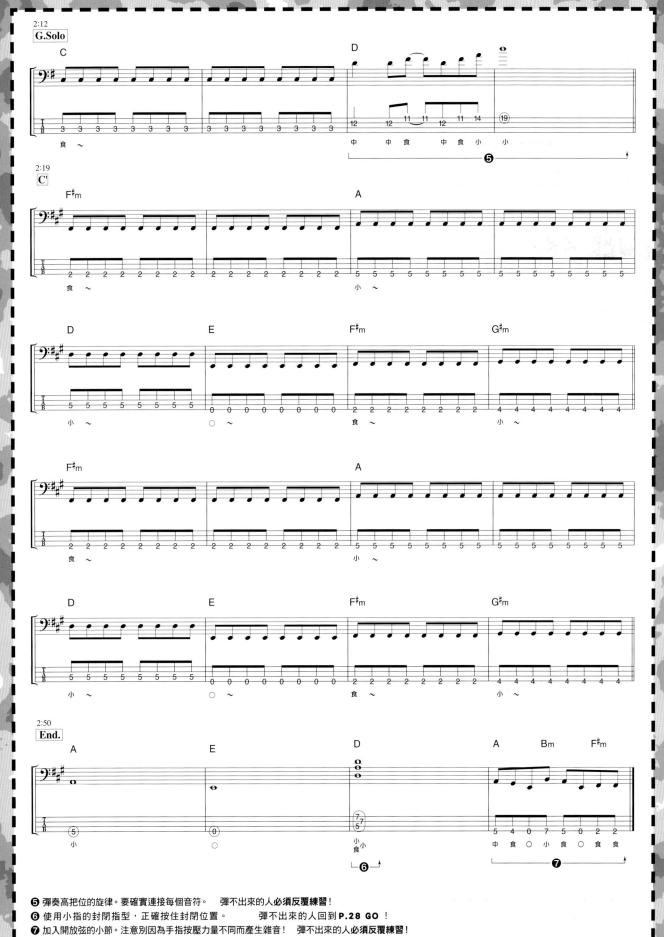

❺ 彈奏高把位的旋律。要確實連接每個音符。　　彈不出來的人必須反覆練習！
❻ 使用小指的封閉指型，正確按住封閉位置。　　彈不出來的人回到 **P.28 GO**！
❼ 加入開放弦的小節。注意別因為手指按壓力量不同而產生雜音！　　彈不出來的人必須反覆練習！

熱氣地獄澡堂

竹綜合練習曲

· 完全戰勝高速演奏吧！

示範演奏 TRACK 49 (DISC1)
伴奏 TRACK 49 (DISC2)

目標速度 ♩＝198

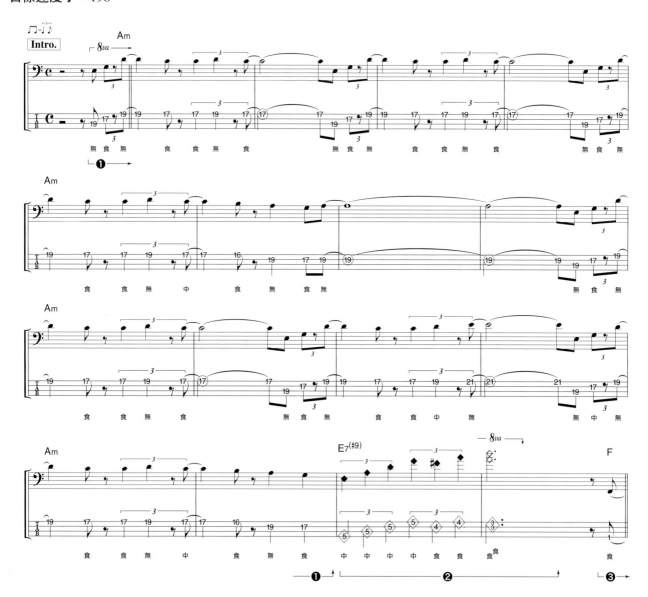

❶ 彈奏高把位的旋律。與吉他的合奏，要掌握好節奏的拍點。　彈不出來的人必須反覆練習！
❷ 使用了第四～第一弦的泛音演奏。要注意2拍3連音的拍子準確！　彈不出來的人必須反覆練習！
❸ 由4 Beat構成的Running Bass。彈奏出流暢的節奏。　彈不出來的人必須反覆練習！

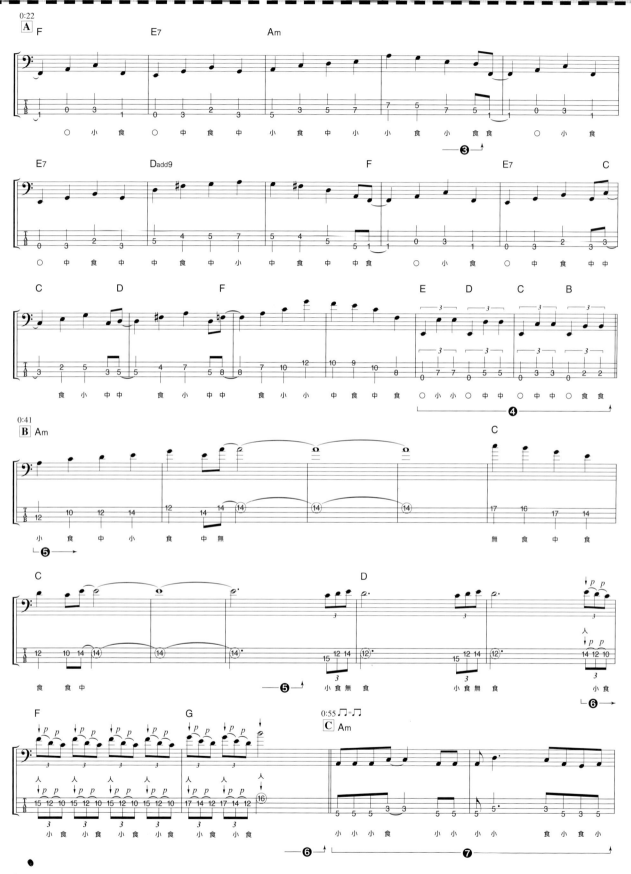

❹ 加入開放弦的2拍3連音。要流暢地移動左手！　彈不出來的人**必須反覆練習**！

❺ 彈奏旋律。務必要注意跳躍的節奏！　　彈不出來的人回到 **P.24 GO**！

❻ 右手點弦樂句。注意搥弦和勾弦的發音不可變弱　　彈不出來的人回到 **P.102 GO**！

❼ 由於是與 Guitar 一致的 Riff，所以要彈奏出與吉他的一體感。　彈不出來的人**必須反覆練習**！

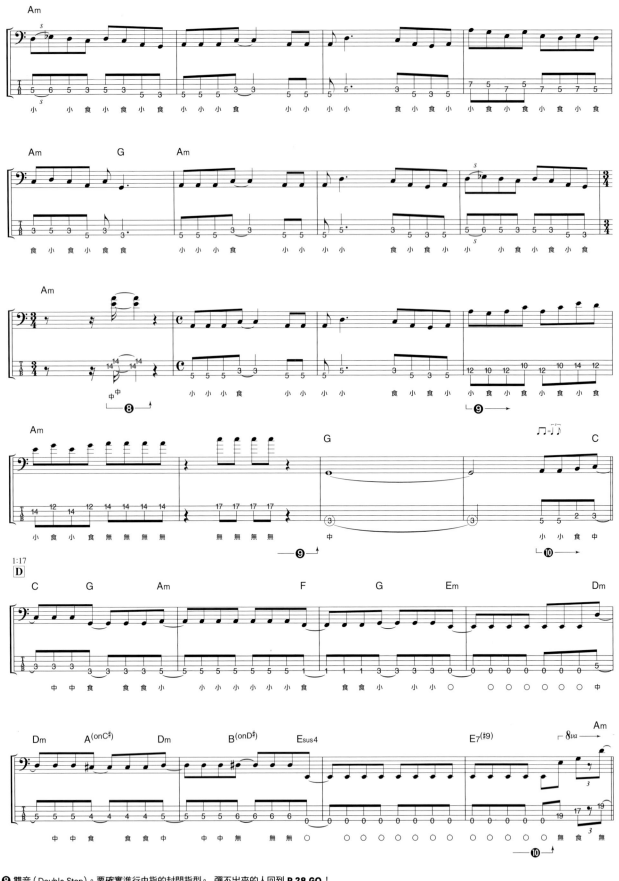

⑧ 雙音（Double Stop）。要確實進行中指的封閉指型。 彈不出來的人回到 **P.28 GO**！

⑨ 這是與吉他的合奏，要仔細相互配合。 彈不出來的人**必須反覆練習**！

⑩ 正確配合Shuffle，彈奏出跳躍感。 彈不出來的人回到 **P.24 GO**！

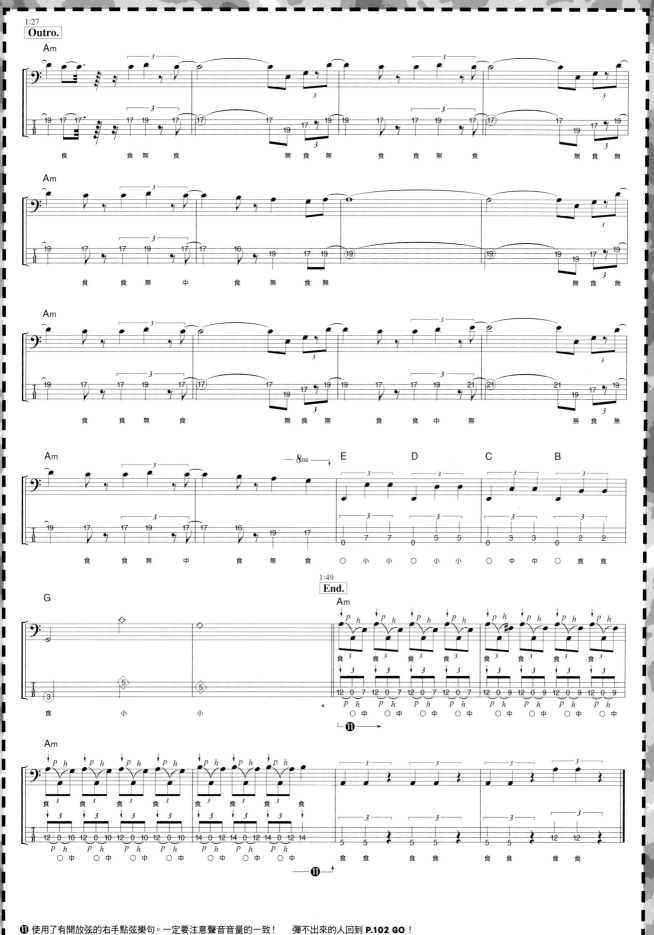

⓫ 使用了有開放弦的右手點弦樂句。一定要注意聲音音量的一致！　彈不出來的人回到 P.102 GO！

綻放地獄之花

松綜合練習曲

 ·這是最後的試煉……賭上性命來挑戰吧！

LEVEL

示範演奏 **TRACK 50** (DISC1)
伴奏 **TRACK 50** (DISC2)

目標速度 ♩=154

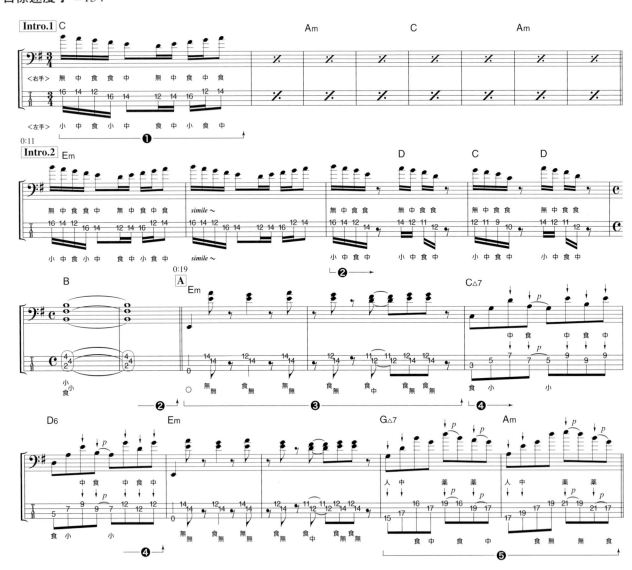

❶ 3 指撥弦奏法＋2 指撥弦奏法的混合撥弦。注意使用不同撥弦法的切換時機！　彈不出來的人回到 **P.66 GO**！
❷ 使用食指掃弦奏法與吉他合奏的樂句。要注意休止符。　　彈不出來的人回到 **P.60 GO**！
❸ 和弦奏法。務必要確實進行封閉指型！　彈不出來的人回到 **P.28 GO**！
❹ 左手點根音右手點旋律。注意讓根音確實發聲。　彈不出來的人回到 **P.88 GO**！
❺ 右手點根音左手點弦律。確實彈奏出右手無名指的點弦。　彈不出來的人回到 **P.90 GO**！

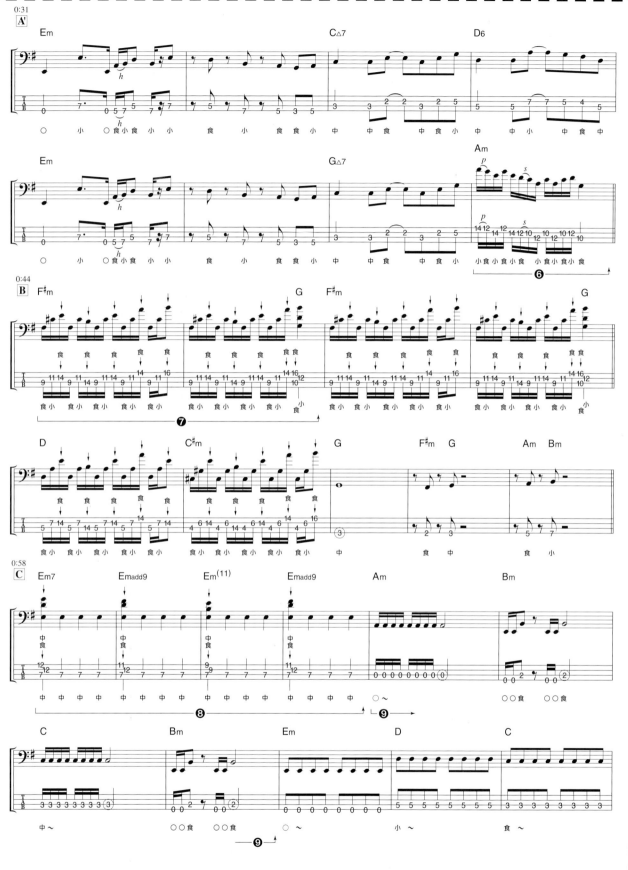

❻ 使用勾弦與滑弦的五聲音階樂句。以流暢的演奏為目標！ 彈不出來的人必須反覆練習！

❼ 敲擊點弦。緊密地彈奏每個音。　彈不出來的人回到 **P.94 GO**！

❽ 節奏點弦。用左手點根音，同時要用右手點和弦組成音。　彈不出來的人回到 **P.100 GO**！

❾ 以 3 指撥弦奏法彈奏 16 分音符，確實搭配吉他的節奏。　彈不出來的人回到 **P.58 GO**！

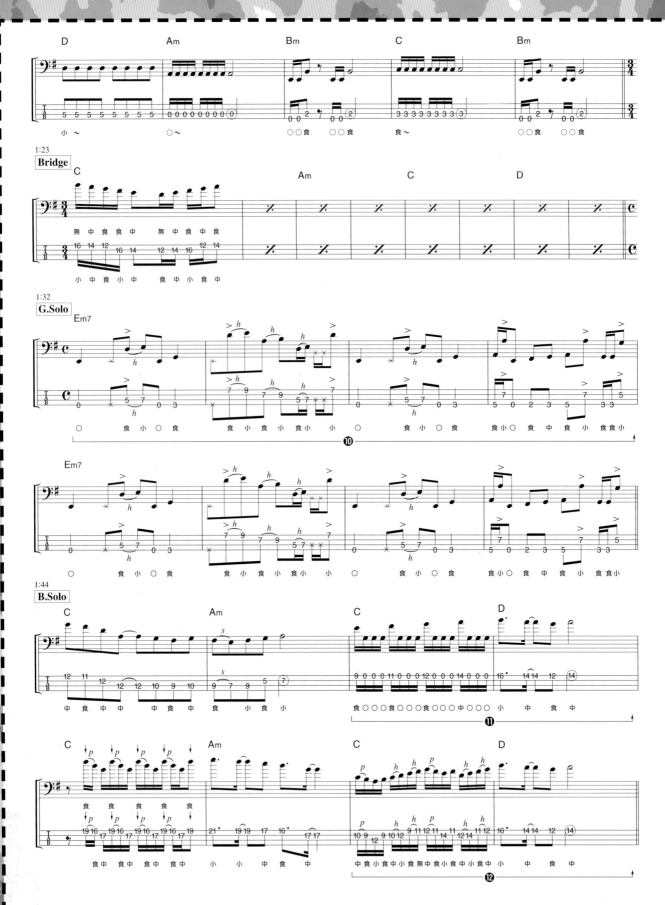

⑩ Slap 樂句。巧妙地使用搥弦，製造出律動感。 彈不出來的人回到 **P.42 GO**！

⑪ 3 指撥弦奏法的顫音樂句。一定要確實彈奏出拍首的重音。彈不出來的人回到 **P.58 GO**！

⑫ 使用了勾弦＆搥弦的連奏。要流暢地移弦。 彈不出來的人 **必須反覆練習**！

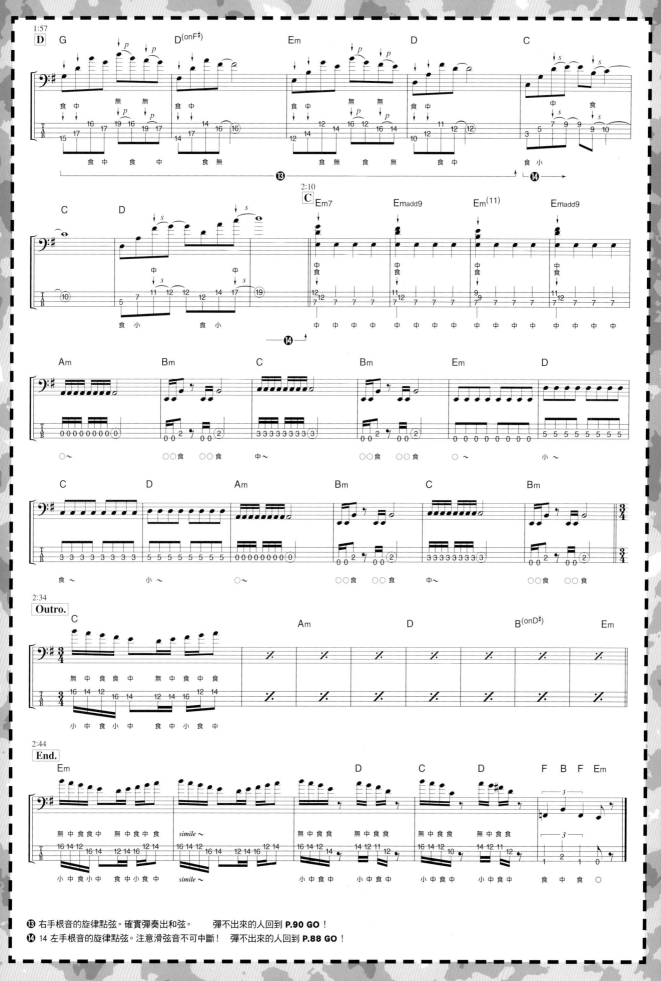

⑬ 右手根音的旋律點弦。確實彈奏出和弦。　　彈不出來的人回到 **P.90 GO**！

⑭ 14 左手根音的旋律點弦。注意滑弦音不可中斷！　彈不出來的人回到 **P.88 GO**！

地獄的
休息時間

關鍵在具有客觀的角度！
關於本書正確的練習方法

讀者之中，可能有不使用伴奏音樂以及節拍器來練習本書樂句的人。在這種狀態下雖可以彈奏出樂句，並無法掌握技巧真正的意義。使用伴奏音樂，並且將自己的演奏錄音下來，才算是開始學習到地獄的技巧。將自己的演奏錄音，並重複聆聽，通常可以察覺到微妙的雜音，或是沒有清楚發音的地方。事實上，筆者本身在進行本書的錄音時，比原本預期更辛苦。這次有很多速度慢，具有「空間」的樂句，與過去地獄系列製作的快速樂句相比，雜音會變得很明顯。因此，必須花費心思在餘弦悶音上。在平日的練習中，加入「把自己的演奏錄下來」這個項目，就能清楚掌握自己的問題，說不定會發現原來自己的實力很差，

而受到很大的打擊，不過瞭解演奏要改善的問題，才能有效率地提昇程度。本書雖然是「入伍篇」，卻不像大家想的可以「輕鬆」學會喔！請好好運用伴奏音樂以及MIDI檔案來踏實地磨練自我技巧吧！

筆者錄音時使用的DAW軟體CUBASE 5。像這樣
使用PC也可以用少少的預算來完成錄音工作。

給從地獄戰場生還的人
～終曲～

　　各位讀者，你是用何種觀點在看待其他的貝士手呢？是不是以嚴厲的批判家角度來檢視彈奏的缺點呢？原本音樂就是種彈奏者與聽眾可以同享歡樂的東西，而不是用來打分數的。不過如果過度依賴技巧的話，就會容易把音樂當作「數學」般，希望得到好分數。運動選手的技術能力高低很重要，因必須藉由比賽取得第一，以拿到通往奧林匹克等大型比賽及專業世界的門票。但是音樂的重點在於「心」，演奏者本身如果無法樂在音樂，就無法掌握住聽眾的「心」。正因如此，希望各位要成為貝士的愛好者而不是批判家。

　　本書說明的多指奏法以及點弦等技巧難度非常高，因此即便將程度降到最簡單，也仍然不容易。不過如果藉由本書，讓各位可以確實站穩研究超絕彈奏的起點，「達到自己目標」的話，我將深感榮幸。

　　各位應該有夢想吧！光是擁有夢想就可說是一種龐大的財產了！

作者檔案

MASAKI

1993 年參與 JACKS' N' JOKER（BMG Victor）出道，該樂團解散之後，加入 SHY BLUE（SONY Record），於 1997 年參加動畫金屬樂（SONY～AVEX～VAP），造成轟動，一時之間吹起旋風。同時期邀請 Pink Lady 的未唯（mie）加入，展開動畫金屬樂‧淑女的活動。2002 年起，與元聖飢魔 II 的 LUKE 篁、雷電湯澤組成三人樂團 CANTA（VAP Record）。另外，其他活動也相當豐富，錄音部分替早安少女、藤本貴美、上戶彩、相川七瀬、Marty Friedman、AKB48 等伴奏，現場演奏部分替 Carmine Appice、John Petrucci 等海外藝人伴奏，電視部分有 TUNNELS、大江千里，非常活躍。因此在 1999 年與櫻井哲夫、菅沼孝三、五十嵐公太、西山毅等人發行了「MODERN DAY CROSSOVER」（德間 JAPAN），及 2006 年與 T.M. Stevens、樋口宗孝、雷電湯澤、神保彩、Soultoul、長谷川浩二、KATSUJI、淳士、山本恭司、Marty Friedman、LUKE 篁、DAITA、CIRCUIT.V.PANTHER、YUKI、Syu 等發行「UNIVERSAL SYNDICATE」（AVEX）這二張集活動之大成的 Solo 專輯。現在與「超絕地獄訓練所」各系列的作者一起組成的「地獄四重奏」也十分活躍。

作者網站：http://www.masaking.com

地獄族譜 超絶系教材『超絶地獄訓練所』系列介紹

吉他篇

教材（附CD）

『超絶吉他地獄訓練所』
定價:500
附:電吉他有聲教材

『超絶吉他地獄訓練所
愛和昇天技巧強化篇』2
定價:560
附:電吉他有聲教材

『超絶吉他地獄訓練所
叛逆入伍篇』
定價:500
附:電吉他有聲教材2CD

教材（附DVD）

『超絶吉他地獄訓練所
用家中電視體驗驚速DVD篇』
中文版未發行

曲集（附CD）

『超絶吉他地獄訓練所
暴走的古典名曲篇』
中文版未發行

『超絶吉他地獄訓練所
戰鬥吧!遊戲音樂篇』
中文版未發行

貝士篇

教材（附CD）

『超絶貝士地獄訓練所』
定價:560
附:電貝士有聲教材CD

『超絶貝士地獄訓練所
決死的入伍篇』
定價:500
附:電貝士有聲教材2CD

教材（附DVD）

『超絶貝士地獄訓練所
用凶速DVD執行特殺DIE
侵略篇』
中文版未發行

曲集（附CD）

『超絶貝士地獄訓練所
破壞與重生的古典名曲篇』
中文版未發行

鼓篇

教材（附CD）

『超絶鼓技地獄訓練所』
定價:560
附:有聲教材CD

教材（附DVD）

『超絶鼓技地獄訓練所
用狂速DVD突破極限!篇』
中文版未發行

主唱篇

教材（附CD）

『超絶歌唱地獄訓練所』
定價:500
附:演唱示範＋伴奏CD

鍵盤篇

教材（附CD）

『超絶鍵盤地獄訓練所』
中文版未發行

地獄系列最新資訊每日更新中!

超絶地獄訓練所 BLOG

http://www.rittor-music.co.jp/blog/jigoku/

收錄230個超絕系譜例練習！

BASS MAGAZINE

BIT貝士講師

MASAKI 著

翻譯／吳嘉芳

史上最兇暴的訓練！

超絕貝士地獄訓練所

帶你進入史上最兇暴的訓練

1 CD INCLUDED

全年齡 全年齡適用

Rittor Music

本書收錄
大量技巧派
超絕樂句

典絃音樂文化國際事業有限公司

定價 560元

超絕貝士地獄訓練所

Animetal CANTA
BIT Bass講師

MASAKI 著

收錄230個譜例練習！

Loud 系鼓樂譜例、練習收錄192個練習！

Rhythm&
Drums
magazine

SUNS OWL
PIT《鼓科》講師

GO 著
翻譯／丁嘉瑩

鼓手啊、挑戰自己的極限吧！

超絕鼓技地獄訓練所

帶你跨越鼓技極限的地獄訓練

RittorMusic

1 INCLUDED
CD
收錄示範演奏＋卡拉OK版

全年齡
全年齡適用

這本教學手冊之中
收錄眾多技巧性的
絕妙樂章

典絃音樂文化國際事業有限公司

定價
560元

超絕鼓技地獄訓練所

PIT 鼓科講師
GO 著

收錄192個超絕練習！

收錄240個速彈練習！

Guitar magazine

GIT-DX 超速彈吉他講師

小林信一　著

翻譯／蕭良悌 孫宇虹 蘇小雲

1 CD INCLUDED

挑戰史上最狂超絕吉他樂句！

超絕吉他地獄訓練所

全年齡
全年齡適用

本書收錄
大量技巧
超絕吉他

定價
500元

RittorMusic

典絃音樂文化國際事業有限公司

超絕吉他地獄訓練所 1

收錄240個速彈練習！
GIT-DX 超速彈吉他講師
小林信一 著

收錄示範演奏＋配樂Kala
挑戰史上最狂超絕吉他樂句！！

超絕吉他地獄訓練所2

收錄240個速彈練習！
最終地獄訓練大練習曲！
小林信一 著

收錄示範演奏＋配樂Kala
地獄第二彈、技巧更強化特訓！！

造音工廠有聲教材-電貝士

超絕貝士地獄訓練所
決死入伍篇

發行人/簡彙杰

翻譯/吳嘉芳　校訂/簡彙杰

編輯部

總編輯/簡彙杰

美術編輯/許立人

樂譜編輯/洪一鳴　行政助理/張敬梅

發行所/典絃音樂文化國際事業有限公司

地址/台北市金門街1-2號1樓

登記證/北市建商字第428927號

聯絡處/251 新北市淡水區民族路10-3號6樓

電話/+886-2-2624-2316　傳真/+886-2-2809-1078

印刷工程/沈氏藝術印刷股份有限公司

定價/每本新台幣五百元整（NT＄500.）

掛號郵資/每本新台幣四十元整（NT＄40.）

郵政劃撥/19471814　戶名/典絃音樂文化國際事業有限公司

出版日期/2011年4月初版

◎本書中所有歌曲均已獲得合法之使用授權，

所有文字、影像、聲音、圖片及圖形、插畫等之著作權均屬於【典絃音樂文化國際事業有限公司】所有，

任何未經本公司同意之翻印、盜版及取材之行為必定依法追究。

※本書如有毀損、缺頁或裝訂錯誤請寄回退換！

Copyright © 2010 MASAKI
All rights reserved.
Original edition published in Japanese by Rittor Music, Inc.

OverTop
Music Publishing

典絃音樂文化國際事業有限公司

電話/886-2-2624-2316　　　　傳真/886-2-2809-1078

親愛的音樂愛好者您好：

　　很高興與你們分享吉他的各種訊息，現在，請您主動出擊，告訴我們您的吉他學習經驗，首先，就從 **超絕貝士地獄訓練所–決死入伍篇** 的意見調查開始吧！我們誠懇的希望能更接近您的想法，問題不免俗套，但請鉅細靡遺的盡情發表您對 **超絕貝士地獄訓練所–決死入伍篇** 的心得。也希望舊讀者們能不斷提供意見，與我們密切交流！

● 您由何處得知 **超絕貝士地獄訓練所–決死入伍篇** ？

　　□老師推薦 ＿＿＿＿＿＿＿＿（指導老師大名、電話）　　　□同學推薦

　　□社團團體購買　　□社團推薦　　□樂器行推薦　　□逛書店

　　□網路 ＿＿＿＿＿＿＿＿（網站名稱）

● 您由何處購得 **超絕貝士地獄訓練所–決死入伍篇** ？

　　□書局 ＿＿＿＿＿＿　　□ 樂器行 ＿＿＿＿＿＿　　　□社團　　□劃撥

● **超絕貝士地獄訓練所–決死入伍篇** 書中您最有興趣的部份是？（請簡述）

　　＿＿＿＿＿＿＿＿＿＿＿＿＿＿＿＿＿＿＿＿＿＿＿＿＿＿＿＿＿＿＿＿

　　＿＿＿＿＿＿＿＿＿＿＿＿＿＿＿＿＿＿＿＿＿＿＿＿＿＿＿＿＿＿＿＿

● 您學習 吉他 有多長時間？

　　＿＿＿＿＿＿＿＿＿＿＿＿＿＿＿＿＿＿＿＿＿＿＿＿＿＿＿＿＿＿＿＿

● 在 **超絕貝士地獄訓練所–決死入伍篇** 中的版面編排如何？□活潑 □清晰 □呆板 □創新 □擁擠

● 您希望 典絃 能出版哪種音樂書籍？（請簡述）

　　＿＿＿＿＿＿＿＿＿＿＿＿＿＿＿＿＿＿＿＿＿＿＿＿＿＿＿＿＿＿＿＿

　　＿＿＿＿＿＿＿＿＿＿＿＿＿＿＿＿＿＿＿＿＿＿＿＿＿＿＿＿＿＿＿＿

　　＿＿＿＿＿＿＿＿＿＿＿＿＿＿＿＿＿＿＿＿＿＿＿＿＿＿＿＿＿＿＿＿

● 您是否購買過 典絃 所出版的其他音樂叢書？（請寫書名）

　　＿＿＿＿＿＿＿＿＿＿＿＿＿＿＿＿＿＿＿＿＿＿＿＿＿＿＿＿＿＿＿＿

　　＿＿＿＿＿＿＿＿＿＿＿＿＿＿＿＿＿＿＿＿＿＿＿＿＿＿＿＿＿＿＿＿

　　＿＿＿＿＿＿＿＿＿＿＿＿＿＿＿＿＿＿＿＿＿＿＿＿＿＿＿＿＿＿＿＿

● 您對 **超絕貝士地獄訓練所–決死入伍篇** 的綜合建議：

　　＿＿＿＿＿＿＿＿＿＿＿＿＿＿＿＿＿＿＿＿＿＿＿＿＿＿＿＿＿＿＿＿

　　＿＿＿＿＿＿＿＿＿＿＿＿＿＿＿＿＿＿＿＿＿＿＿＿＿＿＿＿＿＿＿＿

　　＿＿＿＿＿＿＿＿＿＿＿＿＿＿＿＿＿＿＿＿＿＿＿＿＿＿＿＿＿＿＿＿

　　＿＿＿＿＿＿＿＿＿＿＿＿＿＿＿＿＿＿＿＿＿＿＿＿＿＿＿＿＿＿＿＿

　　＿＿＿＿＿＿＿＿＿＿＿＿＿＿＿＿＿＿＿＿＿＿＿＿＿＿＿＿＿＿＿＿

由此用膠帶貼上

請您詳細填寫此份問卷，並剪下 **傳真至** 02-2809-1078，

或 **免貼郵票寄回** 〝典絃音樂文化國際事業有限公司〞。

廣　告　回　函
台灣北區郵政管理局登記證
北　台　字　第　8　9　5　2　號
免　貼　郵　票

TO：251

新北市淡水區民族路10-3號6樓

典絃音樂文化國際事業有限公司

Tapping Guy的〝X〞檔案　　　　　　　　（請您用正楷詳細填寫以下資料）

您是 □新會員 □舊會員，您是否曾寄過典絃回函 □是 □否

姓名：＿＿＿＿＿＿＿＿ 年齡：＿＿＿ 性別：□男 □女 生日：＿＿＿年＿＿＿月＿＿＿日

教育程度：□國中 □高中職 □五專 □二專 □大學 □研究所

職業：＿＿＿＿＿＿＿＿ 學校：＿＿＿＿＿＿＿ 科系：＿＿＿＿＿＿＿

有無參加社團：□有，＿＿＿＿＿＿＿＿社，職稱＿＿＿＿＿＿ □無

能維持較久的可連絡的地址：□□□-□□＿＿＿＿＿＿＿＿＿＿＿＿＿＿＿＿＿＿＿＿＿＿

最容易找到您的電話：（H）＿＿＿＿＿＿＿＿＿＿＿＿（行動）＿＿＿＿＿＿＿＿＿＿＿

E-mail：＿＿＿＿＿＿＿＿＿＿＿＿＿＿＿＿＿＿（請務必填寫，典絃往後將以電子郵件方式發佈最新訊息）

身分證字號：＿＿＿＿＿＿＿＿＿＿＿（會員編號）　　函日期：＿＿＿年＿＿＿月＿＿＿日

SBH4-201104

造音工場有聲教材-電貝士

超絕貝士地獄訓練所
決死入伍篇

發行人 / 簡彙杰

翻譯 / 吳嘉芳

校訂 / 簡彙杰

編輯部

總編輯 / 簡彙杰

創意指導 / 劉嬿盈

美術編輯 / 許立人

樂譜編輯 / 洪一鳴

行政助理 / 張敬梅

發行所 / 典絃音樂文化國際事業有限公司

地址 / 台北市金門街1-2號1樓

登記證 / 北市建商字第428927號

連絡處 / 251新北市淡水區民族路10-3號6樓

電話 / 02-2624-2316

傳真 / 02-2809-1078

印刷工程 / 沈氏藝術印刷股份有限公司

定價 / 每本新台幣五百元整（NT$500.）

掛號郵資 / 每本新台幣四十元整（NT$40.）

郵政劃撥 / 19471814

戶名 / 典絃音樂文化國際事業有限公司

出版日期 / 2011年4月初版

◎本書中所有歌曲均已獲得合法之使用授權，
所有文字、圖片及圖形、插畫等之著作權均屬於
【典絃音樂文化國際事業有限公司】所有，
任何未經本公司同意之翻印、盜版及取材之行為
必定依法追究。

※本書如有毀損、缺頁或裝訂錯誤，請寄回退換！

Copyright © 2010 MASAKI
All rights reserved.
Original edition published in Japanese by
Rittor Music, Inc.

98-04-43-04

◎寄款人請注意背面說明
◎本收據由電腦印錄請勿填寫

郵政劃撥儲金存款收據

收款帳號戶名

存款金額

電腦記錄

經辦局收款戳

郵 政 劃 撥 儲 金 存 款 單

1 9 4 7 1 8 1 4

通訊欄（限與本次存款有關事項）

SBH4-201104

元 拾 佰 仟 萬 拾 佰 仟

金額 新台幣（小寫）

戶名 典絃音樂文化國際事業有限公司

寄款人

姓名

通訊處

電話

經辦局收款戳

虛線內備供機器印錄用請勿填寫

典絃音樂文化國際事業有限公司
劃撥帳號：19471814

劃撥存款收據 注意事項

一、本收據請加蓋對並妥
為保管，以便日後查考。

二、如欲查詢存款入帳詳情
時，請檢附本收據及已
填妥之查詢函向各連線
郵局辦理。

三、本收據各項金額、數字
係機器印製，如非機器
列印或經塗改或無收款
郵局收訖章者無效。

請 寄 款 人 注 意

一、帳號、戶名及寄款人姓名通訊處各欄詳細填明，以免誤寄；抵付票
據之存款，務請於交換前一天存入。

二、每筆存款至少須在新台幣十五元以上，且限填至元位為止。

三、倘金額塗改時請更換存款單重新填寫。

四、本存款單不得黏貼或附寄任何文件。

五、本存款金額業經電腦登錄後，不得申請撤回。

六、本存款單帳號與金額欄請以阿拉伯數字書寫。

七、本存款單備供電腦影像處理，請以正楷工整書寫並請勿折疊。帳戶
如需自印存款單，各欄文字及規格必須與本單完全相符。如有不符
，各局應婉請寄款人更換郵局印製之存款單填寫，以利處理。

八、本存款人在「付款局」所在直轄市或縣（市）以外之行政區域存款
，需由帳戶內扣收手續費。

交易代號：0501、0502現金存款　0503票據存款　2212劃撥票據託收